모국어는 차라리 침묵

모국어는 차라리 침묵

목정원 산문

아침달

뒤늦게 쓰인 비평

좋은 작품을 보고 나면 집으로 돌아가 글을 쓰고 싶어진다. 그 작품에 대한 것일 수도, 전혀 아닌 것일 수도 있는 글을. 그 충동을 따르지 못하던 시절이 내게 있었다. 박사 논문이라는 거대한 산이 여타의 사유와 문장을 가로막던 시절. 대체로 많은 날들을 한 글자도 쓰지 못한 채 누워 보냈음에도. 피차 버려질 그 시간에 일어나 다른 글을 쓸 수는 없던. 그게 산에 대한 예의이자 책무이던 날들.

그러는 동안 아마도 생이 유예되었다. 밖은 소용돌이였으나 나의 작은 방 문을 닫으면 고요가 가라앉았다. 그렇게 시간을 벌었다. 현재적 휘말림이 아닌, 어지러운 춤이 아닌 방식으로 저 소용돌이와 다시 관계 맺을 수 있게 될 때까지. 관망할, 애도할 거리가 생길 때까지. 그러나 거리라는 말은 내가 적을 두고 있는 공연예술이라는 장르에 얼마나 생소한 것인지. 나는 얼마나 나의 직업을 배반하며 지냈던 것인지.

왜냐하면 공연예술은 시간예술이기 때문이다. 그 존재 방식이 시간에 기대고 있어, 발생하는 동시에 소멸하는 예술. 작품을 다 본 순간 그것은 이미 세상에 없다. 그것은 사라졌다. 남는 것은 기억뿐이며, 기억도 금세 바스라진다. 그러므

로 대개 공연에 대한 글을 쓰는 일은 가쁜 호흡으로 이루어진
다. 흐릿해지기 전에. 영영 지워지기 전에. 그러나 아무리 현
재적이어도 그 글쓰기는 공허를 면할 수 없다.

　　그리고 그 글은 독자가 거의 없다. 사람들은 문학 비평
이나 영화 비평을 읽는 것처럼 공연 비평을 읽지 않는다. 글을
읽다 흥미로울 경우 뒤늦게 찾아볼, 작품이 존재하지 않기 때
문이다. 작가와 독자 사이에는 심연이 있다. 당신은 내가 본
그것을 결코 보지 못할 것이다. 그것을 묘사하는 나의 문장은
당신에게 기어코 낯설 것이다. 나의 흥분은 기이할 것이다. 어
쩌면 당신은 독서를 계속할 인내를 품기가 어려울 것이다.

　　그리하여 그때, 유예의 시절에, 나는 나를 가슴 뛰게 한
많은 공연을 기꺼이 기억의 무덤 속으로 넘겨 보냈다. 충분히
희미해진 뒤에, 말하자면 독자에게만큼 내게도 작품이 비실
체가 되었을 때 비로소 글을 쓰기 위해서. 독자와는 조금 더
가까워지고, 작품과는 한없이 멀어진 채로, 이제는 발생을 멈
춘 것들을 끝내 뒤돌아보기 위해서. 많은 것이 지나간 뒤에,
이 책을 쓰기 위해서.

　　이 책에는 2013년부터 2018년까지 6년 동안 프랑스에

살면서, 그리고 한국에 돌아와 두 해 반을 더 보내면서 품었던 이야기들이 담겨 있다. 보았던 무대, 걸었던 풍경, 만났던 사람, 못 지킨 죽음, 읽었던 말들과 불렀던 노래가 담겨 있다. 이는 그 모든 지나간 것들에 대한 뒤늦게 쓰인 비평이다. 당신에게 닿기를 바라 유예되고 간직되었던. 어쩌면 삶도 한 편의 공연처럼 흘러가면 그만이기에.

　이제 한 시절이 덮였으니 문득 어디로 가야할지 모르겠다. 어째서 어떤 슬픔은 발화됨으로써 해소되는지. 나는 그것이 늘 슬펐다. 그러나 그럼에도 말이 되지 못하고 남는 것들이 있을 것이다. 우리들의 모국어로만, 침묵으로만 호명되는 것들. 그러니 나는 아마도 다시 침묵 속으로. 평생을 배워도 다 알지 못할 세계의 아픔에게로. 언제나 나보다 한발 앞서 그 아픔을 들여다보는 친애하는 예술에게로. 모든 것을 빚진, 아름다움에게로.

2021년 10월
목정원

목차

공간에서

극장이라는 공간은 오묘하다. 실시간으로 눈앞에 펼쳐지는 가상의 세계를 만나러 우리는 그곳에 간다. 몇 시간짜리 허구를 기꺼이 함께 용인하는, 약속이 이루어지는 곳. 지구 위에는 내가 사랑하는 극장들이 몇 있고, 사랑을 촉발시킨 것은 대체로 거기서 마주한 허구의 세계였다. 나는 아름다운 가상을 만난 곳에서, 그 공간을 또한 아름답다고 여긴 것이다.

그러나 모든 가상은 실제의 공간 속에 기입됨으로써만 관객과 만나게 된다. 적어도 지금껏 공연예술이라 일컬어진 것들의 역사는 저 질서를 파기한 적 없다. 피터 브룩이라는 연출가는 그의 저서 『빈 공간』에서 누군가 그곳을 가로지르고, 누군가 그를 지켜본다면, 모든 공간은 극장이 될 수 있다고 썼다. 요컨대 무대가 성립되려면 최소한, 한 명의 배우와 한

명의 관객이 필요하며, 그들의 현전이 파문을 일으킬, 공간이
필요하다.

　　이때 공간이란 어떤 종류여도 관계없다고 브룩은 덧붙
였지만. 나는 언제고 궁금했다. 모든 빈 공간은 어떤 모양으로
비어 있는가. 세상에 같은 공간은 없으므로. 우리는 반드시 고
유하게 만날 것인데. 거기 어떤 모퉁이가 있어, 당신은 어디로
들어오고, 나는 어디를 응시할 것인가. 빈 공간은 다시 또 어
떤 빈 공간들로 나뉘고, 당신은 어디서 넘어질 것인가. 우리는
어떻게 접힐 것인가. 당신의 춤은 어디까지 달려갈 것인가.

프랑스에 간 첫해, 나는 '가르치는 사람으로서 몸과 목소리 사
용하기' 수업을 들으러 서쪽 끝의 항구 도시 브레스트로 갔
다.[1] 수강생은 나를 포함해 총 다섯이
었다. 해양학을 공부하러 그 도시로 유
학 온 클레멍과 다니엘레, 인류학을 전
공하며 글을 모르는 이들에게 글을 가
르치는 아멜리, 고대 철학을 공부하는
제레미. 돌아가며 소개할 때 다니엘레
가 발음한 '오쎄아노그라피océanographie'
라는 말을, 우리들의 선생이었던 배우
위그와 나 두 사람만이 '오! 쎄노그라
피oh! scénographie'로 알아들었다. '오! 무
대미술'을 배운단 말인가. 황홀해진 기분으로 되물었다가 머
쓱해진 일이 즐거웠다. 춥지만 햇살이 따뜻했던 4월의 첫 이
틀 동안 우리가 그곳에서 나눈 것들은 실로 그 오! 무대적인
것에서 멀지 않았다.

[1]　　프랑스 박사 과정은
대개 스스로 공부하고 홀로
논문을 쓰는 지난한 일로 이
루어진다. 특히 내가 다닌 렌
느2대학에는 박사생이 들을
수 있는 전공 수업이 개설되
지 않았다. 우리는 학생이기
보다 동료 학자로, 선생으로
여겨졌다. 그런 우리에게 브
르타뉴 지역의 몇 대학 연합
이 학업보다는 생업에 직결
되는 흥미로운 수업들을 제
공했다.

제일 먼저 우리는 책상과 의자를 치워 공간을 비웠다. 그리고 거기 서서 우리가 속한 그곳을 바라보았다. 언제든 수업을 하러 강의실에 들어가면 먼저는 그 일을 하라고 위그가 말했다. 가만히 서서 공간을 감각하는 일. 이제 곧 이야기가 번질, 나의 목소리가 울려나올 그곳. 이때 공간을 감각한다는 것은 그 공간 속에 존재하는 나를 잊지 않는 일이다. '내가 여기 있어.' 그것을 느끼는 일로부터 모든 것이 시작된다.

그러나 존재는 몸이라는 물성을 입고 있기에 단지 바라봄만으로 충분치 않을 때가 있다. 하여 다음으로 우리가 한 일은 공간 속을 걸어보는 일이었다. 천천히 두리번거리며. 누군가와 눈이 마주치면 눈으로 인사하면서. 아무와도 부딪치지 않는 채로. 각자가 바닥에 그리던 보이지 않는 곡선들. 편재하는 공간을 몸으로 익히는 동안 다시 그 속에서 무수히 발생하던 새로운 공간들의 결.

특별히 재밌었던 건 보편성과 특수성에 관한 연습을 한 일이었다. 강단에 선 상황에서는 저 둘을 잘 조율하는 능력이 필요할 거라고 위그가 말했다. 한두 사람만 바라보는 것이 아니라 전체 청중을 존중하며 모두에게 발화하되, 판단에 따라 어떤 순간에는 특정 지점에 눈길을 돌려 주의를 환기시킬 수 있어야 한다는 것. 특수로부터 빠져나와 다시 보편으로 돌아가고, 보편을 보는 사이 포착된 특수를 제때 주목할 수 있는, 일종의 유희를 원활히 해야 한다는 것이다.

나는 고개를 끄덕였지만 그러기 위해 무엇을 훈련할 수 있을지 궁금했다. 그저 주어진 상황 속에서 나의 이야기에 함몰되지 않고 공간 전반에 정신을 집중하는 것 외에 무엇을 더 할 수 있을 것인가. 그러나 통상적으로 우리가 정신의 일이라

생각하는 많은 것들은 몸과 연관돼 있고, 몸의 일에 있어 단련이 불가한 지점은 퍽 드물다. 그것이 몸을 가진 인간의 불행인지 혹은 다행인지 나는 알지 못한다.

　　그리하여 우리는 계속 공간 속을 걸었다. 돌연 위그가 박수를 친다. 그것을 신호로 둘씩 짝지어 허공에서 눈길을 엮는다. 세 쌍의 짝이 서로의 눈만을 응시한 채 계속 걷는다. 그러면서도 동시에 시선을 열어 주변을 인지해야지만 누구와도 부딪치지 않을 수 있다. 응시하는 시야와 산만해지는 외연이 함께 춤춘다. 다시 박수가 들린다. 다른 이와 짝을 이룬다. 나를 둘러싼 보편과 특수가 끝없이 변화해간다. 그 하염없는 흐름 속에서 지속적으로 대처하는 몸의 감각을 익힌다. 그렇게 외롭고 따뜻해진다.[2]

파리에 있는 오페라 코믹이라는 극장은 특별히 동명 장르의 공연들을 올리기 위해 18세기 초에 지어졌다. 극장에 들어서면 양쪽으로 카르멘과 마농의 대리석상이 있고, 계단을 따라 올라가면 화려한 장식으로 채워진 긴 홀이 나온다. 공연이 있는 날 밤이면 일찍 도착한 관객들은 그 홀의 한구석에서 두어 곡의 아리아를 배울 수 있다. 그렇게 익힌 선율이 관람 중에 흘러나올 때, 허다한 음악 중 그 노래만이 돌연 귓가에 선명히 붙잡히는 것을 겪으면 즐거웠다.

[2]　그밖에도 우리는 몸 속 일곱 개 지점으로부터 각기 다른 질감의 목소리를 내는 법, 누군가의 말을 경청할 때 내용보다는 그것을 둘러싼 형식의 껍데기를 통해 그 존재의 질감을 알아보는 법 등을 배웠다. 이튿날 밤엔 호텔방을 취소하고 클레멍이 친구들과 함께 사는 집으로 갔다. 삶아서 채에 거른 흰밥에 짭짤한 망고잼을 올려 저녁으로 먹었다. 다음 날 아침 클레멍은 나를 한적한 해안 절벽에 데려다주었다. 바닷가 나무들에 칠해진 노란색 페인트의 신호를 따라 굽이굽이 홀로 걸었다. 작은 호텔과 정거장 하나가 덩그러니 자리한 어느 모래사장에 도착할 때까지. 폐허가 된 철

프랑스에서 보내는 마지막 해, 6월의 두 번째 날에, 나는 그곳에서 조금 특별한 노래 수업을 들었다. 긴 머리에 긴 수염을 드리운 그라프롱이라는 코러스 단장이 일 년에 네 차례 따로 여는 두 시간짜리 수업이었다. 각 계절을 즈음해 오페라 코믹에서 올리는 공연 속 노래들을 가르쳐주는 자리이지만, 노래 일반에 접근하는 법이라든지 길, 해풍을 맞으며 영영 선잠목, 절벽 위에 놓인 의자, 호텔 식당의 낡은 찻잔: 나는 그날, 서쪽 끝의 풍경 속을 걸으며 처음으로 한국을 떠나온 것이 실감 나 마침내 울음을 터뜨렸었다. 클레멍이 영국으로 보트를 타고 떠날 때면 밤바다 위에서 보게 된다는 많은 별들을 생각했다. 그 봄 이후로 브레스트의 친구들과는 다시 만난 적이 없다. 호흡하는 법을 알려주기도, 무엇보다 공간에 존재하는 법을 일러주기도 하는 시간이었다.

화려한 홀, 수십 명의 사람들이 동그랗게 모여 서 어깨를 떨구고, 팔을 휘 털고, 전신의 무게를 실어 무릎을 구부려보았다가, 거기 호흡과 소리를 얹어가며 몸을 푼다. 말하자면 노래하기에 앞서, 무엇보다 존재하기 위해 각자가 자기를 불러 모은다. 그렇게 존재한 뒤에, 종래에는 그 존재로부터 소리를 떠나보내기 위해.

몸을 떠나는 소리는 어디로 흩어지나. 소리는 나로부터 나와, 나를 떠나서, 공간空間 속으로 간다. 그랬다가, 그곳으로부터, 다시 영영 사라진다. 그라프롱을 따라 우리는 지정된 음을 짧게 낸 뒤 그 소리가 공기 중으로 흩어지는 것을 귀 기울여 들어보았다. 입술이 소리내기를 멈춘 뒤에도 잠시 더 공간에 남아 떠가는 소리. 공기를 타고 천장으로 날아오르다 미처 닿지 못하고 소멸하는 음.

신기하게도, 소리가 어떻게 울리고 또 어떻게 사라지는지를 감각하는 일은 그 공간이 어떤 공간인지를 감각하는 일

과 닿아 있었다. 왜냐하면 소리가 공간의 질곡을 따라, 공간을 쓰다듬으면서 떠나갔기 때문이다. 말하자면 우리는 세계의 어떠함을, 우리들 몸으로부터 나온 잔향의 스러짐을 통해 알아볼 수 있는 것이었다.[3]

이어 그라프롱은 그 공간 속에서 저마다 한곳을 물끄러미 바라보도록 했다. 마치 그 앞에 무한한 거리가 펼쳐진 것처럼, 눈에 힘을 풀고 가능한 멀리 바라보라고. 그때 나는 문 닫힌 객석을, 그 안에서 내려다볼 무대를, 그 무대 너머 아득한 세계를, 세계 바깥의 머나먼 우주를 바라보았다. 그러다 다시, 단 하나의 구체적인 점을 지정해 줍게 응시하라는 말에는, 그림이 그려진 어느 벽면 모서리에 돌출된 금박 장식을 관찰했다. 그러다 다시, 아득히 먼 곳을 바라보라 하면 이내 시야는 투명해졌다. 그럴 때 우주는 영원히 닿을 수 없는 타인 같고. 그러다가도 나는 가령 반듯하게 잘린 그의 손톱 끝이 어떤 날카로움으로 반원을 그리는지 금세 다시 응시할 수 있었다.

연습을 거듭한 끝에, 그러니까 세계를 가장 좁게도 가장 까마득하게도 바라볼 줄 아는 몸을 가지고, 우리는 비로소 공간 속을 걸어보았다. 그때, 처음 발걸음을 내딛는 그 짧은 순간에, 나는 홀연히 어디로든 갈 수 있을 것 같은 기분이 들었

3 실제로 소리는 매 층에서 각기 다르게 울리고 스러져갔다. 그라프롱의 설명에 따르면 기실 극장이란 그 모든 것을 이미 계획하여 설계되는 장소였다. 특별히 1층 로비에서 우리는 모두 흩어져 낮게 중얼거려보라는 지령을 받았는데, 그러다 돌아가며 잠깐씩 멈추었을 때 서로가 발견한 것은 다른 이들이 중얼거리는 말의 내용을 조금도 알아들을 수 없다는 사실이었다. 단지 공연의 관람뿐 아니라 정치와 사교를 위해서도 기능했던 옛날의 극장은 그렇듯 군중 속에서 허락되는 밀회들을 위해 지어지기도 한 것이다. 그 사실을 인지하자 눈앞에 또 다른 시공이 밀려왔다. 화려한 옷을 입고 해독할 수 없는 말을 교환하는 먼 시절의 사람들. 그들이 거기, 그 공간 속에, 나보다 앞서 존재했었다. 그리고 소리처럼 사라졌었다.

다. 말하자면 그건 이제 무엇이든 노래할 수 있을 것 같은 기분과 꼭 같은 거였다.

그날 그라프롱의 수업을 듣고 나는 또 하나의 극장을 찾았다. 사정이 있어 표를 되판 이의 표현에 따르면 '꽃을 던질 수도 있는' 거리에서 〈오르페우스와 에우리디케〉를 한 번 더 보기 위해서였다. 검고 굵은 모래가 깔린 무대 위, 작은 구덩이가 있어, 흰 천에 싸인 에우리디케가 사람들의 어깨에 들린 채 천천히 무대 가장자리를 돌아 운집한 슬픔을 남겨두고 거기 묻힌다. "사랑스런 그림자여, 어디로 흩어졌는가." 이별을 받아들일 수 없는 오르페우스가 높고 가는 선율로 노래 부른다. 육신은 거기 그대로 묻혀 있으나 그림자는 공간을 떠나버린 일을 우리는 죽음이라 부른다.

　　많은 오페라가 그러하지만, 이 작품만큼 오로지 사랑과 죽음, 그 둘에 대해서만 이야기하는 것은 드물다. 비탄에 잠긴 오르페우스에게 아무르가 제안한다. 그의 노래로 지하의 신들을 다독일 수 있다면 에우리디케는 살아날 것이나, 함께 이승으로 돌아오기 전까지 그는 에우리디케의 얼굴을 보아서도, 그 사정을 설명해서도 안 된다는 것. 그것이 결코 쉽지 않을 것을 아무르는 경고한다. 사랑은 인간을 나약하게 하므로, 인간은 사랑에게 지고 말 것. 사랑하기 때문에 기어이 서로의 눈을 응시함으로 서로를 죽게 만들 것.

　　사랑하는 이가 자신을 바라보지 않는 것을 사랑인 줄 믿고 인내할 수 있을까. 에우리디케의 마음이 무너질 것을 탄식하며 오르페우스는 미리 울었다. 그가 그녀를 되돌리려 하는 세계는 사랑하고 고통 받는 질곡의 이승. 그의 어깨에 손을 올

리고 캄캄한 길을 따라 걸어 나오다, 번민에 찬 에우리디케는 조금 전까지 그녀가 머물렀던 죽음의 안식, 망각의 잠이 그 얼마나 평화로웠는지 말한다. 당신이 나를 사랑하지 않을 수도 있는 세계로 어째서 돌아가야 하는가 묻는다. 차라리 그곳에 남겠다 한다. 결국 오르페우스는 돌아보고 만다. 그의 품에서 에우리디케는 다시 죽는다.

공연을 보고 나와 해 질 무렵의 강변을 걸으며, 나는 함께 있던 친구에게 그라프롱의 수업 이야기를 들려주었다. 떠나기 위해, 혹은 무언가를 떠나보내기 위해 공간 속에 어떻게 존재해야 하는지를 배웠노라고. 이제 어디에 살며 무슨 일을 하더라도 제일 먼저 그곳에 도착했을 때 홀로 직립을 연습할 수 있다고. 그날 마침 나는 극 중 에우리디케가 입은 것과 비슷한 검정 원피스를 입고 있었고, 죽음으로부터 걸어 나올 때 그의 손에 쥐인 채 땅에 끌리던, 죽은 몸을 감쌌던 흰 베일과 닮은 천 가방을 들고 있었다. 친구는 신이 나서 내게 강가의 잔디 위를 걸어보라 하고는 연신 사진을 찍었다.

생은 고통이고 죽음만이 안식일지라도, 생을 향해 걸어 나가는 일. 그 걸음을 흉내 내자 문득 어디로든 갈 수 있을 것만 같던 저 기분이 되살아났다. 나는 어디로든 갈 수 있을 것 같았다. 누구라도 나를 돌아보지 않을 것을 두려워하지 않고.

파리를 떠나던 날, 친구가 공항으로 배웅을 나왔다. 떠나기 전에 나는 울고 말았는데 그것은 나의 떠남 때문이 아니라 그의 남겨짐 때문이었다. 멀어지는 동안 나는 그녀를 아주 많이 뒤돌아봤다. 아무것도 무서워하지 않는 사람처럼 몇 번이고 뒤돌아보는 멋진 오르페우스 같았다고, 비행기를 타기 전 받은

문자에 쓰여 있었다.

누군가 내게 파리에서 무엇을 하였나 묻는다면 나는 그저 존재하는 일을 했다 하겠다. 공간 속에 서거나 앉거나 누워, 세계를 전부 감각했으므로 어디로든 떠날 수 있는 몸을 마침내 연마했노라고. 그럼에도 거기 남아 있는 얼굴을 한 번만 더 보고 싶었다고.

봄의 제전

어떤 사건들의 백 년 단위 기념일은 사람으로 사는 동안 단지 요행으로만 만날 수 있다. 그리고 아마도 그 기회는 한 번뿐이다. 운이 좋다면 나는 당신의 백 주년을 살아 한 번만 축하할 수 있다. 우리가 서로를 제때에 지나간다면.[1] 나는 운 좋게도 프랑스에 제때 도착했다. 2013년의 두 번째 날이었다. 파리에서는 드물게 폭설이 자주 내린 겨울이었다. 그리고 첫 번째 봄이 왔다. 이미 시

[1] 물론 그러기 위해, 그에 앞서 우리는 이미 서로를 제때에 놓쳤어야 한다. 동시대를 살지 않았어야 하고, 바로 그 이유 때문에 내가 당신을 영원히 미화할 수 있어야 한다.

즌 예매가 끝난 극장 프로그램을 뒤늦게 기웃거리는데, 어쩐지 〈봄의 제전〉이 많이도 눈에 띄었다. 나는 무심하게 그저 반가워했다. 며칠 뒤 불현듯 예매를 서두른 것은 마침내 알아차렸기 때문이다. 나는 1913년으로부터 백 년 뒤의 파리에 도착

해 있었다.

처음 대학에 들어갔을 때 막연히 미학을 공부하고 싶었지만 무엇이 아름다운 것인지 알지 못했다. 이론가가 되더라도 적을 두는 예술 장르가 종래에는 생길 터인데, 그 마음의 집을 어디로 두어야 할지 몰랐다. 우여곡절 끝에 듣게 된 한 수업에서 어느 날 〈목신의 오후〉라는 무용 공연의 영상을 보았다. 1912년 니진스키가 안무하고, 훗날 누레예프가 목신 역할을 춘 버전이었다. 지금에 와서는 왜 하필 그 작품이었는지를 좀처럼 설명하지 못하겠다. 어쨌거나 나는 그때, 확고하게 저것이 가장 아름답다, 라고 생각했다. 춤추는 사람의 몸, 그 아름다움을 만나 가슴이 쿵쾅거렸다.

　　어느 미래에 덜 부끄럽기 위해 그때부터 춤을 배웠다. 무용 공연들을 보러 다니고, 각종 축제에서 자원봉사를 했다. 그렇게 7년 남짓이 흘렀다. 그러나 해를 거듭할수록 생각만큼 가슴 뛰는 공연이 많지 않은 것과, 무대 위 몸의 언어들을 이해하고 번역하는 일이 여전히 버거운 것에 지쳐갔다. 아름다움은 많은 의미에서 멀리 있었다. 그럼에도 처음 사랑한 예술가, 바슬라브 니진스키에 대한 마음만큼은 한 번도 작아진 적이 없다. 어느덧 무용보다는 다른 장르들에 더 적을 두고 살게 된 지금 이 미래에서도 마찬가지다.

　　고백할 것도 없이 나는 니진스키의 춤을 본 적이 없다. 백 년 뒤에 살아남은 누구라도 그럴 것이다. 그의 춤은 영상으로 남지 못했고, 전해지는 것은 몇 장의 사진뿐이다. 나는 그 흑백사진들을 오래 들여다보며 아득해지는 일을 좋아한다. 오른팔을 위로, 왼팔을 옆으로 벌리고 고개를 젖힌 채 눈을 감

고 황홀하게 웃는 세헤라자데의 노예, 턱을 들고 미간을 다정
히 모은 채 희미한 미소로 아래를 건너다보는, 곧 사랑하는 지
젤을 잃고 윌리들의 숲에서 살아남을 고귀한 알브레히트, 주
름진 얼굴에 서늘한 눈동자로 정면을 응시하는 광대 페트루
슈카.[2]

후대의 사람들이 움직이는 그를
볼 수 없었으므로 그는 전설로 박제
되었다. 〈장미의 정령〉이라는 작품에
서 니진스키는 분홍 장미 꽃잎으로 뒤
덮인 의상을 입고, 이전까지 대개 여성
무용수의 몫이었던 요정의 역할을 춤
춘다. 장미 한 송이를 들고 무도회에
서 돌아온 여인이 꿈꾸듯 잠들면, 창
문으로 날아든 그가 눈 감은 그녀와
행복한 춤을 추고, 다정한 손길로 여인
이 다시 소파에 몸을 기대자, 정령은 창

2 니진스키의 무덤은
파리의 몽마르트 묘지에 있
다. 한쪽 손으로 턱을 괸 페
트루슈카의 동상이 그의 이
름 옆에 앉아 있다. 하늘로
뻗은 광대의 구두 앞코에 나
는 노란 튤립과 다홍빛, 와
인빛의 아네모네를 섞은 꽃
다발을 놓아두었다. 마침
내 그곳을 찾음은 내가 정말
로 파리를 떠날 것임을 의미
하는 일이었다. 마지막 인
사를 하러 가서는 속절없이
또 올게요, 속으로 말했다.
무덤이 쓸쓸하지 않은 계절
에, 어느 푸른 날에도 그를 보
고 싶어서.

문 밖으로 날아 사라진다. 그리고 여인은 꿈에서 깨어난다.
이 춤에 관해 회자되는 전설에 따르면, 정령이 사라지는 장면
에서 니진스키의 도약은 너무도 빼어나, 관객 중 누구도 그것
이 그리는 포물선의 추락을 예측할 수가 없었다고 한다. 그는
영원히 하늘로 날아갈 것 같았던 것이다.

그러나 추락하지 않는 포물선을 그리며 날아간 사람은
지상에 머무는 동안 고통 받았다. 고백하자면 나는 춤을 통해
서보다 그의 아픔을 통해 더 많이 그를 알았다. 그가 마지막으
로 사람들 앞에서 춤춘 것은 1919년 1월 19일 스위스 생모리
츠의 한 자선 행사에서였다. 그는 의자에 앉아 마주한 관중을

30분이 넘도록 뚫어지게 응시한 뒤, 전쟁, 곧 당신들이 저지하지 않았으므로 당신들에게도 책임이 있는 전쟁을 지금부터 춤추겠노라 말하고, 긴긴 서늘한 몸짓으로 사람들을 얼어붙게 만들었다고 전해진다.

그날 집으로 돌아와 써 내려간 일기는 이미 심각해진 그의 병증을 암시한다. 그는 모든 이를 사랑했으나 누구도 자신을 사랑하지 않았다고 썼다. 사람들은 즐기기 위해 춤을 보러 왔지만 자신은 무서운 춤을 추었으며, 그것은 신이 그들을 일깨우고 싶어 했기 때문이라고. 이후 그는 정신의 어둠 속으로 걸어 들어가, 춤추지 않는 채로 오래 살았다. 1950년 4월 8일, 니진스키는 세상과 격리된 채 61세의 나이로 죽었다.

만일 그가 춤만 추었더라면, 왕자이거나 광대이기만 했으면, 세상은 그를 사랑했을 것이다. 그러나 그가 날아오르기를 멈추고 땅을 굴렀으므로 세상도 그에 대한 사랑을 멈췄다. 물론 사랑과 고독은 호환되는 항목이 아니기에, 춤만 추었다 해도, 사랑받았다 해도, 그는 깊이 고독했을 것이다. 해서 그는 천재 무용수로 남지 않고, 스스로 외면당한 안무가가 되었다. 그 첫 작품이 바로 〈목신의 오후〉다. 1876년 발표된 말라르메의 시에 영감을 받은 드뷔시가 1894년 곡을 지었고, 1912년 니진스키가 거기 춤을 더했다.

깊은 숲, 커다란 나무 아래 목신이 누워 있다. 한 무리의 님프가 걸어 들어온다. 목신이 다가가자 모두 흩어지고, 한 님프만 남아 목신과 춤을 추다가, 떠날 때에 얇은 숄을 떨어뜨린다. 숄을 주워 든 목신이 다시 나무 아래로 가, 그 위에 가만히 몸을 누인다. 이 짧은 작품에서 관객들은 이전까지 한 번

도 무대에서 본 적 없는 몸을 만난다. 바로크 무용과 낭만 발레를 거쳐 고전 발레에서 확립된 빛나는 기교들이 폐기된다. 무용수들은 토슈즈를 신지 않고, 골반을 몸 밖으로 열지 않은 채, 먼 옛날 벽화에서처럼 굳은 옆모습으로 걸어 들어온다. 팔을 꺾어 들고 맨발로 땅을 스러밟는다. 그것이 언젠가 내게 가장 아름다워 보였던 까닭은, 그럼에도 어떤 몸짓은 반드시 춤이 되기 때문일까.

공연은 적잖은 스캔들을 일으켰고 이는 디아길레프를 만족시켰다. 디아길레프는 니진스키를 파리에 소개시킨, 발레 뤼스의 단장이자 기획가다. 그는 '러시아 발레'라는 이름의 무용단을 꾸려 빼어난 테크닉과 새로운 시선을 접목시켰으며, 스트라빈스키를 발굴하고, 칸딘스키와 피카소에게 무대미술을, 박스트와 샤넬에게 의상을 맡겨 전위적인 종합예술을 관객에게 선보였다. 무용수로서의 자명한 성공을 뒤로하고, 니진스키를 발레단의 새로운 안무가로 키우고자 한 것도 그의 결단이었다. 그리고 두 사람은 공공연한, 오랜 연인이었다.

1913년 5월 29일, 니진스키의 세 번째 안무작이자 무용 역사상 가장 큰 스캔들이 된 〈봄의 제전〉이 파리의 샹젤리제 극장에서 공연되었다. 제1차 세계대전이 발발하기 일 년여 선의 일이었다. 1913년. 훗날 사람들은 그해를 돌아보며 근대 예술의 경이로운 태동을 헤아린다. 이미 전쟁의 기운이 유럽 전역에 스며 있었고, 프루스트가 『잃어버린 시간을 찾아서』 첫 권을 출간했으며, 뒤샹의 작업실에서 자전거 바퀴 하나가 나무 의자 위에 놓여 최초의 레디메이드 작품으로 만들어진 때였다.

1913년, 봄이었다. 막이 오르면, 푸른 언덕이 그려진 무대에 웅크리고 선 부족 무리가 스트라빈스키 음악의 비정형 리듬을 따라 쿵쾅거리며 땅을 구른다. 주먹으로 바닥을 치고, 엎드려 무너지고, 빙글빙글 뛰어 돌고, 문득 느리게 고개를 젓는가 하면 뺨을 옆으로 비스듬히 눕혀 손으로 턱을 괸 채 천천히 걷는다. 작품은 러시아의 한 전설을 다루는데, 그에 따르면 옛 슬라브 지역의 어느 마을에서는 해마다 한 여인을 지목해 죽을 때까지 춤추게 함으로써 봄이 오는 의식을 치렀다고 한다. 진통 없이, 희생 없이, 죽음 없이 봄은 오지 않는다는 믿음. 춤이 없이도 감히 그렇다고 믿었던 시원의 사람들.

이제 무대 위의 춤은 더 이상 멀고 안락한 동경의 대상이 되지 못한다. 그것은 관객에게 환상을 주지 못하고, 현실의 잔혹을 감추지 못하고, 육중한 무게를 숨긴 채 가벼움을 가장하지 못한다. 그리하여 무게가 드러나고 현실이 폭로될 때, 관객은 온몸으로 비명을 지르며 거부했다. 극장은 욕설과 조롱, 야유에 휩싸였고, 그 소란은 오케스트라 반주마저 묻어버려 무대 뒤의 안무가가 손뼉과 고함으로 박자를 알려주어야 했다. 끝없는 도약과 스러짐. 거친 경련과 무너짐. 지목된 여자는 마침내 찢기듯 소멸하는 마지막 음을 따라 기절하듯 몸을 놓는다. 모여 선 동물의 무리가 죽은 몸을 하늘 높이 들어 올린다.

불행히도 그날의 공연은 〈봄의 제전〉만을 위한 것이 아니었다. 하여 제 춤을 거부당한 안무가는 다음 순서를 위해 재빨리 옷을 갈아입고 장미의 정령이 되어야 했다. 다시 요정이 되어 날아오른 그에게 이번에는 온 객석이 환호했다. 그 아득한 간극이 그의 몸과 정신에 새겨졌다. 초유의 스캔들에 굳건

했던 디아길레프마저 마음이 흔들리기 시작했다. 그해 여름 그는 물을 조심하라는 점괘를 받게 되고, 발레 뤼스는 대표자가 동승하지 않은 배를 타고 남미 순회공연을 떠난다. 그리고 니진스키는 배에서 만난 로몰라 드 풀츠키와 부에노스 아이레스에서 갑작스런 결혼식을 올린다.

배신감에 휩싸인 디아길레프는 니진스키를 추방한다. 발레 뤼스에서뿐 아니라 그의 권력이 미치는 무용의 전 영역에서. 곧 니진스키의 전부였던 세계로부터. 얼마 지나지 않아 전쟁이 발발하고, 이미 고국으로 돌아갈 수 없는 신분이었던 니진스키는 재빠르게 정신의 우울 속으로 잠겨갔다. 그가 춤을 추거나 만들어낼 수 있는 장소는 세상 어디에도 없었다. 〈봄의 제전〉은 발레 뤼스의 레퍼토리에서 삭제되었다. 녹화되지도, 기록되지도 않은 그 춤은 그렇게 몸들의 기억 속에서 잊혀갔다.[3]

그리하여 후대에 전해진 것은 찬란한 스캔들뿐이다. 스캔들의 주인인 작품 자체는 영원히 소실되어, 바래지 않는 전설이 되었다. 시간이 흘러 스트라빈스키의 음악은 널리 사랑받게 되고, 사람들은 니진스키의 혁신성을 뒤늦게 일아보았다. 20세기의 안무가늘은 원작의 복원을 단념한 채 자신만의 제전을 만들었다.[4] 풍문만을 남긴 전설이 그들에게 매혹적인 자유를 열어준 까닭이다. 허나 그 자유에는 결코 채워질 수 없는 구멍이 남았다. 우리는 영영, 제전을 잃었다.

3　니진스키가 세상에 내어놓은 안무작은 총 4편이다. 〈목신의 오후〉(1912)와 〈봄의 제전〉(1913) 사이에 발표한 〈유희〉(1913)가 있고, 훗날 발레 뤼스의 미국 순회공연에서 마지막으로 디아길레프에게 호출되어 만들었던 〈틸 오일렌슈피겔〉(1916)이 있다.

4　대표적으로 1959년 모리스 베자르 작, 1975년 피나 바우쉬 작, 2001년 앙줄랭 프렐조카쥬 작 등을 들 수 있다. 이 밖에도 마사 그라함, 마츠 에크, 엠마뉴엘 갓, 장 끌로드 갈로타, 자

28

비에 르로아 등 유수의 안무가들이 자신만의 제전을 만들었고, 현재까지 200여 편의 안무가 남아 있다. 백 주년을 맞은 2013년 샹젤리제 극장에서는 밀센트 허드슨에 의해 원작에 가깝게 복원된 마린스키 발레단의 버전과 더불어, 자샤 발츠가 안무한 신작이 이어 공연되었다. 같은 해 아크람 칸, 도미니크 브렁 등이 저마다 백 년 뒤의 제전을 창작하기도 했다.

한 번도 본 적 없는 그 봄을 잊지 못한 채.

원작이 사라진다는 것의 의미는 무엇일까. 사라진 원작을 백 년 동안 기리는 것의 의미는 뭘까. 우리는 실체가 있는 것만을 사랑할까. 혹여 본 적 없는 얼굴을 더욱 사랑할 수도 있는 걸까. 그럼에도 무언가에 마음을 기대야 한다면, 계속 사랑하기 위해 어떤 흔적이 더 필요할까. 조립될 수 없는 파편들, 그럼에도 당신의 것인 조각들이 남아 있다면, 그것으로 족할까. 아니면 그것을 붙들고 우리는 울까.

니진스키의 제전을 끝내 복원하려고 애쓴 몇 사람들이 있었다. 주지하듯 그들에게 남겨진 단서는 미미했다. 공연 전 무용수들이 포즈를 취하고 찍은 사진 두어 장. 신문에 실린 평들에 남은 서술 몇 문장. 비교적 세밀하게 장면 묘사가 더해진 스트라빈스키의 작곡 노트. 니진스키를 보조했던 안무가 마리 랑베르가 훗날 기억을 떠올려 악보에 기록한 연습 일지. 그러나 문장의 형식으로 남은 것들은 우리에게 몸을 증언하지는 못하므로.

후대에 가장 큰 지표가 된 것은 한 화가의 우연한 크로키였다. 그 어떤 봄날의 예감에 시달렸던 것인지. 제전을 보기 위해 수차례 극장을 찾은 발랑틴 위고는 그때마다 쉼 없이 손을 놀려 여인들의 춤을 종이에 베꼈다. 도약하고 무너지는 음표 같은 몸들이 그렇게 수십 장의 스케치로 남았다. 사람들은 그 데생을 소중히 붙들고, 작곡 노트 속 묘사와 일치하는 이미

지들을 찾아 연결 짓고 재배열했다. 그러나 이 또한 충분할 수 없는 일이었다. 예컨대 두 장의 이미지가 있고, 그 둘이 서사적으로 연속된 몸짓임을 파악했다고 해서, 그것으로 우리가 춤을 복원할 수 있는 것은 아니다.

왜냐하면 춤은, 모든 움직임은, 이미지와 이미지 사이에 발생하기 때문이다. 하나의 포즈로부터 다른 포즈로, 어떻게 건너가는가가 생을 이루기 때문이다. 단지 건너왔다는 사실 자체는 상실의 허무를 면할 수 없다. 건너옴 사이, 틈새와 균열 속에 있던 것들, 거기서 살아 있고 반짝였으며 끝내 흘러가버린 것들이 실은 전부임을 우리는 알고 있기에. 그림과 그림 사이에서 사라진 춤을, 여전히 애타게 찾을 수밖에 없는 것이다.

2013년, 또 하나의 제전을 복원하는 과제 앞에서 안무가 도미니크 브렁은 말했다. "저는 영화가 부럽습니다." 그에 따르면 영화에서는 이미지의 조각들을 배치하고 이어 붙여 움직임으로 구현시키는 작업 자체가 매체의 근간을 이루기 때문이다. 그러나 무대 위에서는 그 같은 의미에서의 몽타주가 불가능하다. 춤은 그 어떤 사라진 틈새도 그저 삭제시킬 수 없다. 틈새를 메우는 움직임의 자취는 관객에게 고스란히 노출된다. 그 가시적인 블로킹을 벗어날 수 있는 몸은 없다.

한 동작에서 다른 동작으로, 한 장소에서 다른 장소로 이동하기 위해, 무용수의 몸은 다만 실제로 이동한다. 그러므로 그 몸을 마주함은, 그 몸의 무게가 지상에 끌려 그려내는 자취를 응시함에 다름 아니다. 영화가 편집될 수 있는 몸의 이미지를 대상으로 한다면, 춤은 쪼개질 수 없는 몸이라는 덩어리를 주제 삼는다. 이로써 안무의 복원은 흔적의 복원과 연결되고, 이는 언제나 반드시 자취를 남기고 마는 몸-덩어리의 복원을

요청한다.

이런 맥락에서 도미니크 브렁은 자신에게 결여된 것이 무엇보다 '제전의 몸'이었던 것을 고백한다. 예컨대 니진스키의 사진을 통해 우리가 상상할 수 있는, 현대의 무용수보다 키가 작고 하체가 발달한, 보다 동글동글하고 덜 유연한, 하여 마땅히 다른 움직임을 취할 수밖에 없었을 그 시절 러시아 무용수들의 몸. 그것을 찾을 수 있다면, 제전의 춤을 되찾는 데한 발 가까이 다가갈 수 있으리라는 생각.

그리하여 그가 참조한 것은, 그토록 부러워 마지않는 영화 가운데, 지가 베르토프의 1928년 작 〈여섯 번째 세계〉 속 몸들이었다. 그 낡은 흑백영화는 "당신은 ~입니다"라는 러시아어 문장과 함께, 냇물에서 물 긷는 사람, 양을 치는 사람, 아이에게 젖을 주는 사람, 나귀를 끌고 가는 사람, 모닥불에 몸을 쪼이는 사람 등이 담긴 짧은 영상을 몽타주함으로써 세계의 여섯 번째 영역, 그 가려진 풍경 속 사람들을 '당신'이라는 기묘한 호칭으로 우리 앞에 소환한다.

살아가는, 노동하는, 옛날의 몸들. 둘러싸인 자연과 제 몫의 행위가 오만 없이 어울렸던 인간의 둥근 무게들. 〈봄의 제전〉으로부터 우리가 상실한 것은 원작의 기록이 아닌 바로 그 몸들이었으므로. 이제 비로소 도미니크 브렁은 제전의 몸을 상상해, 이미지와 이미지 사이 빈틈을 기워낼 힘을 얻는다. 사랑했던, 없는 당신의 몸이 공간 속에 끌리던 방식을 떠올려볼 수 있게 된다.

그해 그녀는 두 편의 제전을 만들고, 각각을 〈제전 #197〉과 〈제전 #2〉로 이름 붙였다. 전자는 그때껏 만들어진 196편의 제전에 이어 자신만의 안무를 창작한 것이고, 후자는 감히

첫 번째 제전에 가장 가까운 두 번째를 꿈꾼 것이다. 그리고 두 작품 모두에서 그가 찾은 몸-덩어리의 감각은 동일하게 수호된다. 그 때문일까. 전자의 경우 편곡된 음악과 잦은 침묵 속에서 장면과 몸짓을 마음껏 변주했음에도 가장 진실된 제전 같았고, 후자 역시 단지 이미지를 따라 복원한 여타의 안무보다 어딘지 묵직한 슬픔을 전했다. 그리하여 본 적 없이 사랑한 얼굴 앞에서, 그것이 진정 그 얼굴이 아님을 알고 있음에도, 나는 백 년만에 처음으로 울고 싶어졌다.

그러나 슬픔에 관해서라면, 내게 가장 잊을 수 없는 제전은 따로 있다. 백 주년으로부터 일 년이 지나고도 두 계절 너머의 겨울, 무척 추웠던 날, 그러니까 아직 한참 봄을 기다려야 했던 때에 만난 로메오 카스텔루치의 제전이었다. 그날 나는 오후 공연의 표를 갖고 있었는데, 그만 미련하게도 일정을 착각해 그것을 놓친 뒤, 저녁 공연 세 시간 전에 극장을 찾아 두 시간 동안 밖에서 몸을 떨며 줄을 서야 했다. 그때 언 몸은 공연을 다 보고 집으로 돌아온 뒤에도 한참을 녹지 않았다. 그리고 나의 슬픔 역시도 그러했다.

　카스텔루치는 제의가 사라진 시대, 희생이라는 것이 뭘까 생각했다. 그리고 춤이 없는, 사람의 몸이 없는 제전을 만들었다. 깊은 무대 전면에는 반투명한 막이 드리워졌고, 그 너머 천장에는 크고 육중한 기계들이 매달려 있다. 음악이 시작된다. 제전의 첫 선율은 언제나 아주 먼 들판에서인 듯 불어오고, 그것을 들을 때마다 마음이 무너지는 것을 나는 어쩌지 못한다. 땅을 구르는 듯한 리듬이 시작된다. 기계들이 돌아간다. 기계로부터 수 톤의 흰 가루가 하염없이 쏟아진다. 리듬에

맞춰 회전하고, 무너지고, 바닥을 쳤다가 뿌연 먼지로 일고, 때로 거침없이 장막을 때리는가 하면, 음악을 따라 사그라지고, 이내 다시 쏟아진다.

그리고 나는 한눈에 알아보았다. 그 가루가 무엇인지를. 나는 본 적이 있기 때문이다. 사랑하는 이들의 죽은 몸이 불에 타 한 움큼의 뼈로 남겨진 것을. 눈앞에서 뼈가 분쇄되고 정결한 빗자루로 쓸어 담기던 것을. 그 뽀얀 잿빛의 가루를 내가 두 손에 받아본 적이 있기 때문이다. 그것이 든 항아리를 땅에 묻고 삽으로 흙을 떠 세 번에 나누어 흩뿌려본 적이 있기 때문이다. 그들이 땅으로 돌아가는 것을, 그 땅에도 겨울이 지나 봄이 오던 것을 내가 지켜보았기 때문이다.

공연의 끝에 밝혀지는바, 카스텔루치의 제전에서 사람을 대신해 춤춘 것은 수십 마리 소의 뼛가루였다. 실제로 오늘날 그것은 대규모로 생산돼 비료로 사용된다고 한다. 우리는 여전히, 어떤 생명들을 희생하여 봄의 비옥을 맞이하고 있다. 나는 언 몸으로 객석에 앉아 죽은 사람들을 생각하면서, 세상의 어떤 죽음도 단일하게 종결되지 않는다는 새삼스런 사실을 실감했다. 전설 속의 지목된 여성도, 저 많은 동물들도, 사랑했던 당신도, 나를 대신해, 나의 봄을 대가로 죽었음을 실감했다. 그리고 그 뼈아픈 진실 속에서, 인간의 백 년이란 너무도 짧은 것이었다.

솔렌

솔렌을 처음 만난 것은 내 생애 첫 카우치서핑을 하던 날이었다. 2014년 3월, 리옹 오페라 앞에서였다. 당시 나는 파리에서 놓친 공연이 있을 때 프랑스나 유럽의 다른 도시에서 그 공연이 다시 올라가는지 찾아보고 거기로 떠났다가 잠시 여행을 겸하는 일을 즐겨 했었다.[1] 밤이었고, 처음 가는 도시의 어둠 속에서 처음 본 사람의 뒤를 좇아 처음 걷는 골목을 누벼 손 강변의 좁은 길 끝에 자리한 낡은 건물 이 층, 작은 스튜디오에 도착하던 풍경이 아직도 생생히 기억난다.

누군가의 집을 한번 방문하고 나면 그 공간을 잊는 일은 대체로 불가

[1] 유럽에서는 주로, 어느 정도 이름이 난 연출가나 안무가의 경우에 한해, 처음부터 여러 극장 및 축제의 후원하에 한 공연이 제작되고, 완성된 공연은 대체로 2년여의 투어 기간을 갖는다. 그 기간 동안 공연은 일찍이 자신의 탄생에 몫을 얹었던 공간들로 긴 여행을 떠나고, 그 범주는 도시와 국

경을 초월한다. 그리하여 공연의 수명뿐 아니라 관극의 수명 역시 보다 길고 다채롭게 담보되며, 그럼에도 투어라는 단어가 그리는 원형의 궤적을 따라, 한 생은 끝내 마감되고 만다. 나는 되도록 늦지 않게 그들을 만나러 가고자 했으나, 어떤 때는 공연의 죽음보다 내 생의 권태가 중한 탓으로, 많은 것을 그저 떠나보내기도 했다. 그리고 꿈꾸었다. 훗날, 죽음 후에, 내가 놓쳐 보지 못한 공연들이 모여 사는 세계가 있어, 거기서 평생 그것들을 다시 볼 수 있기를.

능하다. 고백하자면 나는 사람의 얼굴과 이름을 잘 기억하지 못한다. 누군가를 가벼이 소개받을 때면 언제나 이미 잊을 것을 상정한 채로 미안한 목례를 했다. 반면 잊지 못하는 것은 구체적인 하나하나의 공간이다. 단 하룻밤이라도 머물렀던 방의 구조들, 방과 방 사이에서 발생한 동선, 그 창의 풍경 같은 것이 차곡차곡 쌓여 마음의 지형을 이루는 일. 그 마음에 오래도록 친애하는 이가 거하여, 먼 집에서 무엇을 했노라 전해 들으면 그 몸이 공간 속에 무슨 궤적을 그렸을지 상상할 수 있던 것. 언젠가 그가 그 집을 떠나 다른 집으로 가더라도, 그의 옛 집은 내 마음을 떠나지 않던 것.

그날 밤, 캄캄한 복도에 늘어선 문들 중 계단 바로 옆의 문을 열면 솔렌의 방이 있었다. 오른쪽 벽면에 작은 침대가 놓여 있고, 나는 침대 옆 바닥에 솔렌이 불어준 튜브 매트를 놓고 이틀을 잤다. 여기 누우니 물 위에 떠 있는 것 같다, 들뜬 목소리로 말하자 보이지 않는 허공에서 낡은 친구처럼 솔렌이 웃었다. 그러고는 아침마다 부스스 내려다보며 물었다. 잘 잤니, 보트 위에서. 우리는 창가의 작은 부엌에서 차를 골라 마시고 씨리얼에 우유를 부었다. 그리고 각자 무얼 하며 하루를 보낼지 이야기했다.

솔렌이 학교에 가고 나면 나는 느지막이 집을 나서 산책했다. 손 강을 건너 구시가에 가서, 그녀가 거듭 당부한 대로

비탈진 언덕을 오를 때는 잊지 않고 케이블카를 탔고, 내려올 때는 계단을 걸어 천천히 돌아왔다. 분홍색 프랄린이 박힌 브리오쉬를 사 들고, 두 개의 강이 감싸는 곳, 그래서 '거의–섬 presqu'île'이 된 작은 반도의 마른 버드나무 사이를 거닐다, 그 섬이 끝나는 곳에 서 손 강이 론 강에 투신하는 것을 구경하며 그 풍경을 하필 그렇게 묘사한 솔렌의 문장을 입 속에 굴려 탐했다.

그 집에서 강 쪽으로 걷지 않고 반대편 골목 끝을 돌아 나가면 가파른 계단이 나왔다. 산책을 마친 나는 솔렌 없는 방에서 낮잠을 자며 창밖으로 이사를 떠나는 그녀의 이웃을 대신 전송했다. 그리고 늦은 오후의 계단을 올라 솔렌이 다니는 학교를 방문했다. 학교 앞 노천카페에서 친구들과 음료를 시켜 마신 뒤, 우리는 다 함께 트램을 타고 극장에 갔다. 실은 카우치서핑으로 집을 구할 때 나는 그날 그 공연을 보러 리옹에 감을 미리 밝혔고, 공고를 보고 연락해온 사람 중 유일한 여자였던 솔렌이 마침 단체 관람을 간다고 전해왔던 것이다.
　　그때 우리가 함께 본 공연은 벨기에 안무가 알랭 플라텔의 신작 〈타우버바흐Tauberbach〉였다. 실은 앞서 몇 달 전 파리의 샤이오 극장에서 나는 그 공연을 보았었다. 한국에서 친구가 온다는 소식에 일찍이 두 장의 표를 끊어두고는 손꼽아 기다린 작품이었다. 객석에 앉자 무대의 막은 내려져 있었다. 통상적으로 하나의 공연은 그것이 시작되기 전에 이미 많은 암호를 관객에게 전한다. 그러니까 막이 내려져 있다면, 그것은 지금 무대가 숨기고 싶은 무언가를, 오직 시작의 순간에 도래할 그 어떤 가슴 떨림을 예비하고 있음을 암시한다. 그 전조

탓으로 나는 닫힌 막 앞에서 미리 가슴 떨렸다. 그리고 막이 올라갔을 때 잠시 숨을 멈췄다.

　　사실 내게는 오래된 두려움이 하나 있는데, 바로 아름다운 것을 만나는 순간에 졸지 않을까 하는 것이다. 그래서 공연을 보러 가기 전 되도록 짬을 내어 잠시 눈을 붙이곤 한다. 하지만 그날은 미처 피로를 정돈할 시간이 없었고, 아름다운 것은 하필 그럴 때 불쑥 찾아오곤 하는 것이었으므로, 나는 친구의 옆에서 슬프게도 내도록 졸고 말았다. 그렇게 그 공연을, 여타의 경우와 달리 보지 않아서가 아니라 얼핏 봄으로써 놓쳤다. 솔렌에게 내가 그 공연을 미리 봤다고 고백했는지는 기억나지 않는다. 분명한 건 막이 올라가는 순간 마음이 기어코 아득해질 것이라고, 꾹 참고 먼저 귀띔하지 않았다는 사실이다.

〈타우버바흐〉는 마르코스 프라도 감독의 다큐멘터리 영화 〈에스타미라Estamira〉에 영감을 받아 만들어졌다. 에스타미라는 리우 데 자네이루 근교의 대규모 쓰레기 하치장에서 20년이 넘도록 살아온 여자다. 그에게는 따로 집이 있다. 그러나 그는 쓰레기 더미에서 잡동사니를 주워 모으고 그 사이에 몸을 웅크린 채로 더 많은 밤과 낮을 보낸다. 검은 새들이 날아오르고, 마른 쓰레기가 바람에 날린다. 에스타미라는 늙었고, 정신분열증을 앓고 있으며, 자기만의 언어를 발명해 쉴 새 없이 홀로 웅얼거린다. 그는 세계의 거짓과 폭력으로 망가진 채, 자신의 갈비뼈 사이에 리모컨이, 몸속 깊은 곳에 전깃줄이 설치돼 있다고 믿는다.

　　그것의 이유와 의미를 파헤치는 것보다 언제나 더욱 중

한 것은 고통의 질감을 듣는 일이다. 에스타미라에게는 소통 가능한 인간의 언어 대신 목소리의 과잉이 잔존한다. 그것은 버렸다가 다시 주워 모으는 우리 천성의 쓰레기와도 같아, 억압된 것들이 귀환할 때 발생하는 질긴 감정을 전한다. 그 목소리. 어쩌면 결코 노래는 될 수 없는 그것. 그러나 이미 노래인 그것. 알랭 플라텔은 〈타우버바흐〉라는 제목으로 '청각장애인 합창단이 부르는 바흐'를 지시한다. 제 목소리를 못 듣는 이들이 바흐의 음악에 맞춰 노래 부른다. 노래는 음악을 비껴간다. 노래의 음질은 세계의 언어로 번역될 수 없다. 무용수들은 거기 맞춰, 미처 춤 같아 보이지 않는 춤들을 춘다.

　이때 무대는, 한때 견고하게 막이 내려져 있던, 아마도 쓰레기 하치장이 되어야 했을 그곳은 수백 벌의 옷 무더기로 뒤덮여 있다. 그것을 입고 있던 사람의 몸이 빠져나간 옷들은 얼마나 허망한가. 생의 빈 껍질들은 얼마나 빠르게 쓰레기처럼 널려 무덤을 이루는가. 그 죽음의 흔적을 한 아름 주워 안고 무용수들이 정면을 응시한다. 그것이 이 공연의 첫 장면이다. 검은 새가 날아오르는 소리 들린다. 들리는 것은 소리뿐이지만 나는 그 새가 반드시 검은 것을 본다.

　무용수들이 옷더미 위로 몸을 던진다. 그 사이로 길을 낸다. 속을 비집고 숨어 들어간다. 옷가지 사이로 몸을 묻으면 그들은 금세 없는 사람이 된다. 몸 없이 옷만 남은 것처럼, 숙은 것처럼 숨겨진다. 에스타미라 역을 맡은 배우는 공연 중 자주 무덤을 뒤져 옷을 주워 갈아입는다. 자신의 리모컨이 조종하지 않았는데도 문득 빠르게 감기고 느리게 감기는 타인의 몸을 망연히 바라본다. 그러다 종국에는 그 괴이한 리듬에 합류한다. 몇몇 순간, 무용수들은 둥글게 모여 앉거나 서서, 또

는 옷가지 위에 가만히 누워 아카펠라로 바흐를 부른다. 많은 소란이 이따금 가라앉는다.

솔렌은 무대의상을 만드는 사람이다. 말하자면 그는 한 세계 속에서 한 인물이 입고 잠시 살다가 죽는 옷을 만든다. 그 옷들은 정확한 효용에 의해 하나의 언어가 되었다가 연극의 세계 밖에서 무용해진다. 그녀의 학교에는 쓰임을 다한 무대의상들이 보관된 창고가 있다. 의상제작팀을 따로 둔 몇몇 국공립 극장에도 그런 창고가 있다. 때때로 극장들은 창고를 열어 저렴한 값에 옷을 판매한다. 그러지 않으면 곧 무덤의 자리가 부족해질 것이기 때문이다. 하여 그날 객석에 앉아 나는 궁금했다. 〈타우버바흐〉의 막이 올라가고 모두가 경외감에 싸이는 순간, 솔렌과 친구들은 그 어떤 기시감에 아득했을까.

　극장에서 판매하는 의상을 산 사람들은 아마도 그것을 입을 일이 거의 없을 것이다. 특별하게 제작된 옷일수록 과도하게 연극적이기 마련이므로. 그러나 생이 연극임을 잊지 않는 이들의 옷장에 사라진 무대의상이 한 벌쯤 걸려 있는 풍경을 상상해보는 일은 즐거웠다. 그 옷은 반드시 유효했던 한 작품의 필요에 의해 손수 지어졌으며, 오로지 한 인물, 한 배우의 몸만을 위한 것이었다. 말하자면 가상이면서도 실제인, 발생하면서도 소멸하는, 어떤 고유함을 위한 일이었다. 그리고 그런 일들은 세상에 그다지 많지 않다. 그래서 그 일을 좋아한다고 솔렌은 말했다.

　그 의상들은 대체로 아름답겠지만, 때로는 추한 복장을 만들어야 할 때도 있다. 그때는 요청되는 추함을 제대로 달성함으로써만 또 하나의 아름다움에 기여할 수 있다. 그리하여

거기서 추함과 아름다움의 경계가 무의미해진다. 솔렌이 가장 만들기 좋아하는 것은 1870년대의 실루엣이다. 나는 그것이 어떤 것인지 알지 못하는 채로, 다만 저 구체적인 호명에 가슴 뛰었다. 어떤 시절, 어떤 몸, 어떤 인식에는 합당하게 요청되는 감각이 있었을 것이기 때문이다. 그런 것들을 섬세히 존중하는 손끝을 동경하지 않을 수는 없다.

솔렌은 학교에서 식물을 심어 직접 염료를 채취하는 일부터 최종적으로 천을 가지고 작업하는 일까지를 모두 배운다. 그 학교에서 배출되는 전문적인 무대의상가는 무대의상 디자이너와는 구분된다. 후자를 가리켜 솔렌은 콘셉트를 만드는 자라 일컬었고, 반면 자신의 일은 그 콘셉트의 구현에 있다고 말한다. 애초에 그는 연극을 사랑해서 무대의상가가 된 것은 아니다. 그는 단지 천 만지는 것을 좋아했으며, 패션 업계에 무관심했다. 지금도 그는 연극을 보다 사랑하는 편은 디자이너들 쪽이라고 생각한다. 하여 그들이 점검을 위해 작업실을 방문할 때면 슬며시 눈치를 보곤 했다.

대신 솔렌은 기술적인 일들에 즐거이 몰두한다. 전통적인 방식으로 실루엣을 따고, 그 곡선에 맞춰 손바느질을 한다. 꼼꼼하게 손으로 하지 않으면 다림질을 할 때 봉제선이 울기 때문이다. 신기하게도 그런 것은 꼭 한눈에 티가 난다고 한다. 우리는 대개 무대라는 것이 퍽 멀리 있다고 생각하지만, 실은 일상에서보다 훨씬 깊게 누군가의 존재에 집중하는 탓으로, 생각보다 많은 것을 보게 된다고. 그 때문에 오직 퀄리티에 몰두한 채로 소비의 목적이나 상업성에 휘말리지 않음이 그의 보람을 이룬다고 했다. 나는 이 또한 일종의 사랑이 아닐까 생각했다.

그 후로 수차례 리옹을 방문한 것은 순전히 솔렌이 거기 있기 때문이었다. 나는 리옹에서 그가 옮기며 거주한 세 집에 모두 가보았다. 그리고 그곳들을 전부 기억한다. 몇몇 여름날에는 피레네 산 근처의 작은 마을, 솔렌의 부모님이 살고 계시는 유년의 집으로 가, 마당에서 무화과를 따 먹고 고양이 고슴도치와 함께 별을 올려다보기도 했다. 이후 솔렌은 기모노 만드는 것을 배우러 일본으로 떠났고, 그의 친구들은 파리의 극장에 취직하거나 프리랜서로 작업 중이다. 리옹에 남은 이는 아무도 없다. 도시는 내게 빈집이 되었다.

마지막으로 리옹에 갔을 때 나는 알랭 플라텔을 만나 짧은 인터뷰를 할 기회가 있었다. 〈타우버바흐〉의 옷 무덤에 대해서는 따로 질문하지 않았던 것 같다. 대신 빈 옷의 주인인 몸들에 대해, 그 몸이 추는 춤에 대해 더 많이 이야기했다. 그리고 2010년, 서울에서 보았던 〈아웃 오브 콘텍스트 – 피나 바우쉬를 위하여Out of Context - for Pina〉라는 작품을 함께 회상했다. 공연의 끝에 이르러 한 무용수가 객석을 향해 부탁했다. 모두 손을 들어주시겠어요? 사람들은 손을 들었다. 무용수가 물었다. 누가 저와 함께 춤을 추시겠어요? 모두가 멋쩍게 웃으며 재빨리 무안한 손을 거뒀다. 한참 후, 한 사람이 무대로 걸어 나갔다. 무용수가 그를 안고 천천히 춤췄다.

그날 커튼콜이 끝난 뒤 나는 울고 있는 친구를 발견했다. 어째서 춤추겠다고 하지 못했을까, 눈물을 쏟으며 그는 자신의 근원적인 용기 없음에 절망했다. 그것은 춤에 관한 질문이었으나, 누군가는 삶을 생각했다. 그 이야기를 들려주자 플라텔은 내게 자신의 가장 인상 깊었던 순간에 대해 말해주었다.

사실 그 공연의 결말은 매번 달랐다고 한다. 어떤 날에는 아무도 나오지 않았고, 어떤 날에는 사람들이 무대를 가득 메웠다. 그리고 아마도 파리에서의 초연 때였을 것이다. 역시 모두들 웃으며 손을 내렸고, 한 이란 사람이 일어났다. 그는 객석을 향해 말했다. 이란에서는 춤추는 일이 금지되어 있습니다. 이곳에선 그렇지 않은데, 당신들은 왜 춤을 추지 않습니까.

그가 무대로 나가 춤추기 시작했다. 춤의 첫걸음을 옮기는 동시에 그는 울고 있었다. 객석에서도 울음이 터져 나왔다. 나는 그 장면을 보지 못했지만, 바흐를 듣지 못하고도 따라 부르던 사람들처럼, 그 춤을 생각하면 언제든 울 수 있어진다. 나희덕 시인의 「수화手話」라는 시는 이렇게 시작한다.

네가 듣지 못하는 노래,
이 노래를 나는 들어도 괜찮은 걸까
네가 말하지 못하는 걸
나는 감히 말해도 괜찮은 걸까

우리는 누군가 듣지 못하는 노래를 듣고, 누군가 보지 못하는 춤을 본다. 이 사실을 잊을 수는 없다. 무대 위 옷의 무덤도, 솔렌이 만든 의상의 하나뿐인 실루엣도, 손 강과 론 강이 만나는 자리노, 그 여름의 밀뚱빛노, 누군가 볼 수 없던 것을 나는 본 채로 이렇게 쓴다. 그럼에도 저와 함께 춤추시겠어요, 그 질문 앞에 아직 용기를 내지 못하고.

관객 학교

나는 어디에서도 살고 싶지 않았기 때문에 한국으로 돌아왔다. 어디서나 살아도 상관없다는 말과 비슷하게 들릴 수도 있겠지만 둘은 엄연히 다른 이야기다. 나는 어디에서도 살고 싶지 않았다. 그리고 그 기분은 무척 낯선 것이었다. 논문을 마무리하고 일 년짜리 비자를 추가로 받게 되면, 나는 그곳에서 하고 싶은 일이 아주 많을 줄 알았다. 허나 어째서 우리는 가장 사랑할 수 없는 시절에 이미 아낌없이 사랑을 해버렸던가. 기진한 내가 더 꾸려가고픈 일상의 풍경이 거기 없었다. 마음속에 풍경이 펼쳐지지 않았다.

　한국에 돌아온 뒤로는 강의를 하며 지내고 있다. 감히 아름다운 것에 대해서만 전하며, 그만큼 아름다운 학생들을 만나고 있다. 수업이 끝난 뒤 꾸벅 인사하며 강의실을 나설 때,

더러 어떤 얼굴은 어딘지 꼭 할 말이 있는 것만 같은 표정을 숨긴다. 그 숨김이 애틋하여 나는 날마다 더 좋은 사람이 되고 싶었다. 그러다 보면 어떤 날에는 바야흐로 몇 개의 토로가 당도하기도 했다. 그들의 이야기를 듣는 일은 대체로 슬펐고 많이 따뜻했으며 늘 황송했다. 그렇게 시간이 흘러 서로의 몸짓이 눈에 익은 즈음, 또 어떤 이들은 불쑥 물었다. 선생님은 꿈이 있으신가요.

프랑스에서 보낸 마지막 겨울, 연말의 극장에서 한 희극을 보았다. 관객들은 연신 와르르 웃음을 터뜨렸고, 나는 좀처럼 무엇도 웃기지 않다고 생각하며 졸음 속으로 피신했다. 나는 언제나 프랑스 사람들의 유머가 견디기 힘들었다. 지치지 않는 언어유희와 누군가를 우스꽝스럽게 만들고 놀려대는 상황극들이 나를 지치게 만들었다. 유머가 통하지 않는 사람들과는 다른 많은 것도 통하지 않았다. 그곳에서 살아오며 겪은 그 은은한 고독이 그날의 객석에 축약돼 있었다.

극장을 나와 카페에 들어갔다. 가방에 넣어온 배삼식의 희곡집을 펼쳤다. "공원. 햇볕 아래 푸른 잔디밭. 나무 한 그루, 그 그늘 아래 벤치 하나." 시끌벅적한 밤의 카페는 저들만의 웃음으로 가득했지만. 모국어로 쓰인 한 비극의 초입에서 내 몸은 금세 익숙한 고요를 찾아 입었다. "여자, 나무 그늘 아래 벤치에 앉아, 나뭇잎 사이로 부서지며 일렁이는 햇살을 올려다본다. 무릎 위에 놓인 작은 손가방을 두 손으로 그러쥐고 있다."

그리고 나는 이 연극의 끝을 알고 있었다. 더 정확히 말해, 한 겹 한 겹 들추어질 여자의 지난날들을 알고 있었다. 물

론 이미 본 연극이기 때문이었지만, 또 한편, 여자와 내가 세대를 걸쳐 한국 땅에 살아온, 동시대적 몸을 지닌 까닭이기도 했다. 동시대인이라는 말의 가장 적합한 정의란 '함께 죽음을 지켜본 사람들'이 아닌가 생각한 적이 있다. 우리는 시대를 견디며, 시대를 견디지 못한 이들의 죽음을 지켜본 사람들. 그리하여 어떤 죽음들에 대한 기억을 설명 없이 나누는 사람들. 함께 웃는 사람들이기보다, 함께 웃지 못하는 사람들. 무언가가 좀처럼 웃기지 않다고 생각하는 사람들.

그리하여 미처 외국어로 번역되지 못한 비극들. 그 카페에서, 외국어 사이에서, 그렇게 나는 문득 홍재하를 생각했다. 그는 최초의 재불 독립운동가로, 전쟁 중 시체를 치우는 일로 돈을 벌어 임시정부에 자금을 댔고, 때로 도망 온 사람들을 숨겨주었고, 그러다 해방이 온 뒤 이내 전쟁이 터진 고국을 보며 절망했던, 다시는 그곳으로 돌아가지 못한 사람이었다. 그의 유품 중에는 한글로 쓰인 편지가 가득했지만 프랑스인 아들은 그것을 읽지 못했다. 다만 누구든 한국 사람을 만나게 되면 읽어달라 부탁하려 평생을 품고 살았다.

나는 이 이야기를 렌느에 사는 한 친애하는 벗에게 막 들은 참이었다. 그는 우연히 홍재하의 아들 장 자크를 만나게 됐고, 노인은 그를 집으로 초대해 낡은 편지들을 꺼내 보였다. 벗은 한눈에 그 편지들이 심상치 않은 것임을 알아보았다. 반세기가 넘도록 묻혀 있던 글자들이 질고의 시절을 쏟아냈다. 누구도 기억하지 못했던 독립운동가의 존재가 세상에 드러났다. 그 드러난 방식만큼이나 잊힌 방식이 아득했던, 한 삶이 거기 있었다.

어엿한 동시대인이 되기에 아직 우리는 모르는 것이 너

무 많다는 생각이 든다. 우리는 모르는 것이 너무 많고 그것은 전부 타인의 아픔에 관한 일이다. 그리하여 우리가 모르는 동안, 어떤 이들은 멀리 떠나버리기도 했다. 남겨진 편지가 해독되지 않을 곳으로. 잊히지 않는 것들을 잊은 곳으로. 그 먼 곳에서 안식이라도 하면 좋으련만, 기어이 진실을 품고 돌아오는 것이 또한 그들의 몫인지. 그 귀환을 증언하는 것이 많은 비극의 몫인지. 배삼식의 〈먼 데서 오는 여자〉는 2014년에 쓰였다. 2014년. 우리가 기억하는 4월이 있던 해에. 그해 가을 나는 잠시 한국에 갔었고, 지금은 사라진 한 극장에서 그 연극을 보았다.[1]

텅 빈 소극장 무대에 벤치 하나, 나무 한 그루. 앞바퀴 대신 휠체어를 연결한 자전거 한 대. 중년의 남자가 휠체어를 닦으며 수다를 떠는 동안, 머리가 희끗한 여자는 평온한 미소로 먼 곳을 바라본다. 그러다 불쑥 건네는 어긋난 문장들, 문장 속의 잊힌 단어들, 자주 혼란이 스미는 눈빛들로, 이내 관객은 여자가 간 먼 곳이 마음의 땅 끝임을 알아본다. 옆에서 말동무해주는 남자가 나이 든 남편임을 알지 못한 채, 여자는 홀로 신혼으로 돌아가 중동에 일하러 간 남편을 기다리며 새집 마당에 작약을 심으려 한다.

그리고 남편에겐 한 번도 하지 못한 이야기를 남자에게 조금씩 털어놓는다. 어릴 때 대구에 살았던 이야기. 아버지의

폭력 때문에 엄마와 남동생과 무작정 서울로 올라와 남의 집 대문 앞 처마 밑에 비닐을 깔고 지낸 이야기. 엄마가 시장 바닥에 배춧잎을 주우러 간 사이 주인집 아들이 마당으로 불러 과자를 준 이야기. 나와 보니 처마 밑에 한 아저씨가 누워 있어, 우리 집이라고 일어나라고 소리치다 그 무겁던 다리를 끌고 몸을 옮겼더니 지나가던 사람이 발로 차보고는 이 사람 죽었네, 하던 이야기.

2장. 날은 흘렀으나 장소는 변함이 없고, 이번에는 남자가 옛 이야기를 꺼낸다. 사우디 사막에서 일하던 때, 백구라 부르며 기르던 들개 한 마리가 있었다고. 어느 날 모래 폭풍이 불어와 모두 대피하라 외쳤지만 사막 한가운데서 갈 곳이 없었다고. 그사이 파이프에 깔려 한 동료가 죽었다고. 그날 밤 어딘지 빈자리를 더듬어보니 백구도 사라지고 없었다고. 며칠 뒤 죽은 동료가 빚어둔 막걸리를 먹고 취해 필름이 끊겨서 모래밭에 누웠는데, 옆구리가 뜨뜻해 보니 백구가 있었다고. 어젯밤 그 꿈을 꾸었다고. 어디 갔다 이제 왔냐, 그땐 못 터뜨린 울음을 꿈에서 터뜨렸다고.

먼 눈길을 하고 있던 여자가 문득 남자에게 미안하다고 말한다. 내가 이 모양이라서 미안해요. 미순 씨, 돌아왔구나, 남자는 뛸 듯이 기뻐한다. 멀리 간 건 자신이 아니라 남자였노라고, 당신은 늘 여기서 기다렸노라고 여자가 말한다. 눌은 꿈같던 신혼, 길었던 이별을 회상한다. 그러다 동생이 있었느냐고, 남자가 묻는다. 여자는 머리를 감싸 쥐다 다짐한 듯 고백을 시작한다.

아버지가 돌아가셨단 소식에 다시 대구로 갔다가, 거기서 곧 엄마도 돌아가시고, 여자는 서울로 식모살이를 하러 왔

다. 그리고 동생은 보육원에 들어갔다. 여자가 열다섯, 동생이 열 살 때였다. 3년 뒤, 보육원에서 도망친 동생이 여자를 찾아왔고, 여자는 모아둔 돈을 털어 주었다. 그 후로도 동생은 빈번히 나타나 여자를 괴롭혔고, 때로 욕을 퍼부을 때면 아버지가 겹쳐 보였다.

다시 2년 뒤, 벚꽃이 필 무렵. 팔에 붕대를 감고 찾아온 동생이 합의금을 꿔달라 했다. 그게 없으면 감옥에 간다고. 10만 원. 공일에 역전 다방에서 기다리겠다고. 그날, 주인집 식구들은 창경원으로 벚꽃 놀이를 갔다. 함께 가자 하는 다정한 얼굴들을 배웅하고, 여자는 절망하며 안방으로 들어갔다. 세검정, 효자동, 광화문, 시청, 덕수궁, 남대문, 서울역. 건너편 다방 앞에 한 남자랑 시시덕거리고 있는 동생이 보였고, 여자는 건널목을 건너지 않았다. 도망쳤다. 길마다 환한 벚꽃이 제가 지은 죄 같았다.

여기까지 얘기한 뒤 여자는 혼란 속에 천천히 몸을 웅크리며 중얼거린다. "저 사람, 왜 자꾸 나를…… 청계천을 따라서…… 다락은 어두워…… 굴속처럼…… 낮고 어두워. 들들들들 드르륵 드르륵 미싱이, 옛날처럼…… 아뇨, 미싱은 안 배울래요. 그냥 시다면 돼, 13번 시다면 돼요. 먼지가 눈송이처럼…… 나염 냄새…… 콧구멍이 새카맣다. 밖은 눈부셔. 눈이 아파. 눈을 감아. 그 사람, 불을 질렀대. 그 재단사. 자기 몸에다 불을. 왜? 얼마나 무서웠을까? 얼마나 무서웠으면, 그랬을까?"

3장이 시작되면 여자는 다시 먼 시절로 떠나 간단한 독일어를 중얼거리고 있다. 그러다 비밀스런 말투로 자신은 독일에 갈 거라고 속삭인다. 남자에게 간호 보조사 자격증을 자랑하는 얼굴이 환하다. 다시는 안 와요. 아주 도망가버릴 거

야. 그렇게 가고 싶어 했는데 그만 남편을 만나 못 가버렸네, 남자가 달래자 여자는 비밀 하나를 더 털어놓는다. 사실은 어차피 독일 못 가요. 출국 전에 신원 조회를 해야 하는데, 그러면 들키고 말 거라고. 도둑질한 거, 동생 버린 거.

뭐야 나 때문이 아니었어, 남자는 너스레를 떨고. 나는 이 장면이 언제나 가슴 아프다. 잊기 위해 먼 데로 떠난 여자의 의식 속에서, 도무지 잊히지 않는 낙인 같은 것. 그것이 자신의 죄라는 사실이. 주인집 돈을 훔친 것이 발각돼 출국을 못 하리라 믿었던 저 순진함이. 그렇게 남은 한국에서 더 큰 비극들이 그를 기다리고 있었던 것이. 마침내 그것들은 잊은 것이. 잊었지만 다시 돌아오는 것이.

정작 동생한테는 별일 아니었을 수 있다고, 지금이라도 한번 만나보는 게 어떻겠냐고 남자가 권한다. 마지막으로 언제 어디서 봤는지 알려주면 자신이 찾아보겠다고. 여자는 대구에서 동생을 봤다고 한다. 언제? 2003년에. 내가 그때 왜 대구에 갔지? 우리 딸, 우리 민영이가 어디 있지? 남자가 말문을 잃는다. 관객의 마음속에도 커다란 구멍이 뚫린다. 우리는 동시대인이므로. 우리는 알고 있으므로. 우리가 목도한 것들은 그 목도의 충격만으로 우리 몸의 역사가 되었으므로.

2003년, 딸이 대구의 대학에 합격해 방을 알아봐주러 여자는 거기 갔었다. 하루는 딸이 아침 일찍 학교를 둘러보러 나갔고, 둘은 10시쯤 중앙로역에서 만나기로 약속을 했다. 일찍 도착한 김에 아버지 가게가 있던 옛 골목을 구경하다가, 여자는 문득 저 끝에서 걸어오는 한 남자를 마주한다. 그 걸음걸이, 기울어진 어깨. 동생이었다. 여자는 그를 피해 정신없이 도망간다. 한참을 헤매다 보니 울화가 치민다. 지긋지긋해,

외치며 돌아서자 동생이 없다. 저 멀리 연기가 자욱하다. 딸, 딸에게 가야 한다. 무대 위에 붉은 저녁놀이 비친다.

4장. 같은 무대. 남자가 홀로 공원에 서, 보이지 않는 한 가족을 향해 긴 독백을 한다. 즐거운 시간 보내시는 중에 죄송하지만, 그 자리에 꽃 한 송이 놓아도 괜찮겠냐고. 실은 거기 딸아이가 묻혀 있다고. 당시, 혐오 시설 같은 추모 공원 대신 '시민안전테마파크'가 지어졌고, 공식 수목장은 불가하나 몰래 묻고 가면 따지지 않겠다기에, 어느 새벽 죄지은 사람들처럼 서른두 명의 유골을 묻었노라고. 후에 시청으로 투서가 들어갔고, 시는 유가족들을 유골 암매장 혐의로 고발했다고. 몇 년을 싸우고서야 처벌이 불가한 행위라는 판결을 받았으며, 그즈음부터 여자가 아프기 시작했다고.

추모하고 애도하고 기억하는 게 아니라, 추모하고 애도하고 기억하게 해달라고 싸우다가…… 10년이 흘렀습니다. (…) 그래요. 죽음은 혐오스러운 거죠. 더더군다나 아무 죄 없고, 어처구니없고, 아무리 생각해도 그 이유를 알 수 없어서 억울하고 원이 많은 죽음은 더욱더, 혐오스러운 거겠지요. 빨리 잊어야 하는 것이겠지요. 그래야 살아갈 수 있는 거겠지요. 우린 그렇게 살아왔지요. 나도 그렇게 살아왔어요. 살아오는 동안, 내 곁에는 언제나 그런 죽음들이 널려 있었습니다. 네, 말 그대로 널려, 널려 있었지요. 살기 위해서 사람을 죽이기도 했습니다. 벌 받았냐구요? 아뇨. 훈장을 달아주더군요. 전쟁이죠. 전쟁터였지요. (…) 그러니까 다 잊어야 합니다. 죽음 같은 건. 네. 산 사람은 살아야지요. 기억하겠다는 사람들, 입을 막아버려야 합니다. 그건 사는 데, 살아남는 데 아무런 도움도 안 돼요. 그러니까, 그러니까, 우리는 애들한테, 이 사실을 똑똑

히 알려줘야 합니다. 아무도 믿지 마. 살고 싶거든, 아무도 믿지 마. 사람을 믿지 마. 니 애비 에미도 믿지 마! 니가 죽든 말든 아무도 신경 안 쓴다. 너도 신경 쓰지 마! 약해 빠진 놈들이 죽는 거야. 그러니까 죽어도 억울해할 것 없어. 재수 없는 놈들이 죽는 거야. 살고 싶으면 이를 악물고 뛰어. 살아 있을 때까지는 뛰어. 살고 싶으면 뛰어, 도망쳐! 달아나! (…) 죄송합니다. 제가 지나치게 흥분을 해버렸네요……. (…) 이런 부탁 드려도 될진 모르겠지만, 제가 드렸던 말씀은 부디 다 잊으시고요, 여기 단풍나무 그늘도 좋고, 벤치도 있고, 잔디밭이 좋잖아요. 어디 가면 무덤 자리 아닌 데가 있겠어요? 그러니까 찝찝해하지 마시구요, 다 잊으시구요, 가끔 이렇게 여기 놀러 와주세요. 부탁드립니다.

5장. 휠체어에 여자를 태운 남자가 자전거를 굴려 무대를 빙글빙글 돌고 있다. 빛이 환하다. 두 사람은 처음 만났던 순간으로 돌아가 있다. 자신은 이대 독문과 학생이 아니니 따라오지 말라는 여자에게 남자가 포클레인, 불도저, 크레인 자격증을 자랑하며 함께 살자고 한다. 여자가 든 책에 적힌 이름, 미순 씨를 부르며. 미순이 아니라 마를렌느가 새 이름이라고, 기다려봐야 소용없다고, 독일에 가서, 다시는 안 올 거라고 여자가 말한다. 그 환한 자전거를 타고. 독일어로 된 문장을 외친다. 안녕, 한국. 영원히. 안녕, 독일. 반가워. 내 이름은 마를렌느. 먼 데서 왔지. 아주 먼 데서.

그 짧고 시린 마지막 장을 보며 나는 캄캄한 객석에서 펑펑 울었다. 시대는 작은 사람들의 사적인 과거에 켜켜이 묻어 있고, 그들은 원치 않게 자신을 할퀸 시대의 증인이 된다. 그때 나는 그것이 그저 끔찍했으며, 그들의 전언대로 도망치고

싶었다. 펑펑 울면서, 다시는 돌아오지 않으리라 생각했다. 다만 생의 버거움에 함몰되어서. 그해 가을 한국행은 오로지 절망이었기에.

그 절망에는 지극히 사적인 이유가 있었으나, 이를 차치하고라도 나의 공적 자아는 더 이상 한국에 돌아와야 할 동기를 부여받지 못했다. 마로니에 공원 맞은편, 커다란 게시판에 촘촘히 붙은 포스터를 기웃거려도, 볼 만한 공연, 가슴 뛰게 하는 이름 하나를 찾을 수 없었다. 자기만의 언어로 연극을 만드는 이름 두어 개가 나는 필요했기에. 게시판 위에는 흰 바탕에 파란 글씨로 쓰인 낡은 광고판이 붙어 있었다. '연극은 시대의 희망이다.' 그때, 연극은 도무지 희망이 아니었다. 그때, 내 속에서 오래 간직한 꿈 하나가 사그라졌다.

나의 꿈은 언젠가 관객 학교를 만드는 것이었다. 관객觀客. 보는 사람들의 학교. 이때 관은 행위이며 객은 그 행위의 주체를 가리킨다. 또 객을 풀어보면 집을 뜻하는 갓머리 부에 음을 제공하는 각 자가 결합돼 있는데, 후자는 뒤처짐과 입이 결합되어, 앞에 온 사람과 뒤에 오는 사람의 말이 다름을 지시한다. 요컨대 각자 다른 생을 살다가 하룻밤 극장의 지붕 아래 결집하여 무언가를 함께 바라보는 우연의 공동체가 관객인 것. 그들 저마다의 시선이 자유로이 편력할 지평을 넓혀주는 것이 내가 꿈꾸던 학교의 일이었다.

서구에서 극장이라는 말의 어원은 고대 그리스의 테아트론theatron에서 찾을 수 있는데, 흥미롭게도 테아트론은 무대가 아니라 객석을 칭하는 용어였다. 극장이란 무엇보다 보는 곳이었고, 그곳의 제1주체는 관객이었던 것이다. 그리고 어

쩌면 극장에서뿐 아니라 매일의 삶 속에서도, 우리의 주체성
은 관객의 주체성과 다르지 않다. 우리는 매순간 무언가를 바
라보고, 이미 본 것과 지금 본 것을 연결하며, 그렇게 펼쳐가
는 의식의 지형도로 생을 꾸리고, 자신을 구축한다.

　　이때 바라보는 일이 그저 매끄럽기만 하다면 생은 아프
지도 아름답지도 않을 것이다. 우리의 시선은 때로 무언가에
막히고, 충격으로 아득해지고, 성찰의 거리를 취하고, 다시금
용기와 다정으로 몰두하고, 기필코 뒤돌아 나 자신을 또한 응
시함으로써 군건해진다. 그리고 어떤 예술은 이 같은 시선의
아찔한 편력을 돕는다. 종종 그런 작품은 '스캔들을 일으킨
다'고 말해지는데, 스캔들의 어원인 스칸달론skandalon은 '발을
걸려 넘어지게 하는 돌부리'를 의미하며, 이때 넘어지는 것 역
시, 시선의 일이라 할 수 있다.

　　관객으로서 나는 언제나, 걸려 넘어지고 틈으로 추락해
버릴 아름다움을 좇아 극장에 간다. 객석에 운집한 각각의 생
이 동시에 떨리는 순간은 얼마나 귀한지. 그 전율이 일으키는
파문은 또 얼마나 다채로운지. 살면서 그런 연극을 만날 가능
성은 얼마나 희박한지. 고백하건대 나의 경우, 한국 연극에서
스캔들을 만나기란 좀처럼 어려운 일이었다. 말하자면 드라
마적 과잉의 천편일률뿐이었다. 관객에게 슬픔이 내려앉기
도 전에 무대 위에서 배우가 오열했다. 그러면 관객은 널썩이
물러섰다.

　　지극히 섬세한 조형적 아름다움과, 응집된 절제와, 고요
와, 의식을 깨우는 현실의 난입과, 때로 퍼포먼스가 그 자체
로 발생시키는 감각의 충격이 거기 없었다. 드라마적 서사나
감정적 해소를 다수의 관객이 선호해서라기에는 애초에 관

객에게 선택권이 주어지지 않았다. 그렇다고 철저하게 예술가의 자유가 보장되지도 않았다. 선택하는 주체는 도리어 지원 심사를 하는 비평가에 국한되었다 해도 과언이 아닐 것이다. 어떤 취향과 유행과 명분을 핑계로, 작품들의 세계는 단조로워졌다.

하여 나는 감히 다른 세계를 꿈꾸었고, 창작자나 비평가를 변화시키는 대신 관객을 변화시키는 일에서 희망을 보았다. 기실 한국에서 우리는 자신의 의견을 말하는 데 주저하는 법을 배우며 자라왔다. 그리하여 창작자의 의도나 비평가의 답안을 모범으로 여기고, 미처 이해할 수 없는 건 자신의 무지 탓이라 꼬리를 내리는 유순한 관객이 되었다. 허나 겸양의 태도는, 관객에게 있어서만큼은 그다지 미덕이 되지 않는다고 나는 믿고 있다.

그러므로 우리가 부끄러워 않고 스스로 느끼는 좋음과 나쁨에 대해 말할 수 있다면. 우리가 새로움을 요청한다면. 보다 섬세한 사유와, 대상화하지 않는 예의와, 고유한 형식미를 갖출 것을 우리가 작품들에 요구한다면. 그 형식들이 다채로워지고, 관객은 그 하나하나의 힘을 바라보고, 의미를 풀어내고, 그래서 언젠가 오직 관객이 좋다고 하는 연극이 지속 가능한 지원을 받을 수 있다면. 그 일이 삼백 년쯤 뒤에 이루어지더라도 삼백 년 전의 사람으로서 할 일을 하고 싶던 꿈. 그런 꿈이 내게 있었다.[2]

2 한국에 돌아와보니 어느덧 변화는 성큼 찾아와 있었다. 주로 관계자들만 간간이 점유하던 객석에 연극을 사랑하는 일반 관객이 들어찼다. 그들은 윤리적 문제에 목소리를 내고, 대체로

2016년 겨울, 그러니까 그해 가을로부터 한 차례도 한국에 돌아가지 않은 채, 나는 눈 덮인 고요를 찾아 에스토

니아로 떠났다. 국토의 80퍼센트가 숲으로 뒤덮인 나라. 평원의 늪 위로 한없이 펼쳐진 숲에서 길을 잃기가 쉽다는. 먼 옛날 숲의 사람들이 동물의 언어를 이해했다 전해지고, 그들의 고어에는 오직 풍경처럼 아득한 현재 시제만이 존재하던 곳. 그곳의 한 극장에서 나는 흠결 없는 연극을 한 편 보았다. 체호프의 소설을 각색한, 일상과 휴양 사이에서 인물들의 권태와 정념이 문득 폭발했다 식어버리는 극.

운 비판과 지지를 아끼지 않는다. 연극 역시 조금은 달라졌다. 새로운 형식, 다양한 주제가 다루어지고, 그때마다 관객은 그 작은 변주들을 즐거이 알아본다. 나는 그들의 행복을 지켜보며, 그럼에도 언젠가는 눈을 멀게 하는 압도적인 아름다움으로 그들이 불행해지기를, 그 불행의 환희를 또한 알게 되기를 빈다.

　　지하 극장의 빼곡한 옷걸이는 눈을 묻히고 온 검은 옷들로 묵직했고, 사람들은 동굴 같은 카페에 앉아 술을 마셨다. 이어 완벽하게 아름다운 드라마를 관람한 뒤, 그들은 집으로 돌아가 뜨스운 잠을 자고 아침이면 썰매를 끌어 아이들을 학교에 데려다줄 것이었다. 눈 쌓인 길 위에서 단색 플라스틱 썰매에 다리를 뻗고 앉아 아이들은 무료히 웃을 것이었다. 그리고 나는 그렇게 살고 싶었다. 다만 썰매를 끌며. 눈을 밟으며.

　　김밥을 전문으로 하는 식당을 열면 어떨까 생각했다. 그러면 이제 더 이상 연극은 보지 않을까, 궁금했다. 이따금 극장에 가면 저 안락한 체호프식의 드라마를 만날 수는 있을 것이다. 그리고 나는 흠결 없는 세계에 대해서는 글을 쓸 필요가 없다고 느꼈을 것이다. 그 세계는 더 이상의 설명을 요하지 않기 때문이다. 그때 나는 끝내 변호하고픈 거친 아름다움을 그리워하게 될까. 여전히 연극이 나를 뒤흔들기를 기다릴까. 눈 덮인 고요와 매일의 노동은 나를 다시 어딘가로 떠나게 할까.

그렇게 결국 한국으로 돌아왔고, 학생들을 만났고, 누군가 내게 꿈이 무엇이냐 물으면 나는 꿈같은 건 없다고 여전히 말한다. 소중한 사람들을 돌볼 정도의 마음과 생활의 여유를 갖고 하루하루 살다가 가끔 좋은 글을 쓰고 싶다고. 그게 전부라고. 그럼에도 그들에게 멋진 작품들을 보여주고 마치 사랑과 꿈이 많은 사람처럼 연극에 대해 떠들다 보면 여기가 일종의 관객 학교인가 싶어지는 순간들이 있다. 결국 그것은 관객에게, 당신의 시선은 귀하며 당신은 아름답다고 말해주는 학교에 다름 아니기 때문이다.

한국에 오기 전 마지막 여행으로 한 연극을 보러 세뜨에 다녀왔다. 그곳 바닷가 언덕에는 '어부의 묘지'라는 이름의 공동묘지가 있고, "바람이 분다, 살아야겠다"라고 노래한 폴 발레리의 무덤 앞에 벤치 하나가 놓여 있다. 나는 그 벤치에 앉아볼 요량으로 아침 산책을 나갔다. 푸른 물빛이 내려다보이고, 먼 데서 바람이 불어왔다. 죽은 사람들의 이름은 그들을 기억하는 산 사람들의 사랑 속에, 오직 사랑 속에 새겨져 있고 그리하여 그 사이를 거니는 일이 내게 평화가 되었다.

보다 높은 언덕 쪽 묘지로 들어섰을 때, 폴 발레리의 무덤 위치를 가리키는 화살표 아래, 장 빌라르의 이름이 있는 것을 나는 보았다. 표식을 따라 걷다 두 개의 화살표가 갈라지는 지점에서 당연한 듯 장 빌라르의 무덤 쪽으로 방향을 틀었다. 소박한 가족 묘비. 그 끝에 적힌 그의 이름 아래 빛바랜 조화 한 송이. 여기 계시는 줄 알았더라면 꽃이라도 가져왔을 텐데요. 먼 데서 너울대는 파도처럼 가슴이 일렁거렸다.

장 빌라르는 관객을 사랑했고 관객에게 사랑받은 예술

가이자 기획가다. 그는 연극이 수도나 전기와 같은 공공서비스가 되어 모두의 삶에 뿌리내리는 세계를 꿈꾸었다. 그렇게 아비뇽 연극제를 만들었다. 관객이 연극을 통해 삶을 보다 이해하기를, 그리하여 도처의 분열이 통합되기를 소망하며. 내가 사랑하는 몇 흑백사진 속 그는 언제나 수많은 관객들로 둘러싸여 있다. 아비뇽을 찾았다가 돌아가는 이들이 기차역 플랫폼에 선 그에게 차창 밖으로 몸을 내밀어 인사를 보내고 있다.

관객 학교의 아이디어를 내가 처음 갖게 된 데는 2010년 아비뇽 연극제의 경험이 큰 영향을 주었다. 아비뇽은 14세기 교황청이 옮겨져 고립되었던 곳으로, 옛 성곽 안의 구시가가 그대로 보존돼 있고, 몰락한 교황들이 살았던 거대한 흙빛 성과 론 강의 끊어진 다리가 작열하는 태양 아래 바래가는 마을이다. 여름마다 그곳에선 큰 축제가 열려, 구시가 성당, 학교, 공원, 그리고 작은 건물의 지하들이 한 달 동안 백여 개의 극장으로 변신한다. 그중 가장 주요한 극장이 바로 교황청이다.

'영광의 마당'이라 불리는 교황청 안마당에 2천 석의 간이 객석이 깔린다. 여름 해가 넘어간 밤 10시, 새소리도 잦아드는 어둠 속에 조명이 밝혀지고 육중한 벽 아래 연극이 시작된다. 2010년 나는 거기서 크리스토프 마탈러 연출의 〈팝페를라팝Papperlapapp〉이라는 공연을 보았다. 그 제목은 교황을 희화화한 것으로, '블라블라블라' 성호의 의미를 딤고 있다. 무대에는 고해실과 의자들, 세탁기, 냉장고, 에어컨 실외기 등이 놓여 있고, 거기서 한 맹인은 냉장고에 머리를 넣었다 눈을 뜨게 되며, 사람들은 휘파람으로 찬송가를 불다가 정신없이 입을 맞추고, 교황의 옷은 세탁기에 돌아간다.

나는 그런 방식으로 드라마를 배반하고 의미 없는 파편

들을 아름답게 늘어놓는 극을 처음 보았다. 관객들이 박수를 쳤다. 거기 야유가 섞여 들었다. 이 연극 자체가 '블라블라블라'에 불과하다는 것이다. 그렇지 않아도 많은 이들이 공연 도중 쿵쾅거리며 객석을 떠난 차였다. 동시에 어떤 이들은 기립하여 환호했다. 야유하는 이들이 그들을 욕했다. 나를 황홀하게 한 것은 바로 그 상반된 반응의 공존이었다. 좋건, 싫건, 자신의 감상을 부끄러워하는 이는 아무도 없었다. 장 빌라르가 사랑한, 관객들이었다.

2013년, 연출가 제롬 벨은 〈교황청Cour d'honneur〉이라는 제목의 연극을 교황청에서 올리게 된다. 그는 무대와 객석의 위계를 사유하는 철학자 출신의 예술가로, 이번에도 배우가 아닌 일반 관객을 무대에 올렸다. 2년 전 아비뇽 예술 학교에서 하루 두어 시간씩 관객들을 만나 교황청에 얽힌 그들의 이야기를 듣고, 그 추억들로 공연을 구성한 것이다. 피차 모든 공연이 사라진 자리에 남는 것은 관객의 기억이므로. 축제의 열기 속, 그 안마당의 진정한 '영광'이 있다면 그 주인은 또한 관객일 것이므로.

무대에는 14개의 의자가 놓이고, 한 사람씩 앞으로 나와 오늘의 관객 앞에서 자신의 이야기를 전한다. 각각의 추억은 다른 빛을 띠며, 어김없이 반짝인다. 그중 특별히 눈물겨웠던 한 고백을 여기 옮긴다. 존재하지 않는 학교에 띄우는 편지 같은. 꿈이 사라진 자리에 내려앉은 고요 같은. 모든 귀환에 대한 위로 같은. 지극히 동시대적인 슬픔 같은. 그의 말처럼, 우리의 보통의 삶으로는, 때로 관객이 되지 않고는, 허다한 문턱을 넘어갈 수 없을 것이기에.

안녕하세요. 저는 자클린 미쿠, 70살입니다. 저는 평생 미술을 가르쳤고, 지금은 아비뇽에서 몇 킬로 떨어진 곳에서 은퇴 이후의 삶을 즐기고 있어요. 어렸을 때 저는 생 시몽 드 브레씨유라는 변두리 마을에 살았습니다. 그르노블과 리옹 중간쯤에 위치한 시골이었죠. 자전거 체인을 만드는 쁘조 공장이 있는. 그곳 마을의 한 선생님이 아마추어 연극단을 만들었어요. 노동자와 농민, 우리 가족도 열정을 다해 그 프로그램에 참여했죠. 하루는 선생님이 그들에게 아비뇽에 가서 연극을 보자고 제안했어요. 물론 그들이 아마추어 연극을 직접 하기는 했죠. 그러나 다른 한편으로 그들에게 있어 극장에 가는 일은 자신들에게 해당하는 일이 아니라고 여겨졌어요. 경계하는 태도로 눈빛을 교환하며 웅성거렸죠. 거기 가서 우리가 뭘 할 수 있겠어. 선생님은 설명했어요. 장 빌라르는 무대에서 일어나는 일에도 물론 관여했지만, 객석에서 일어나는 일들도 돌보았다고. 유명 인사들을 위해 지정된 좌석도, 입장 시 내야 하는 팁도 없을 것이라고. 그 후 모든 것이 변했습니다. 그때 저는 너무 어려 함께 떠날 수 없었지만요. 그들이 돌아왔을 땐 난리가 났답니다. 그들은 날마다 이야기했고, 저는 날마다 들었어요. 소포클레스나 셰익스피어의 문장이 조금 어려웠을지언정, 그것이 장소, 색깔, 의상, 음악과 더불어 전해졌을 때 그들은 열정을 다해 따라갔어요. 그 후 아비뇽에 연극을 보러 가는 건 관례가 되었습니다. 그리고 새로운 작가 브레히트가 능상했어요. 신정한 진환이었죠. 소포클레스나 셰익스피어보다도 더 모르는 게 브레히트였지만, 그의 세계는 좀 더 친숙했거든요. 제목에서부터 알 수 있었죠. 억척어멈, 곧 용감한 어머니라는 말은 깊은 인상을 줬어요. 노동자로 살아가기 위해서는 언제나 용기가 필요했으니까요. 1960년, 저는 17살이 되었고 이제 제 차례가 왔죠. 아마추어 극단도 저희 오빠

도 그해에는 아비뇽에 갈 계획이 없었어요. 그렇지만 저는 갈 때가 된 거예요. 가서 무얼 볼지는 상관없었어요. 한 가지 분명했던 건 장 빌라르와 그의 공연을 본다는 것. 그건 〈안티고네〉였어요. 저에게 안티고네는 부서지기 쉬운 소녀예요. 도자기처럼 부서지기 쉬우면서 감히 '아니'라고 말하는 사람. 오빠의 시체에 한 줌 흙을 던지며, 그는 법에 대항해 팔을 들어요. 잊지 말아야 할 것은 그가 치러야 한 대가가 자신의 죽음이었다는 거예요. 그 같은 몸짓은 만인의 역량을 넘어서지요. 이듬해는 제가 대입 시험을 치르는 해였어요. 철학 시험에 대한 걱정에서부터, 머릿속이 부글거렸죠. 그리고 저는 안티고네가 제 삶에 들어온 것을 깨달았습니다. 그에게 이야기했죠, 은밀하게. 날마다. 생을 지속해갈 힘을 되찾기 위해서요. 여러 해가 지나는 동안, 우리들 본성에 기인한 어려움을 맞닥뜨릴 때마다 저는 그의 냉정함과 의연함을 빌려 썼어요. 시간이 흘러 제 아이들이 대입 시험을 치러야 했을 때도 저는, 지금은 손주들에게 그러하듯, 그 책을 선물했어요. 그리고 오늘 다시, 저는 안티고네에게 이야기해요. 이곳 교황청에서 말하기 위해서는 힘이 필요하거든요. 제게는 예기치 못한 일이니까요. 우리는 여기, 2013년에 있죠. 53년이 지났어요. 제 힘을 넘어서는 생의 시련이 닥칠 때마다 저는 그녀에게로 되돌아가요. 가장 어려운 것일지라도 최선의 선택을 하는 것. 제 마지막 시련은 저의 죽음이겠죠. 제 보통의 삶으로는, 제 보통의 삶으로는, 그녀의 존재 없이는 그 최후의 단계를 넘어서지 못할 거예요.

김동현 선생님께

저는 지금 창경궁이 내려다보이는 호텔방에 있습니다. 깊은 밤 궁은 짐승처럼 캄캄해요. 날이 밝아오면 내일은 대온실에 가볼 예정입니다. 그곳을 거닐며 제가 무엇을 생각할지는 자명해요. 언제부터 이토록 죽음을 생각하며 살았는지 모르겠습니다. 선생님께 전화를 드렸던 그날에 저는 창경궁에 있었어요. 그해 가을, 힘겨웠던 한국행에서 유일하게 주어진 반나절의 안식이었죠. 궁을 걷다 보니 선생님을 만나고 싶었고, 그날이 아니라면 다시 기회가 없을 것을 저는 이미 알고 있었습니다. 그때 그 한국행에 국한해서 말이에요. 우리의 전 생애에 대해서가 아니라. 그것은 조금도 몰랐습니다. 그러니까 그때까지는, 그토록 죽음만을 생각하며 살지는 않았던 거예요.

오늘 서울에 와 선생님의 추모제 공연을 보았습니다. "오후만 있던 일요일"이라는 제목인데, 마음에 드실는지요. 저는 그 제목이 퍽 마음에 들었습니다. 다행이다, 하시겠지요. 정원 씨 마음에 들었으면 다행이에요. 듣지 못한 말들을 멋대로 연상할 때 외람되게도 선명히 목소리가 들립니다. 정원 씨 우리 꼭 봐요. 마지막으로 손을 맞잡던 날 그 약속의 목소리가 들립니다. 그로부터 며칠 뒤 창경궁에서 제가 전화를

드렸을 때도, 도저히 시간을 뺄 수 없어 미안해하시며 선생님은 당부하셨지요. 정원 씨, 우리 꼭 봐요. 그때 제가 솔직하게, 이번 한국행에서는 더 가능한 때가 없을 것 같아요, 했다면 어땠을까요. 그랬으면 우리는 그날 기어이, 어떻게든 만나고 말았을까요. 그랬다면 물어보셨겠지요. 어떻게 지내는지, 무엇을 공부하는지, 그즈음은 어떤 주제에 마음이 기우는지, 어떤 아름다움을 사랑하고 어떤 추함을 불편해하는지, 이제는 누군가를 사랑도 하고 연애도 하는지, 그래서 더 깊고 쓸쓸해졌는지. 이제 와 솔직하게 말하자면, 그때 저는 생의 바닥에 닿아 있었고, 다시는 한국으로 돌아오고 싶지 않았습니다. 선생님께서 늘 다정하게 반짝이는 눈빛으로 궁금해하신 저의 생각들, 저의 생각들은 온통 퇴색해 있었어요. 모든 것이 부질없었고, 흥미로운 주제가 오직 도망뿐이던 가을이었습니다. 그래서 선생님을 그날 만날 수 없게 되었을 때, 창경궁 뜰 안 어느 돌 틈을 밟고, 실은 조금 안도했습니다. 선생님께서 듣고 싶어 하실 만한 이야기를 제 안에서 한 톨도 길어낼 자신이 없었기 때문입니다. 그러나 이 대목에서 저는 잘못했지요. 선생님께서 제게 듣고 싶어 하실 만한 이야기를 감히 속단했습니다. 저를 향한 경청의 깊이를 오해했습니다. 감히 외로운 척을 했습니다. 그것이 미안합니다.

추모제를 위해 배삼식 작가께서 쓰신 희곡은 너무도 아름다웠습니다. 저는 특별히 1장의 도토리나무 이야기와 아주 큰 머리 이야기가 좋았어요. 또 3장에서 돌연한, 언제나 돌연하게만 발생하는 이별에 대해 이야기할 때 탁구공-도토리들이 무대 위로 쏟아져내리고 배우가 마이크를 멀리 한 채 "연극은 끝났어어어" 곡을 하듯 외친 순간이 좋았습니다. 그때 선

생님의 삶이 끝난 것을 비로소 체감했습니다. 그 연극이 정말로 끝난 것을 알았습니다.

그러나 전반적으로 오늘 본 공연은 아쉬움이 많았습니다. 특별히 문장을 거의 들리지 않게 만든 2장의 연출이 그랬어요. 사실은 꽤 화가 날 정도였지요. 선생님을 생각하며 어느 길목에선가 눈물이 차오르다가도, 다음 순간 무대의 안일함에 감정이 식곤 했습니다. 그래서 저는, 저는 이 공연이 끝나자마자 선생님을 만나고 싶다고 간절히 생각했습니다. 궁금해하실 테니까요. 선생님은 당신이 올리신 한 공연이 많은 결함을 안고 있음을 알고 계셨던 그 언젠가에도, 무엇이 어떻게 잘못되었다 느끼는지, 저의 의견을 진정으로 청해 듣기 위해 극장 로비에서 가만히 저를 기다리신 분이 아니었습니까. 당신의 작업에 관해서든, 다른 연극에 관해서든, 다소 신랄하고 투박하게 늘어놓는 저의 비평을 언제나 무척 즐거워하셨지요. 우리는 두 개의 찻잔을 앞에 두고 앉아, 아름다움에 관해서만큼은 진실만을 이야기하던 많은 밤들을 보냈습니다. 오늘은 그 커피점 중 한 곳에 가서 선생님을 만나고 싶었어요. 글쎄 선생님의 추모제 공연을 보았는데 말이에요, 하고 시작하면 남은 생애 내내 이어질 수다를 떨 수 있을 것 같았습니다. 선생님이 가장 보고 싶어지게 했다는 측면에서 이 공연은 일종의 소임을 다했는지도 모르겠네요. 그 얘기를 하면 우리는 웃겠지요.

사실 저는 공연을 보자마자 그것에 대해 이야기하는 일을 매우 싫어합니다. 발화의 형식 안에 한번 가둬버리면, 그밤 저를 사로잡은 감각의 아득함이 처연히도 희미해지는 것을 느끼거든요. 그래서 되도록, 가능하다면 오래오래 혼자서

만 간직하고픈 생각들이 많았습니다. 그러나 선생님께서 물어보시면 도리 없지요. 저는 무엇이든 얘기할 수 있었는데요. 언제까지나 그랬을 것인데요.

선생님만큼 저를 선하게 궁금해한 사람은 다시없을 것입니다. 그러니 마침내 이 편지를 쓴다고 해서 제가 우리의 이별을 한 장 과거 속에 가둬버리는 것은 아님을 부디 알아주세요. 그러나 역시 조금, 쓰면서 조금 울었고 애석하게도 눈물에는 정화의 기능이 있지요. 선생님의 연극이 그랬던 것처럼 말입니다.

내일은 창경궁에 갔다가 혜화로터리까지 걸어갈 것입니다. 선생님께서 떠나신 후로 처음 가보는 것입니다. 엘빈에서 차를 마시고 혜화로터리에서 택시를 태워 보내주신 그 언젠가, 빌려드리고 돌려받지 못한 시집이 있었던 것을, 선생님을 보낸 얼마 후 돌연히도 깨달았던 적이 있습니다. 마종기 시인의 『보이는 것을 바라는 것은 희망이 아니므로』였지요. 정원 씨 고마워요, 제가 잘 읽고 꼭 돌려줄게요. 그 시집을 영원히 돌려받지 못하게 되었다는 사실이 저를 깊이 위로한 적이 있었습니다. 내일, 낯선 서울의 겨울을 산책하는 동안에도 아마 그것을 끝내 다행이라 생각할 것입니다. 보이는 것을 바라는 것은 희망이 아니므로. 덕분에 저는 아득한 희망을 안고 사는 사람이 되었습니다.

비극의 기원

에스토니아 작가 안드루스 키비락의 소설 『뱀의 언어를 알았던 사람Mees, kes teadis ussisõnu』은 13세기 게르만의 침입 이전, 동물과 인간이 뒤섞여 살았던 평화의 숲에 대한 신화를 다루고 있다. 탈린으로 여행을 떠난다는 내게 한 친구가 그 책을 추천해줬고, 나는 파리에서, 비행기에서, 구시가 호스텔 방에서, 칼라야마 동네의 아늑한 집에서 그 두꺼운 책의 겨우 스무 쪽 남짓한 초입만을 늘추며 창밖의 식물을, 실경을, 눈 쌓인 돌벽과 썰매 가득한 놀이터를 바라보았다. 그렇듯 자명한 비극의 고요한 전조만을 읽어 내릴 때, 그럼에도 그것을 읽고 있었던 탓으로 내게 남은 창밖의 풍경들이 지금도 눈앞에 어른거린다.

소설은 이제 더 이상 아무도 숲에 살지 않는 시절, 성인

이 된 화자가 유년을 회상하는 것으로 시작된다. 그가 태어난 즈음, 숲에서만 살았던 원주민들은 바다를 건너온 게르만의 영향으로 그 음습한 그늘을 버리고 태양빛이 내리쬐는 마을로 떠나와 초가집을 짓고 땅을 경작하고 밀을 수확해 빵을 구워먹기 시작했다. 아침이면 농기구를 이고 집을 나서는, 떠나온 이들은 야만의 생을 버린 것이 자랑스러웠다. 화자의 아버지도 그중 한 명이었다. 그렇게 화자는 마을에서 태어났다.

새로운 삶을 사는 일은 새로운 언어를 획득하는 일과 유사한지. 그때 옛 언어를 쉬이 잊고 마는 것은 인간의 고질인지. 숲의 사람들은 본디 뱀의 언어를 구사할 줄 알았고, 흡사 휘파람 소리 같은 그 말로 동물과 소통했다. 가령 육식이 필요한 긴 겨울이면 숲에서 부는 휘파람 몇 번에 죽음의 때를 수용한 동물이 찾아와 목을 내밀었고, 사람은 예를 갖춘 뒤 가장 통증이 적은 방식으로 그 목을 비틀었다. 반면 뱀의 언어를 잊은 마을의 사람들은 수백의 화살을 낭비해가며 지리하고 잔혹하게 사냥했다.

어쩌면 진정 야만이라는 것은 그때부터 생겨난 것인지 모른다. 모두가 소통할 수 있던 시절에는 문명과 야만의 구분이 무의미했다. 그러나 먼저 인간이 뱀의 언어를 잃었고, 그러자 자연히 동물도 그것을 잊어버렸다. 그렇게 인간과 동물의 세계가 분리되기 시작했다. 후자는 불현듯 미개한 사나움으로 배제되었다. 그 배제에 힘입어 구축된 거룩한 세계 속에서 인간은 동물의 한 종이라는 제 정체마저 잊은 듯했다. 이때 좁혀진 관념은 나아가 인간을 단지 남성으로 환원시키기에 이르렀다.

기실 뱀의 언어라는 특수한 장치를 지운다면 저 신화는

전 인류의 역사로 확장될 수 있을 것이다. 우리는 수많은 원시 공동체가 모계에 기반했음을 알고 있다. 가족 단위의 정착이 활성화되지 않았던 유목사회에서는 자식의 태생을 입증할 유일한 방편인 어머니를 중심으로 세계가 꾸려졌고, 그 세계의 주제는 권력보다 공생에 가까웠다. 그러다 농경사회가 도래했고, 정착이 이루어졌고, 거둔 작물을 취한 뒤에도 남는 것들이 생겨났고, 사유재산의 개념은 곧 계급을 나누게 했고, 정확한 상속을 위해 남성이 제 혈통을 확인해야 했던, 부계의 질서가 시작되었다.

　이는 물론 인류학자들의 가설일 뿐, 구체적으로 어떻게 세계가 남성 중심적 변모를 거쳤는지 나는 정확히 알지 못한다. 역사 이전의 시대란 오직 추측으로 직조되므로. 빛이 들지 않는 동굴의 벽화를 더듬듯 어떤 생을, 미처 예술이라 이름 불리지 않은 채 그 생에 스몄을 슬픈 아름다움을 생각하며, 나는 다만 부계의 질서가 시작되는 시점에 동물과 여성의 야만화가 이루어졌으리라는 신화적 상상력을 수긍한다.

　그런 맥락에서일까. 다시 소설에서, 화자의 아버지가 들판에 나가 있는 동안, 엄마는 숲으로 들어가 익숙한 나무 그늘 속을 날마다 배회했다. 단지 가을이 오면 자랑스레 빵을 씹으며 저 외국인을 닮아감에 자족하기 위해 여름 내 땡볕 아래 일하는 남편을 이해하지 못했으므로. 그건 사랑을 따르기보다 우월감을 좇는 일이었으므로. 엄마는 숲을 거닐다 한 곰을 만나게 되고, 그 시절 뭇 여성이 그러했듯, 크고 다정하고 북슬북슬한 존재와 사랑에 빠지고 만다.

　질서 바깥으로 내몰린 존재들은 질서를 뒤집기보다 바깥에 남아 서성이다 서로 사랑을 한다. 그리고 때로는 그 사

랑만으로 질서가 무화된다. 곰은 종종 낮의 빈집에 찾아왔고, 아이들에게는 꿀을 선물했다. 그러다 어느 날 침대에서 발각되었는데, 뱀의 언어를 잊은 아버지는 독일어로 욕설을 퍼부었고, 휘파람 몇 번이면 그를 내보낼 수 있었지만 손에 든 낫을 더욱 신뢰했다. 부지불식간에 곰은 아버지를 죽였고, 후회와 슬픔으로 떠나갔으며, 화자의 가족은 다시 숲으로 돌아갔다. 그렇게 화자는 뱀의 언어를 아는 최후의 사람으로 자라났다. 여기까지가 내가 읽은, 역사 이전의 이야기다.

어떤 역사의 기원을 더듬어보면 거기 어김없이 박탈이 있다는 것을. 질서가 부여되는 순간 혼돈으로 명명되어 사라지는 것들. 고대 그리스, 문명이 꽃피고 직접민주주의가 이루어진 시대, 그보다 먼 옛날, 문명이 야만을 분리시키기 전에, 도시국가에서 의사를 표결하는 시민이 남성에 국한되기 전에, 니체를 따르자면 아폴론적 밝음이 디오니소스적 어둠을 물들이기 전에, 도취와 환각 속에 봄이 오는 것을 기뻐하며 부활의 신에게 포도주를 바친 디오니소스 축제에서는 모든 혼돈이 생의 근본으로 인정되었고, 여성과 이방인도 춤을 추었다.

그때는 아직 춤과 노래가 이야기를 입지 않았다. 특정 생을 대변하는 서사도, 서사의 주인공도 필요하지 않았으므로. 모두가 저마다의 그늘진 서사를 품고 그럼에도 어김없이 돌아오는 봄 앞에 생의 요동을 찬미했다. 그러다 BC 6세기, 독재자 페이시스트라토스가 저 축제를 도시국가의 연례행사로 개편시켰고, 거기 비극 경연 대회가 도입되었다. 매년 선발된 세 명의 작가가 비극 세 편씩을 준비했고, 사흘에 걸쳐 종일 각 작가의 연작을 공연한 뒤 마지막 날에 우승자를 선정했다.

　　지금은 터만 남은 아크로폴리스의 디오니소스 극장. 유럽 전역에서 발견되는 원형극장의 모태가 되는 그곳에, 객석을 향해 둥글린 돌바닥은 본디 무대가 아니라 오케스트라라는 이름의 장소였다. 옛 축제에서 그러했듯, 코러스가 노래하고 춤추는 자리. 음악으로부터 나온 연극. 그 합창단에서 한 명이 떨어져 나와 무리와 독대하며 이야기를 시작한 것이 드라마의 시초이며, 그렇게 노래는 대화가 되고, 점차 서사의 일부로 녹아들었다.

　　그때 오케스트라 뒤로 한 단 높이 프로스케니온이라는 이름의 무대가 있었고, 그 뒤로 배경을 담당하는 건축물 스케네가 세워져 있었다. 배우가 무대에 올라서면, 코러스는 그를 향해 노래했다. 그 장경을 에워싼, 거대한 객석이 있었다. 이 구도는 무엇을 연상시키나. 일찍이 신에게 제물로 바쳐진 동물. 그 제단을 둘러싸고 부르던 노래. 제사의 관습이 지워진 자리에서, 이제 동물 대신 희생되는 인간 배우. 우리 대신 고통 받는 이를 바라보며 정화의 눈물을 흘리는 장소. 극장.

　　저 소설에서 육고기만을 섭취하는 대신 빵을 만들어 먹기 시작한 것이 일종의 진보였듯. 그럼에도 인간은 육식을 포기하지 않고 보이지 않는 곳에서 더욱 체계적으로 잔혹해졌듯. 여성처럼 동물도 사유재산에 속하게 됐듯. 먹히건 먹히지 않건 남욕의 도구가 됐듯. 비극이라는 것이 동물의 실제적 죽음을 인간의 허구적 고통으로 대체함으로써 시작됐다면 이는 긍정적인 전환일 것이나. 그 이면에서 살상이 멈춘 것은 아니며. 도리어 무대에서 사라짐으로써 동물의 고통은 더 이상 가시화되지 않는 곳으로 밀려났다.

　　그리고 이번에도, 무대에 오를 수 있는 인간은 남성뿐이

었다. 그 후 이천 년 가까이 배우는 여성의 직종이 아니었다. 고통 받는 대표자로 설 수 있는 것은 남성. 무대 위의 아픔이 대변하는 것도 남성의 것. 가시화될 수 있는 죽음, 애도될 수 있는 죽음, 사건이 되는 죽음도 남성의 것. 고귀한 언어로 수식될 수 있는 삶은 남성의 것. 언표될 수 없는 고통의 이야기는 사라지고. 지워진 자들은 그렇게 언어를 박탈당하고. 고통의 주체가 인간 남성으로 제한된 기나긴 서사의 시대가 펼쳐지는. 그것이 바로 비극의 기원.

그런 연극을 보며 관객은 카타르시스를 느꼈다 전해지고. 눈물을 쏟아 감정을 해소한 뒤 극장을 나서 다시 불평 없는 생의 쳇바퀴에 올라타도록 만들어진 장치. 변질된 축제. 그것은 세계가 해소될 수 없는 혼돈과 비참과 모순으로 채워짐을 은폐하고. 이미 질서 속에 편입된 아픔은 세계를 뿌리째 뒤흔들 만큼 강렬하지 않고. 그렇게 이천오백 년이 흘러, 이제 다시 질서 바깥에서 돌아오는 것들이 우리를 건드릴 차례. 기원에 놓인 박탈과 그로 인해 예견된 귀환. 비로소 만져지는 비극.

무대 앞에는 반투명 막이 드리워져 있고, 어둠 속에 투사되는 자막은 아메리카 대륙에 처음 이방인이 도래했던 때 박탈당한 원주민의 언어에 대해 증언한다. 막 너머 어슴푸레한 길을 따라 품에 아이를 안은 여인이 걸어 나온다. 달빛 찰박이는 물가에서 아이를 어르다가, 여인은 다가온 이들에게 그를 넘겨주고 묵직한 주머니를 받아 등에 지고 물을 건넌다. 이윽고 밝아진 장막 너머로 사람의 형상이 새겨진 거대한 돌이 놓인다. 멀리서 노역에 시달리는 원주민의 노래가 들려온다. 우리는 고단하고 저기 앉은 책임자는 하는 일 없이 돈을 버네.

장막이 걷히고, 천천히 돌이 회전한다. 돌의 뒷면, 한 구멍 사이로 금빛 가면을 쓴 두 원주민이 나와 그들만의 언어로 대화한다. 주로 한 사람이 다른 사람에게 영어 단어를 일러주고 있다. 바위, 태양, 뱀 같은 단어들. 이방인의 언어를 어째서 배워야 하는지, 배우던 사람이 의문을 제기한다. 그들의 언어에는 우리의 사물을 지시할 단어가 없는걸. 그러니 그 말을 익혀 쓰며 살아야 한다면 얼마나 많은 것들이 말 못 할 어둠으로 밀려나는지.

그렇지만 배워야 해, 가르치던 사람이 답한다. 우리는 곧 저들의 침입 속에서 저들 언어의 물살에 휩쓸려 갈 거야. 그 물살이 어느 바다를 향해 가는지 알기 위해서 이 말을 알아야 해. 그러나 저들은 우리의 말을 배우지 않잖아? 저들도 배울 거야. 다만 필요한 용어들을 익히겠지. 그것을 점유하기 위해. 잠시 후 두 사람은 가면을 벗고 자신들의 몸이었던 허물마저 벗는다. 천장에서 내려온 바에 흙빛 허물을 걸쳐 올려 보낸다. 벗은 것은 남자의 허물이나 드러난 것은 여자의 몸이었다.

다시 어둑해진 무대에 한 농부와 그의 아내가 등장한다. 시대를 뛰어넘어 둘은 영어로 대화한다. 오줌에 피가 섞이고 배가 부풀어 올라. 여자가 말한다. 의사를 보러 갈까? 남자가 묻자, 뭘 타고? 우리가 팔아버린 말을 타고? 여자가 되묻는다. 겨우 수확한 썩은 감자들을 내어 보이며, 여자는 신의 존재를 부정하진 않으나 아무래도 신은 우리가 아닌 다른 이들을 돕기로 한 것 같다고 말한다. 남자는 그래도 신께 기도하자 권하고, 둘은 농기구를 내려놓고 가만히 두 손을 쥔다.

들어가서 좀 쉬고 음식을 먹어. 저 썩은 감자를 먹으라고? 안 썩은 부분을 먹어. 안 썩은 부분도 역시 상했어. 썩지

않은 곳은 하나도 없어. 신은 우리를 돕지 않아. 여자는 격앙된다. 사실 나는 밭 한가운데서 신을 모독했지. 왜냐하면 그것만이 접촉의 느낌을 주거든. 신은 기도할 때는 없지만, 우리가 그를 모독할 때는 강렬하게 현전해. 여자는 잊힌 원주민의 언어로 괴성을 지르기 시작한다. 어둠, 죽음, 뱀 같은 단어들. 머리 수건을 벗고 피 묻은 가슴을 열어젖히고 입에서는 검은 잉크를 토하며.

그 말을 누가 알려준 거야, 남자는 경악한다. 이어 검찰관이 닥쳐 여자가 훔친 농기구를 돌려줄 것을 명하며 그를 체포하려 하자 남자는 아내가 아프다며 양해를 구한다. 겨우 질병으로 치부되어야 용인될 수 있는 고통들. 여자는 말한다. 신은 황금 양을 거저 주지 않아. 아브라함은 아들을 희생시켜야 했어. 그래서 나도 내 딸을 팔아버렸지. 무대에 다시 막이 드리운다. 보다 여러 겹으로, 불투명하게. 천장에서 바가 내려오고, 여자는 흙빛 허물을 받아 끌어안는다. 여자의 곁으로 많은 여자가 나와 춤춘다.

장막 위로 무수한 전쟁의 연혁이 지나간다. 그 마지막 문장은 이러하다. BC 2000년 아브라함이 이삭을 제물로 바쳤다. 1700년 엘리자베스는 딸 마리를 팔아 농기구와 씨앗을 샀다. 무대는 다시 어둑한 달밤, 여자는 아이를 건네주고 오래 망설이다 황금 농기구를 밀고 천천히 사라져간다. 처음과 교묘히 달라진 장면. 반복일까, 변주일까, 귀환일까, 귀결일까. 2017년 로메오 카스텔루치가 올린, 〈미국의 민주주의Democracy in America〉는 그렇게 끝난다.

그리고 그의 2014년 작 〈가거라, 모세Go down, Moses〉는 이렇게

시작한다. 무대에 반투명 막이 드리워지고, 이번에는 공연이 끝날 때까지 걷히지 않는다. 관객은 어스름한 장막 너머를 내 도록 아스라이 들여다봐야 한다. 동물의 그림이 걸린 푸른 전 시장 안을 잿빛 정장 차림의 사람들이 배회하고 있다. 간혹 어 깨를 잡기도 일렬로 줄을 서기도 하는 그들의 움직임에 현실 의 더께가 없어 기이하다. 암전. 텅 빈 무대. 천천히 천장에서 내려온 긴 가발이 바닥에서 돌고 있는 날카로운 기계에 말려 불편한 굉음을 낸다. 암전.

캄캄한 무대 한편에 노란 네모 칸이 밝혀진다. 어느 식당 의 화장실이다. 밖에서 부딪는 식기 소리, 사람들의 대화 소 리 들려오고. 한 여자가 세면대를 붙들고 현기증을 견디고 있 다. 무너진다. 신음하며 마른 배를 움켜쥔다. 하혈한다. 문을 두드리는 소리에 기다려달라 하고 변기의 물을 내린다. 거푸 내린다. 그러다 바닥으로 쓰러진다. 경련하며 헐떡인다. 실시 간으로 진행되는 그 오랜 난산을 관객은 지켜보아야 한다. 모 두가 기진한다. 여자의 가쁜 몸 위로 멀리서 흑인 영가가 울려 퍼진다. 경쾌하고도 서글프게 고조되는 음률. 흥건한 피. 암전.

희미한 빛이 비치는 무대 중앙에 커다란 쓰레기통이 놓 여 있다. 장소가 특정되지 않는 어느 밤거리. 널브러진 봉지 들. 어디선가 아기 울음소리가 나고 있다. 암전. 경찰서 조사 실인 듯 보이는 장소. 담요를 어깨에 두른 여자가 앉아 있다. 그의 굳은 침묵 위로 남성 조사관의 정중한 질문이 쏟아진다. 아이를 어떻게 했나요? 당신이 키울 필요 없어요. 어디에 있 는지만 알려줘요. 아이를 구해야 해요. 당신을 도울 거예요. 곧 병원에 데려갈 거고요. 혼자 생각할 시간이 필요한가요? 카푸치노를 좀 마셔요. 브리오쉬도 있어요.

조사관이 자리를 비운 사이 여자는 바닥에 무릎을 꿇고 보이지 않는 무언가의 말에 귀 기울이듯 반응한다. 달려와 여자를 일으키는 조사관. 바닥에 동물들이 가득해요. 여자가 말문을 연다. 숨을 참는 동물들을 언제나 느껴요. 우리는 같은 세계를 살고 있죠. 지루함을 견디며. 그들의 눈 속에 권태가 있어요. 파리의 눈에서조차 권태를 볼 수 있죠. 그들은 기다려요. 기다리기 때문에 지루한 거예요. 기다리느라 지쳤거든요. 무엇을 기다리나요? 가치 있는 일이요. 무엇이 가치 있죠? 모세를 따라가는 일.

모세가 당신 아이인가요? 그를 어디에 뒀죠? 조사관은 여자의 말 중 망상에 해당하지 않는 것만을 골라 임무를 수행하려 한다. 그러나 여자는 이미 진실만을 고백하고 있다. 균형이 잘 맞는 바구니에 넣었어요. 안정감이 느껴졌죠. 그렇게 해야만 했어요. 그를 구할 유일한 방법이었으니까. 그리고 그가 우리를 구해줄 거예요. 사람들은 자신이 노예인 걸 아직 몰라요. 모세가 그들의 눈을 뜨게 할 거예요. 신과 새 언약을 맺어야겠죠. 신? 무슨 신을 말하는 거예요? 아직 알려지지 않은 신이요. 모세가 그를 찾아낼 거예요.

조사관은 여자를 무시하고 일을 하기 시작한다. 여자는 계속 혼자 이야기한다. 마침내 외투를 걸쳐 입고 방을 나서며, 조사관은 여자의 말이 유기를 정당화할 수 없다고 비난한다. 하지만 모세가 당신도 구할 거라는 걸 이해하지 못하시는군요. 조사관이 떠난다. 지금은 이해를 못하겠지. 파라오를 위해 벽돌을 만드는 게 정상처럼 보이겠지. 우리에겐 고기가 있고 그걸로 만족하니까. 하지만 우린 노예야. 영원한 피로를 상속받은. 그래서 내 아기, 모세가 태어났지.

　여자는 점점 몸을 웅크린다. 담요를 완전히 뒤집어쓴다. 더 이상 목소리는 들리지 않고 투사되는 자막이 고백을 대신한다. 피아노 반주가 깔린 가곡이 울린다. 정말 아름다웠지. 젖을 삼키며 동시에 숨을 내쉬는 소리를 듣는 일은. 나는 영영 다시 듣지 못할 거야. 여린 잎보다 보드라운, 그 코의 숨을. 엄마. 아이들이 부르는 소리를 들을 때면 나는 돌아보겠지. 그러나 그는 내게 말할 수 없으므로, 내가 대신 대화를 이어가네. 엄마, 엄마, 나를 찾으러 왔어? 그럴 수 없단다, 아가야. 엄마, 왜 내게 그렇게 했어? 너를 구하기 위해서였단다. 그 아이는 나를 믿어줄까? 신이여, 그가 나를 믿어줄까요?

　쓰러진 여자를 사람들이 발견해 데리고 나간다. 음악이 계속되는 사이 장면이 바뀌고, 병원의 소리가 난다. 여자는 덩그러니 놓인 CT 촬영기 위에 몸을 누인다. 무대에는 오직 파리한 기계의 빛. 여자의 몸이 기계 속으로 사라진다. 요란한 소리가 난다. 어두워진다. 어슴푸레 태고의 동굴이 보인다. 밤하늘에 별들이 반짝인다. 직립 이전의 몸들이 구부정한 걸음으로 느리게 배회한다. 모여 앉아 고기를 뜯는다. 동굴에서 한 여자가 출산을 한다. 막 태어난 아기를 남자가 들어올린다. 아기는 이내 숨을 거둔다. 슬픔이 채 가시기 전, 기진한 여자를 남자가 겁탈한다.

　원시인 여자가 동굴을 나와 무대를 가린 장막 앞에 선다. 바닥의 흙을 손에 묻혀 커다랗게 SOS를 쓴다. 절박하게 장막을 때린다. 그의 손자국에 세계가 흔들린다. 그때마다 굉음이 울린다. 어쩌면 그것이 최초의 벽화일까. 모든 것은 단 하나 그 외침이었나. 도와달라는. 모두가 떠난 자리에 CT 촬영기가 거꾸로 들어온다. 여자가 일어나 제 질병과 갈망의 시

원 속으로 내려온다. 희뿌연 풍경을 헤매다 저 조난의 신호를 발견하고 따라 더듬어본다. 그토록 오래된 이야기. 여자는 동굴에 들어간다. 누워 허공을 끌어안는다. 또 한 번 모세를 낳으려는 듯.

프랑스어로 유령은 revenant이며, 이를 직역하면 '다시 돌아오는 자'라는 뜻이다. 떠나간 이가 미처 영영 떠나지 못하고 또다시 돌아오는 일. 부재하는 이가 현전하는 일. 드나들고 출몰하고 배회하는 일. 아마도 할 말이 남아 있어서. 밝혀지지 않은 진실이 있어서. 그 죽음이 개운한 안녕일 수 없어서. 납득하고 단념할 수가 없어서. 아파서. 아픔이 말이 되지 않아서. 산 자만이 그 말을 해줄 수 있어서.

예로부터 연극 무대는 이 같은 유령적 현존을 마주할 수 있는 기묘한 장소가 된다. 여타의 장르에서와 달리, 연극 속의 유령은 물리적인 육체의 덩어리를 숨기지 않는다. 그는 제몸의 무게와 그림자를 지고 거기 있다. 성벽 위에 선왕의 유령이 있다. 아들에게 말하기 위해. 네가 딛고 선 세계는 거짓과 허무로 쌓여 올려졌단다. 그 말에 아들은 수렁으로 추락한다. 그러나 햄릿의 비극은 유령 때문에 발생한 것은 아니다. 그 세계는 본디 비극이었다. 유령은 단지 그것을 알게 하는 자다. 그러기 위해서 아픔을 안고 돌아온.

돌이켜보면 많은 비극은 이처럼 귀환의 구조를 띠고 있다. 숨겨진 아픔이 들추어지고, 잊힌 진실이 폭로되는. 평이했던 나날이 꽃잎 하나의 무게로 무너지는. 세계의 신음이 비로소 들려오는. 박탈당한 원주민의 언어가 검은 잉크와 함께 토해지고, 원시인의 SOS가 객석을 뒤흔드는. 당신이 돌아오는.

그런 의미에서 연극은 유령적이며, 비단 실제 유령의 역할이 아닐지라도, 없고도 있는 모든 연극 속 인물들은 유령과 같다.

연출가 루이 주베와 함께 일하다 레지스탕스 운동가로 아우슈비츠에 끌려갔던 작가 샤를로트 델보는 수용소의 고독 속에서 밤마다 침상을 찾아 대화해준 알세스트와 엘렉트라, 옹딘을 회고하며『유령들, 나의 벗Spectres, mes compagnons』이라는 책을 썼다. 그토록 허약한 시절에 조금 더 살 용기를, 잊지 않고자 하는 힘을, 지켜낼 사랑을 주었던 비극의 인물들. 유령들. 갔지만 미처 못 떠난. 우리를 위해 다시 오는. 지금도 세계 속에 가득한. 죽임 당한 동물들과 함께 우는. 끝끝내 우리가 기대 살아갈.

얼마 전 몸이 아파 CT 촬영을 앞두고 나는 잔뜩 겁을 먹었던 적이 있다. 일전에 그 기계 안에서 돌연 혈관이 다 터져버릴 듯한 통증을 느낀 적이 있었기 때문이다. 원인을 알 수 없었기에 두려웠고, 이번에는 정말로 혈관이 다 터져버릴 것만 같았다. 기계 안에 누워 두 팔을 들고 숨을 멈추고. 그때, 나는 문득 당신을 생각했다. 화장실에서 아기를 낳은 당신. 동굴에서 겁탈당한 당신. SOS를 남긴 당신과 그것을 발견하는 당신. 기계가 움직이고, 나는 당신에게로 가는 거야, 생각하니 안심이 되었다. 모든 것이 시작된 자리. 우리들의, 비극의 기원으로.

꽁띠뉴에

가까운 이들의 장례를 치를 때마다 알게 된다. 슬픔의 더께와 무관하게 계속되는 의식의 절차 속에서 우리는 때로 비통한 애도를 잠깐씩 쉰다. 그러나 잊어서는 안 될 것이 있다는 듯, 울음을 유발하는 특정 순간들은 꼬리를 물고 되돌아온다. 그 장치들 앞에 사랑했던 우리가 무력해지는 것은 자명하다. 왜냐하면 그것이 잔혹하고 명백하게, 사라짐을 지시하기 때문이나. 빳빳한 삼베가 죽은 이의 얼굴에 씌워질 때. 그 몸이 관에 들어갈 때. 화장장 문 뒤로 그를 떠나보낼 때. 곧 불길이 치솟을 단단한 철문 너머로 화면 속 관이 사라질 때. 돌이킬 수 없는 소멸을 목도하는 마음들이 거듭 우는 일.

공연예술의 가장 큰 특징은 사라짐에 있다. 회화와 같은 공간예술이 한번 완성되고 나면 공간 속에 지속적으로 존재

하는 것과 달리, 연극과 같은 시간예술은 시간에 깃들어 발생했다가 그 흐름과 더불어 종결된다. 작품의 존재는 그것이 발생하고 있는 오직 그 시간 속에서만 유효하다. 관객은 사라짐의 목격자가 되어 영영 혼자만 알아볼 흐릿한 여운을 안고 극장을 나선다. 더 이상 존재가 없으므로 점차 기억은 희미해진다. 그중 어떤 기억은 되바꿀 수 없는 무언가가 되어 몸에 기입된다. 그렇다 해도 흔적이 남는 것과 존재가 남는 것은 아득히도 다른 일이다. 시간예술의 근본에는 슬픔이 있다.

언젠가 매우 뚜렷하게 완전한 행복을 체감한 순간, 나는 그 순간의 모든 것을 기록해야 하는 것이 아닐지 격렬하게 망설인 적이 있다. 그때 그 공간의 구조, 햇살의 농도, 바닥의 온도와 내 몸의 기울기를, 그 순간을 둘러싼 모든 지나온 시간의 적확한 아름다움을 기억하고 싶었기 때문이다. 그때 나는 스스로에게 물었다. 이토록 좋은 것을 잊을 수가 있을까. 그리고 아무것도 기록하지 않았다. 기록하기 위해 몸을 움직임으로써 행복의 구체를 깨지 않았다. 그리고 머지않아 모든 것을 잊었다. 이토록 좋은 것을 잊을 수가 있을까, 생각하고 이내 고개 저었던 내 안의 순전함만을 기억할 뿐.

끔찍한 고통은 몸에 각인되므로 쫓으려 해도 영원히 돌연한 소스라침으로 우리를 깨우는 반면, 아름답고 행복한 것들은 아무리 붙잡으려 해도 끝내 잊히고 만다. 나는 삶으로부터 그것을 배웠고 그리하여 되도록 많은 것을 기록하는 사람이 되었다. 특별히 공연을 보고 돌아온 밤이면, 덧붙여 그 공연이 아름다웠던 날이면 졸음을 붙들고 아직은 생생한 기억을 풀어 내가 본 것들을 남겨두려 했다. 시간이 흐른 뒤 그 수첩을 뒤적이며 종종 과거의 내게 감사해하고, 미래의 나를 위

해 오늘도 현재의 기록을 멈추지 않는다.

그러나 기록의 습관이 시작되기도 전에 보았던 잊힌 아름다운 공연들은 어찌할까. 분명 잊을 수 없을 만큼 가슴 벅찼던, 그러나 잊어버린 사라진 존재들을 어찌할까. 그랬던 많은 것중 특별히 마음에 남은 하나는 2014년 여름 아비뇽에서 보았던 〈돈 지오반니〉이다. 로렌초 다 폰테가 쓰고 모차르트가 작곡한 원작을 안투 로메로 누네스가 각색, 연출한 음악극이었다. 오페라 극장 무대 위 가발을 쓰고 옛날식 의상을 입은 인물들, 펑크 스타일의 여성 록밴드, 어느 장면에선가 무대로 초청된 수십 명의 관객에게 제공된 샴페인과 가면, '마지막 파티'라는 부제.

위의 요소들은 홈페이지에 남은 기록과 사진을 통해 적절한 기억으로 각색된 것일 뿐. 내가 기억하는 것은, 그로써 그 작품을 여전히 애틋해하는 단 한 가지 이유는 그것이 우리를 노래하게 했다는 사실이다. 노래를 가르쳐준 것이 돈 지오반니였는지, 하인 레포렐로인지, 혹은 이따금 무대에 등장하던 어린 모차르트였는지는 확실치 않다. 그는 관객에게 돈 지오반니의 사랑의 아리아를 허밍으로 부르게 하며 오페라 극장의 객석 허공으로 손을 뻗어 지휘했다. "거기서 그대 내게 손을 내어주고 나를 승낙하겠네. 그리고 그대 알고 있듯 머지않아 우리는 함께 떠나리."

관객은 가사 없이 그 멜로디를 라라라라 흥얼거렸고, 소박한 목소리들이 이룬 파도가 공간에 평화로이 넘실거렸다. 잘 기억나지 않지만 우리는 공연의 많은 순간에 종종 그 곡조를 친히 개입시켰던 것 같다. 그리고 마침내, 마지막 장면에서

도 그러했다. 마침내, 공연 내내 그를 따라다니던 죽음의 공포를 따라 돈 지오반니가 무대를 떠날 때. 그때도 우리는 노래하고 있었고, 떠나는 그는 자꾸만 돌아보며 우리에게 외치는 것이었다. 꽁띠뉴에. 노래를 계속하라고.

꽁띠뉴에. 꽁띠뉴에. 나는 사라지지만 당신들은 노래를 계속하세요. 그 결말의 가슴 벅참을 생생히 기억한다. 조금 떨어진 자리에서 공연을 관람한 친구를 돌아보니 그녀는 이미 기립박수를 치고 있었던 것도. 그날 저녁 우리는 엄청난 작품을 만났다는 드물고 귀한 사실이 주는 충만한 행복에 취해, 아비뇽 골목들을 휘저어 다니며 웃고 마시고 이따금 멈춰 서 감격했다. 그렇다. 나는 이번에도, 존재가 아닌 존재의 이면을 보다 기억한다. 그리고 그 기억이, 존재를 미처 모른다는 사실이, 이번에는 나를 불편하게 한다.

내가 모르는 것은 그 작품이 돈 지오반니의 서사에 대해 어떤 거리를 취하고 있었는가 하는 점이다. 원작 속 인물은 희대의 바람둥이일 뿐 아니라 강간범이자 살인자이기 때문이다. 그에 대한 비판적 거리가 없었다면, 그 작품을 나는 사랑할 수 없다. 이제 막 결혼식을 올린 체를리나를 유혹하며 부르는 저 노래를 나는 따라 부를 수가 없다. 자신을 둘러싼 여성들의 분노와 죽음의 그림자에 시달리다 그가 마침내 무대를 떠나며 외친 계속하라는 청을 아름답게 받아들일 수 없다. 계속 노래할 수 없다.

그러므로 나는 노래한다는 것이 그 작품에서 어떤 의미였을지를 절절히 기억하고 싶다. 지푸라기를 잡는 심정으로 찾아본 작품 설명에는 이런 문장이 있다. "삶과 사랑을 온전

히 향유하기 위해, 돈 지오반니는 모든 것에는 끝이 있다는 사실을 상기시키는 죽음의 인접성을 필요로 한다. 그로써 마침내 그 순간이 도래했을 때, 그 생이 충분했음을 시인하고 물러날 수 있는 것이다." 대체로 〈돈 지오반니〉를 올린 여타 무대에서 죽음의 그림자라는 장치는 그가 누리는 방만한 자유의 위태로움을 지속적으로 암시한다. 그러나 이 공연에서는 죽음의 인접성이 사랑과 자유를 더욱 찬란한 것으로 만들었다. 노래는 그러므로 그 자유에 대한 예찬이었다.

그러나 강간과 살해의 주제를 작품이 비껴가지 않았던 이상, 자유는 결코 이상화될 수 없다. 이 시대에 여전히 〈돈 지오반니〉를 공연하기 위해서는, 더불어 수많은 여성혐오적 고전들을 무대에 올리기 위해서는, 최소한의 거리가, 시선이 필요하다. 남성 인물이 누리는 자유에 내재된 폭력성에 대한 성찰이 필요하다. 그 인물을 연기하는 배우 자신조차 그에 대해 취할 수 있는 거리가 필요하다. 관객에게 사유와 비판을 가능케 하는, 여러 겹의 진실이 필요하다. 그 틈새 속에 누구든 은신하여 상처받지 않을 수 있는 섬세한 깊이가 필요하다.

그리고 이 모든 것은 공연이라는 것이 사라지는 것이기 때문이다. 제 존재를 지우고 사라지는 것은 얼핏 모든 책임으로부터 홀연해 보인다. 그러나 시간에 기대 한 공연이 흘러가 버린 뒤에도, 세계는 세계의 아픔을 안고 남아 있다. 사라진 것이 새기고 떠난 흔적을 제 몸에 지닌 채로. 그러므로 남겨지는 세계에 대해, 공연은 예의를 지켜야 한다. 계속 노래하라고 말하기 위해, 무대에서 다루어지는 폭력이 객석의 작은 몸들에게 환멸의 기억을 상기시키지 않을 재현의 방식을 고민해야 한다. 죽음 너머에서도 노래를 계속해야 하는 우리가 끝까

지 부를 수 있는 노래를 남겨주기 위해.

　　그해 아비뇽에서, 나는 친애하는 연출가 알랭 티마르의 어린 손자와 매미에 관해 이야기할 기회가 있었다. 나는 매미가 운다고 했고, 그는 매미가 노래한다고 했다. 주지하다시피 그것은 우리들 각자의 모국어의 관습 때문이다. 아이는 매미가 울다니, 하며 웃었고, 나는 우는 게 아니라 노래하는 거였다니, 하고 아득해졌다. 돈 지오반니가 내게 외치고 간 말은 분명 삶을 끝까지 노래하라는 것이었다. 그러나 그 명령을 계속 울라는 말로 치환할 수 있다면. 그제서야 나는 그 무거운 지속을 짊어질 수 있을 것 같았다. 꽁띠뉴에. 나는 사라지지만 당신들은 울음을 계속 우세요. 나와 당신들이 외면하지 않은 세계의 아픔에 대해.

니콜 로로라는 고전학자에 따르면, 고대 그리스의 도시 국가는 장례에서 울음을 규제했다. 국가를 수호할 용감하고 이성적인 청년을 양성하는 데 있어 정념은 방해가 되기 때문이다. 이는 곧, 이성적으로 애도될 수 있는 죽음의 종류 역시 제한되어 있었음을 의미한다. 요컨대 애국심과 영웅심을 고취시킬 수 있는 사례만이, 명예로운 남성의 죽음만이 눈물 없는 장례의 주인이 될 수 있었다. 달리 말해 여성의 죽음은 없는 것으로 취급되었고, 실은 죽음뿐 아니라 삶도 마찬가지였다.

　　그런 가운데 극장은 여성의 죽음을 상상할 수 있는 유일한 제도적 장소였다. 여전히 남성 배우들이 연기했을지언정, 고귀한 여성 인물들을 볼 수 있었고, 그들이 맞이하는 비극에 관객은 울 수 있었다. 그럼에도 대개 그 죽음은 불명예스러웠다. 운명과 싸우다 스스로 검에 찔리는 남성과 달리, 여성은

오직 남성의 영예를 위해 리본을 모아 끈을 만들어 목을 맸다. 그마저도 무대 위에서 가시화되지 않았으며, 전령에 의해 전해지는 문장 속으로 그 죽음은 엄폐되었다. "왕비가 목을 맸습니다." 왕비는 죽어서도 주인공이 아니었고, 주인공 왕의 고뇌를 보다 애처롭게 만드는 도구였다.

여성이 비극의 도구가 되는 것은 그리스적 이념에 있어 낯설지 않은 일이다. 그리스인들은 신화를 만들었고 신화에는 본디 꿈이 반영된다. 헤시오도스의 『신통기』에 따르면 최초의 여성은 제우스가 헤파이스토스를 시켜 만들었는데, 이는 프로메테우스가 제우스의 명을 어기고 인간에게 불을 선물한 것에 대한 분노로 인해서였다. 프로메테우스가 멋대로 좋은 것을 주었으니 그는 균형을 맞춰 나쁜 것을 주겠다는 것이다. 여성은 신의 분노로, 벌로써 만들어졌다. 『신통기』에서 그녀는 아직 이름이 없지만, 헤시오도스의 다음 저작인 『일과 날』에 이르러, 판도라라는 이름을 얻는다. 두 손으로 항아리의 뚜껑을 열어, 죽음과 재앙, 질병과 고난을 세상으로 내보낸 여자.

이때 여성이 형벌인 근본적인 이유는, 그가 나타나기 전까지 남성-인간의 삶이 완전무결했기 때문이다. 남성-인간은 신과 더불어 평화로이 공존했고, 신의 열매와 술을 먹었으며, 신처럼 죽지 않았다. 죽음이 없었으므로, 새로운 탄생 또한 필요치 않았다. 그러나 여성이 도래했다는 것은 남성과 여성의 결합으로 이루어지는 종족의 번식이 필요해졌음을 의미한다. 인간은 신과 분리되었고, 남성은 인간 중의 일부로 전락했으며, 죽음과 탄생의 굴레가 시작됐다. 그것이 남성-인간에게 주어진 벌이라면, 신화적 사유의 지평 속에서 그들이

꾸었던 꿈은 바로 '여성을 통하지 않은 생존과 번식'이었음을 유추해볼 수 있다.[1]

실제로 도시 국가의 정치사회적 현실 속에서 시민으로 셈해지는 것은 오직 남성이었다. 그리스의 저 저명한 직접민주주의 역시 여성과 이방인을 제외한 남성 시민의 발언권만을 허했다. 이때 아테네 남성들에게 중요한 것은 토착성이라는 이념이었다. 신화에 따르면 최초의 남성-인간인 에리크토니오스는 고국의 땅으로부터 태어난다. 무기를 얻기 위해 대장간을 찾아간 아테나를 헤파이스토스가 유혹했으나 끝내 거절당하고, 그가 허벅지에 뿌린 불쾌한 정액을 아테나가 양털로 닦아 땅에 던진다. 대지의 신 가이아가 그것을 품어, 훗날 에리크토니오스가 태어난다.

반면 판도라는 제우스의 명을 받은 헤파이스토스가 흙으로 빚어 만들었다. 땅으로부터 식물처럼 자연스레 돋아난 남자와, 흙으로써 인공적으로 만들어진 여자는 태생적으로 구분된다. 남자를 품은 것은 드넓은 장으로서의 땅이고, 여자를 만든 것은 질료로서의 흙이다. 전자는 토착성을 지니는 반면 후자는 그렇지 못하며, 후자는 열등하고, 후자는 언어를 갖지 못한다. 토착성에 대한 아테네인들의 집착은 이렇듯 고국의 땅에서 나지 않은 여성과 이방인을 배제할 신화적 명분이 된다.

1 그러나 여성은 버젓이 존재했고, 실제로 현실에서 남성이 여성을 필요로 하지 않았던 시대는 없다. 여성은 필요하다. 온갖 보이지 않는 뒤치다꺼리를 위해. 제 성을 물려줄 자식을 낳아 길러주기 위해. 그들에게 여성이 없으면 안 된다. 여성이 등을 돌려서도 안 된다. 여성은 순종하며 없는 것처럼 조용히 어둠 속에 밀려나 있어야 한다. 오늘날 페미니즘을 향한 일부 남성의 무비판적인 혐오는 여기서 기인한다. 그들과 달리 어떤 여성들은 살아가는 데 남성이 정말로 필요하지 않기 때문이다.

다시 연극으로 돌아와보자면, 열등한 여성, 불행의 싹인 여성은 비극의 주요한 동력이 된다. 가령 에우리피데스의 〈히폴리토스〉에서 주인공 히폴리토스는 의붓어머니 파이드라의 구애를 거부하며, 부정한 재앙인 여성을 인간에게 내려준 제우스를 비난한다. 무대 위에서, 여성의 존재는 허다한 비극의 원천으로 사유된다. 그리고 그것은 단연코 여성 관객들을 위한 연극이 될 수 없다. 무대 안에서도 밖에서도 셈해지는 것은 남성뿐이다. 말하자면 디오니소스 대축제에서 비극 속 인물에게 이입한 뒤 카타르시스를 느끼고 평화로운 일상으로 돌아가는 것 역시 남성의 일이었다.

그렇다면 우리는 여성의 일을 카타르시스의 바깥에 남아 있는 것이라 칭해도 될까. 그것이 감히 숭고한 힘이라 말해도 될까. 본디 아리스토텔레스가 『시학』에서 비극의 기능으로 정의한 카타르시스는 공포와 연민으로 대표되는 불쾌한 감정들의 해소를 일컫는다. 그리고 해소란 때로 무책임한 일이다. 현실 속에 여전히 똬리를 튼 문제들을 모른 척하는 것이다. 이때 남성-관객의 카타르시스는 남성-인간의 신화적 꿈과 밀접해 보인다. 존재하는 것들을 배제시키고, 완전무결의 허상을 좇는 일.

그러나 연극이 그저 남성적 신화의 이데올로기에만 복속하지는 않았을 것이다. 무릇 예술에는 반-정치적 위반의 힘이 도사리고 있지 않던가. 그리하여 정치로부터 배제된 것들은 때로 금지된 울음, 난반사하는 정념이 되어 무대로 되돌아온다. 망각이 거부되고, 논쟁이 창설된다. 탄식과 애도, 비명이 도래한다. 이 모든 것은 남성적 질서의 반대편에 놓인 여성적 혼돈이자, 혼란한 삶의 진실 자체다. 이때 또 다른 카타

르시스가 잔존한다면 그것은 값싼 위안으로부터가 아닌 뼈 아픈 직시로부터, 생을 내건 위반으로부터 이루어질 것이다.

이 모든 이야기가 환원되는 하나의 인물이 바로 안티고네다. 추방당한 오이디푸스의 딸 안티고네는 오이디푸스를 이어 왕이 된 크레온의 명을 어기고, 반역자로 낙인 찍힌 오빠 폴뤼네이케스의 시신을 묻어준다. 목숨을 위협하는 국가의 질서에 대항해, 그녀는 감히 애도를 행한다. 법이 지워버린 한 죽음에게로 기어가 예를 표한다. 신께 기도하며 물을 뿌리고, 흙을 바르고, 꽃을 놓는다. 그러나 그녀의 경건을 세상은 불경이라 했다. 증오가 아니라 사랑을 나누러 세상에 왔다는 안티고네는 돌무덤에 갇혀 홀로 죽는다.

앞서 언급했듯 실제로 도시 국가는 애도를 규제했고, 절묘하게도 연극적 상상 속에서 법에 대항해 애도하는 것은 오직 법으로부터 배제당한 자들의 일, 여성의 일이었다. 이 사실은 분명 커다란 힘을 준다. 그러나 위반의 힘을 갖기 위해서, 우리는 언제나 이미 배제당한 편에 속할 수밖에 없는 것인가. 우리의 아름다움은 우리의 부당한 비참을 전제해야만 빛날 수 있는 것인가. 애초에 세계가 기울어지지 않았다면, 모든 존재가 셈해지고 그들의 삶과 죽음에 동등한 예가 취해진다면, 그때 우리는 어떤 연극을 필요로 하게 될까. 나는 언제나 그것이 궁금했다.[2]

2 위의 이야기들은 니콜 로로의 이하 저서에서 다루어지는 몇 논의로부터 영감을 받아 자유롭게 재구성한 것이다.『여성을 죽이는 비극적인 방식들』(1985),『아테네의 아이들―시민권에 대한 아테네적 이념 및

그러나 지금 여기에서 세계의 기울기는 자명하므로, 오늘의 연극은 오늘의 고민을 계속해야 할 것이다. 무엇보다 그렇게 계속, 무대에 올려져야 할 것

이다. 요컨대 〈안티고네〉만을 공연할 수 있고 〈돈 지오반니〉를 공연해서는 안 된다고 우리는 말할 수 없다. 우리는 다만 노래를 멈추지 않으면서, 흘러가는 세상 속에서 그것이 어떤 노래

성별의 분리』(1990), 『애도하는 어머니들』(1990), 『땅에서부터 태어난-아테네의 신화와 정치』(1996), 『애도하는 목소리-그리스 비극에 관한 에세이』(1999)

일 수 있을지를 끝없이 성찰해야 한다. 계속 노래하라는 말이 누구에 대한 폭력도 아니게 될 때까지. 시간이 흐르면 공연이 그러하듯 언젠가 우리 모두 사라질 테니.

눈을 감으시던 날에 아빠는 죽음을 예견하시고, 이제 곧 잘 거라고 말씀하셨다. 그때 나는 아빠의 휴식을 위해 노래를 부르고 있었고, 잘 거라는 말을 표면적인 의미로 오해했다. 그렇지 않아도 모두에게 잠이 부족한 날들이었다. 얼른 주무시라 하니, 당신의 부모님 곁에서 잘 거라고 말을 고쳐 하셨다. 그 말을 알아듣고 나는 울었다. 자리를 비우고 있던 오빠에게 전화를 걸었다. 아빠가 수화기 너머 아들에게 잘 자라고 인사하셨다. 그 인사의 방향이 기이해 아름다웠다. 곧 이어 아빠는 지금 부르고 있던 노래를 계속 부르라고 내게 말씀하셨다. 나는 노래를 계속 불렀다.

테러와 극장

테러가 일어나던 날 나는 극장에 있었다. 2015년 11월 13일, 금요일이었다. 연극을 본 뒤 집으로 걸어오다가 친구와 나는 피자 가게에 들어갔고, 거기서 정지된 흑백 화면이 차례로 흘러가는 텔레비전을 보게 되었다. 그건 어느 식당들의 CCTV 화면이었다. 몇 시 어느 식당에서 총격. 이어 또 다음 식당에서 총격. 흐릿한 화면 속 난장이 된 바닥 위로 단순한 정보가 자막으로 흘러갔다. 아무래도 사건은 현재 진행형인 것만 같아, 포장을 부탁한 피자를 기다리기가 홀연히 두려워졌다.

　짐짓 태연한 척하며 걸었지만, 집 앞 골목에서 미세한 소음이 들린 순간 우리는 비명을 지르며 내달렸다. 그리고 무사히 도착한 집에서 피자를 먹으며 뉴스를 봤다. 가장 많은 사람이 죽은 장소가 공연장이었으므로, 그곳이 음악 공연장인지

연극 공연장인지 알 길 없던 한국의 지인들이 밤새 연락을 해 왔다. 나는 괜찮다는 말과 함께 어쩐지 극장의 정보를 덧붙였 다. 거긴 음악 공연장이었어요, 라는 말이 기이한 안도의 전언 이 됐다. 그날 나는 연극을 보느라 죽지 않았다.

그리고 그날 그녀는 연극을 하느라 아무도 죽이지 못했다. 앙 헬리카 리델. 세계의 진창으로부터 얻은 상흔에서 비명 같은 작품을 길어내는 사람. 인간의 역한 위선을 조롱하고, 아직 충분히 울지 못한 자들을 연민하며, 누구로부터도 사랑받지 못함에 끝없이 절망하는 이. 그녀는 무대에 쌓인 흙더미를 파 헤치고, 그 위에 엎드려 자위하고, 수십 개의 소파를 나르고, 레몬을 잘라 다리에 문대고, 허공에 팔을 휘젓고, 머리 위에 술을 뿌리고, 박제가 된 동물과 눈 맞추고, 자신의 피를 뽑는 다. 그렇게 무대에 서는 것은, 그녀의 표현에 따르자면, 언제 고 '거리에서 총을 난사하는 대신'이었다.

　　그러므로 그날 그녀가 무대에 서 있던 동안 실제로 거리 에서 총격이 있었다는 사실은 그녀를 아찔하게 했다. 무대 전 체를 뒤덮은 빨강 융단이 모든 것을 예견한 피 같았다고 훗날 그녀는 이야기했다. 그 밤 공연은 성 바오로가 코린트 사람들 에게 보낸, 사랑에 관한 편지를 비틀어 다루고 있었다. "오늘 아침, 나는 땅 위에 있는 아름다운 것들만을 보았다. 어미의 젖을 빠는 망아지들, 꽃 핀 아몬드나무, 동물들의 우아한 등 줄기. 그리고 생각했다. 답은 여기 있다고. 신은 나를 위해 아 름다움을 만들지 않았다."

　　그녀는 붉은 드레스를 입고 등을 구부려 걸으며 담배 연 기를 허공에 뿜어 올린다. 믿음이란 어둠 속에 있는, 결코 돌

아오지 않는 누군가를 사랑하는 일이라 말하면서. 그녀는 습진이 뒤덮은 불결한 손바닥을 숨기며 사랑하는 이에게 그것을 위해 기도해주겠냐고 묻는다. 순순히 그러겠노라 하는, 치유를 믿는 순진함이 그녀를 화나게 했고, 그녀는 문득 도마에게 못 자국을 보여주는 예수처럼 자신의 손바닥을 말간 얼굴 앞으로 내어민다. 그러자 애인은 뒷걸음질 쳤다. 그것은 그녀에게, 여지없는 사랑의 부재에 대한 증명이 된다.

몸을 거부당한 자리에서 더 무엇을 믿을 수 있을지 자문하며, 그녀는 신에게 묻는다. "모든 사람이 죽지는 않는다는 것이 사실인가요? 사랑했던 사람들만이 죽는다는 게? 그리고 죽은 사람들만이 다시 태어나 불멸을 입는다는 게? 우리는 정결 속에 다시 나기 위해 부패 속에 죽는가요? 영광 속에 나기 위해 치욕 속에서?" 삭발한, 나신의 여인들이 무대로 걸어 나온다. 서로의 손을 물고 그림처럼 서 있다. 무릎을 꿇는다. 춤을 춘다.

그날 저녁 한참 일찍 극장에 도착했던 나는 2층 카페테리아에서 커피를 마시는 삭발한 배우들을 보았다. 그리고 그 중 한 명에게 말을 걸었다. 논문의 주제를 이야기하고 혹 리델을 인터뷰할 수 있을지 물은 것이다. 그녀는 읽고 있던 신문지에 내 메일 주소를 받아서 갔다. 그리고 테러가 났다. 주말까지 예정돼 있던 공연은 취소되었고, 당분간 모든 극장이 문을 닫았다. 어떤 일들은 이제 더 이상 중요하지 않았다. 평이한 가능성들이 사라진 세계로 우리는 건너와 있었다. 연락은 오지 않았다. 나는 이해했다.

테러 직후 파리에서는 다음의 문장이 유행했다. "나는 테라스

에 나간다." 사람들은 콘서트를 보다가, 식당에서 밥을 먹다가 총에 맞았고, 그 사실은 지극히 일상적인 풍경에 두려움을 드리웠다. 가령 카페 테라스에서 커피나 와인을 마시는 행위는 무차별적인 위험에 스스로를 노출시키는 것으로 간주될 수 있었다. 그렇다면 움츠러들 것인가. 식당에, 극장에 가지 않을 것인가. 그것이야말로 테러리스트들이 원하던 귀결이 아닌가. 이에 많은 이들은 저항하듯 일상을 지속했고, 테라스에 앉아 즐기는 모습을 사진으로 찍어 나눴다.

그러나 유독 저 문장이 저항의 슬로건이 됨은 이상한 일이다. 그것은 테러로 인해 공격당한 것, 박탈의 위기에 놓인 것이 다름 아닌 프랑스의 거룩한 자유이자 문명임을 전제하기 때문이다. 그리고 그 반대편에 테러리스트로 대표되는 야만을 상정하기 때문이다. 허나 그 같은 전제야말로 야만적인 것이 될 수 있다. 순결한 피해자의 위치를 점함으로써, 참혹한 죽음이 세상에 그 하나뿐인 것처럼 호들갑을 떨며 저들은 유럽 문명의 위대한 자유가 지구상에 드리운 광막한 암흑을 잊는 듯했다.

그러나 우리가 해야 할 일은 단지 테라스에 나가는 것만은 아닐 것이다. 망자를 애도함은 마땅하며, 그 죽음들은 발생하지 않았어야 함이 자명하지만, 단지 자유로운 유럽인의 삶을 침해하는 절대악의 행위로 테러를 간주할 만큼 세상의 선악은 자명하지 않다. 어떤 밑바닥까지 가보면 모든 진실은 모순적이게 마련이지 않던가. 우리는 그 모순적이고 혼탁한 것들을 들여다보아야 한다. 테러와 같이 광폭한 무언가가 마침내 세계를 뒤흔들었을 때는 특히나 말이다.

이듬해 리델은 그날의 테러에 대한 연극을 만들었다.[1] 그리고 과감히도 스스로 학살의 책임자임을 자처한다. 공연을 하지 않았더라면 분명 그 밤 총을 난사한 건 자신이었을 텐데, 그 말을 신뢰하지 않고 체포를 거부하는 가상의 경찰에게 그녀는 묻는다. "내 광기가 영원하며 그 비탄으로부터 당신들을 미리 지켜야 함을 모르시겠나요? 내 고갈의 파도가 일으킬 비운의 종국을 어찌 피하시려나요?"

1 〈이 검으로 나는 무엇을 할까?〉라는 제목의 그 연극은 2016년 7월 아비뇽 연극제에서 공연되었다. 나는 그해 아비뇽에 가지 않았고, 이후 출간된 희곡으로 작품을 접했다. 그러므로 여기 쓰는 이야기는 무대 위의 몸들이 아닌 종이 위의 문장들을 바탕으로 하는 것이다.

작품 속에서 리델은 프랑스의 위선을 고발하는데, 이는 허황된 논쟁이 아닌 실제적인 경험으로부터 나온 주제다. 프랑스에 대한 이민자들의 기이한 동경, 이방인으로서 그 나라에 와 받은 시선들, 그 정중함 이면의 수많은 배척 등은 그녀의 전작에서도 꾸준히 언급된 바 있다. 프랑스는 말하자면 눈물의 땅. 숱한 이들에게 오래도록 그러했던. "그렇게 문명의 땅 프랑스로 떠난 우리는 무얼 했지? 공화국의 머리에 총을 쐈나? 아니, 우리는 울었지. 어디선가 슈베르트가 울렸고, 우리는 울었어."

이때 겨냥되는 것은 프랑스라는 나라로 대변되는 세계의 위선 자체다. 합리적 이성만을 거룩한 가치로 추종하는, 그에 해당하지 않는다고 여겨지는 것들을 잔혹하게 배제하는 세계의 공허를 리델은 비난한다. "당신들은 저 이성의 세계가 허용 못하는 성스러운 취기, 매혹의 야생적 행복을 모르지." 그리고 묻는다. "당신, 나무랄 데 없는 모랄리스트이자 위선자이며 냉혈한인 당신은 그 모든 감정들을 잃고서, 조각난 당

신 땅의 시체 앞에서 무엇을 하시겠어요? 사랑하는 이들에게 영원한 안녕을 말해야 하는 때에 오직 핏자국만 바라보며 당신, 무엇을?"

리델에게 있어 본디 인간은 추악하며, 삶은 존재의 비천과 거기서 나오는 고통을 맞닥뜨리는 과정에 다름 아니다. 그리고 바로 그 추악을 숨기려는 자들이 법과 정의를 만들었다. 그리하여 이성의 가면을 쓴, 품위 있고 형식적인 삶에서 그녀는 불결함을 느낀다.[2] 법이란 위선적인 인간들의 저열한 거짓됨을 만족시키기 위한 폭력의 도구다. 그리고 그 폭력으로 인해 지워졌던 것들이 때로 돌아와, 폭발적 난입으로써 저 위선을 고발한다. 그녀의 연극처럼. "부디 무언가가 우리를 뒤흔들기를!"

그러나 세계는 예컨대 테러 이후에도 가면을 벗지 않으며, 도리어 정의로운 가면을 계속 쓰기 위한 도구로 그것을 사용하기에 이른다. "당신들은 공식적인 희생자 노릇을 계속하기 위해 마음 깊은 곳에서 다른 악인들이 당신들의 자리에 총을 쏴주길 바라지." 그러면 자리는 폐허가 되어도 총알은 심장을 비껴가고, 이 무슨 끔찍한 일인가, 외친 뒤에 사람들은 돌아선다. 이 무슨 끔찍한 일인가. 그 외침 뒤에 숨어 스스로에 대해 말하지 않기 위해

2 삶에서 가장 진실한 문장은 하루의 끝, 중국 식료품점에 들어가 나누는 대화라고 리델은 쓴다. "빵이 남아 있나요?" "네." "얼마인가요?" "60상팀입니다." 그렇게 한 덩이 빵을 받고 그에 합당한 돈을 지불한 뒤 돌아나오는 것. 추악한 밑바닥을 알아볼 만큼 서로를 더 들여다보지 않는 것. 같은 차원에서 그녀는 먼 나라의 무용한 언어를 배우는 일의 즐거움에 대해서도 이야기한다. 아주 간단한 문장만을 말하며 모르는 거리를 걷는 기분은 삶의 비-종속감을 견디게 해주므로. 가령 남은 생애 무지한 학생으로 중국어를 배우다 늙는 일은 그녀에게 얼마나 큰 위안일 것인지. "4,000자를 다 배우고 나면 나는 구원받은 기분일 거야. 이미 너무 늦었을 거고, 생으로부터 떨어져 나와 바깥에 위치했다 느낄 거고, 어쩌면, 어쩌면, 행복해지기 위해 누

서라면, 테러는 참혹할수록 유용하다. 군가를 죽이지 않아도 된다
그러므로 어쩔 수 없이 복수는, 고 생각하겠지."
연극은 계속된다. "당신들의 논리에서는 괴물을 한결같은 방
식으로 수식하지. 그러나 우리는 당신들의 아이인 것을. 당신
들이 이 모든 것을 행하였음을." 그러나 그 별을 아나요, 그녀
는 묻는다. "그 별빛은 총탄 같아서, 언젠가 도래한다면 모두
를 죽일 거예요. 나의 복수는 우주적이죠. 이 무한 속에서, 티
끌 같은 당신, 아직도 내게 말할 건가요, 살려달라고?"

충분히 예상할 수 있는 일이겠지만, 리델의 연극은 대다수의
관객에게 호응을 얻지 못한다. 기실 그녀는 그것에 기꺼이 실
패한다. 수많은 사람들이 죽은, 대 테러와의 전쟁을 선포한
나라에서 저 연극이 올려졌다. 그녀의 공연 대부분에 있어 그
러하듯 관객들은 자리를 박차고 떠났으며, 정치적 올바름의
잣대로 그녀를 비난했다. 물론 그 비난은 일견 정당하다. 생
존하는 피해 당사자들이 있는 사건에 대해, 마치 그 사건이 타
당한 죗값이라는 듯 말할 수는 없는 일이다. 누구도, 어떤 이
유로도, 그런 식으로 죽을 수는 없다.
그러나 실제로 그 같은 죽음은 우리의 자명한 현실이다.
비단 파리의 테러뿐만이 아니다. 지구의 그늘진 곳마다 오늘
도 우리가 알지 못하는 숙음들이 쌓이고 쌓여간다. 그러므로
저 테러의 죽음에 진심으로 고통과 비탄을 느끼기 위해서는,
단지 테러리스트의 야만적 소행으로 그것을 이해하는 것이
아니라, 보이지 않는 모든 허망한 권력의 흐름 속에서 스러져
간 목숨들을 절절히 감각해야 한다. 그럴 때 비로소 찢어지는
가슴속에서 그 죽음들이 나에게 실체가 된다. 누구도, 어떤 이

유로도, 그런 식으로 죽어서는 안 되었다.

리델이 강력하고도 위험한 연극을 만드는 것은, 저 죽음들을 진정 아파하기 위해서는 세계를 직시해야 하기 때문이며, 직시하도록 만들기 위해서는 '뒤흔들어야' 하기 때문이다. 이때 많은 이들이 불쾌감을 느꼈다면, 그 불쾌감의 근원에 대해 질문해볼 필요가 있다. 떠나는 관객은 누구에게 이입했기에 그리하는 것인가. 합리적 이성 쪽에, 프랑스에게, 그도 아니면 정치적 올바름을 수호하는 자신의 선함에게 이입했던 것은 아닌가. 그렇다면, 그것이 바로 함정은 아닐까.

신기하게도, 아리스토텔레스의 『시학』 이래, 비극이란 관객보다 고귀한 인물의 고통을, 희극이란 그보다 저급한 인물의 고통을 다루는 것으로 규정된다. 모두 고통인 것은 매한가지이나 인물에 대한 나의 거리가 다른 것이다. 고귀한 이의 고통에는 몰입하므로 슬퍼지고, 저급한 이의 고통에는 거리를 두므로 웃음이 난다. 그리고 이 원리가 나는 언제나 기이했다. 사람은 어째서 늘 당연한 듯 거룩함 쪽에 이입하는가. 윤리적 우위라는 허상에 마음을 기대는 일은 어쩌면 그리도 쉬운가.

이는 스스로의 저열을 인정치 않으려는 오만한 몸부림일 수도, 혹은 보다 나은 인간이 되기를 지향하는 선한 치우침일 수도 있다. 리델이라면 단호히 전자의 손을 들 것이다. 그녀에 따르면 인간은 제 추악을 감추기 위해 '존엄의 보충물'을 쌓으며 산다. 그 어떤 사람이라도, 가령 어린아이의 사진을 벽에 걸어두는 행위를 통해 모종의 선함을 획득하는 것. 언젠가 일이 틀어졌을 때 변명을 내뱉기 위해 선행을 베푸는 것. 다른 이들보다 스스로를 우월하다고 느끼는 것. 남을 위해 일

한다고 말하는 것. 동정의 전문가를 자처하는 것. 이런 것들을 리델은 혐오한다.

그렇지만 물론 가면이라는 것이 부정적이기만 한 것은 아니다. 고대 그리스 연극에서는 배우의 수가 셋으로 제한되었고, 한 배우가 여러 인물을 연기하기 위해 가면을 바꾸어 썼다. 경우에 따라서는 여러 배우가 각기 다른 장면에서 한 인물을 번갈아 연기하기도 했다. 이때도 가면을 쓰고 있었으므로 관객은 혼동 없이 인물에 집중했다. 배우의 정체성은 가면으로 대변되는 인물의 정체성에 자리를 내어주었다. 나아가 가면이 바뀌면 정체도 무한히 바뀔 수 있었다.

얼굴을 바꾸는 일이 존재를 바꾸는 일로 이어지는 사례는 19세기 초 알프레드 드 뮈세가 쓴 희곡 〈로렌자치오〉에서도 찾아볼 수 있다. 주인공 로렌조는 폭군인 사촌 알렉상드르를 암살하기 위해 먼저 그의 측근이 되는데, 이 과정에서 본성을 숨기고 저열한 행위를 일삼다가 로렌자치오, 곧 '더러운 로렌조'라는 별명을 얻게 된다. 극의 후반부, 회한에 잠긴 그는 이제 더 이상 자신이 어떤 사람인지 알 수 없어졌음을 고백한다. 가면이 얼굴에 들러붙어, 진정 로렌자치오가 돼버린 것은 아닌지. 그것이 도리어 자신의 본성이었던 것은 아닐지.

한편 이 같은 변화가 긍정적인 방향으로 이루어지는 사례 또한 현실에 허다함을 우리는 안다. 살아가는 동안 연마한 선함은 애초에 나의 것이 아니었더라도 내 얼굴을 온화한 늙음 쪽으로 데려갈 것이라는 믿음. 그 믿음을 간직한 채 서로에게 지키는 예의가 세계를 성숙하게 한다는 것을. 대개 인간은 자발적 선의로써, 자신의 추악을 다 보여주지는 않기로 선택하며 산다는 것을. 때로는 얼굴을 가리는 그 선택이 역설적으

로 가면 너머 얼굴을 신뢰하게도 해주는 것을 말이다.

그럼에도 어떤 예술은 가면 쓴 사람들의 성숙하고 자애로운 세계 이면에 기어이 가닿고자 한다. 거기 숨겨진 것들이 신음을 토하고 있다면 그것을 칼날 같은 말로 바꿀 임무가 자신에게 있다고 믿으며. 정치적 올바름이라는 가치를 기꺼이 버리며. 리델은 그런 작가 중 하나다. 하여 가장 과격한 방식으로 살인을 말하고, 심지어 강간을, 시체를 향한 정욕을, 스스로 시체가 되어 남성에게 탐해지고 싶은 욕망을 무대 위에 배설한다. 이는 물론 같은 주제를 남성 예술가가 점유한 뭇 상황과는 달리, 피해 당사자로부터 오는 세계의 전복, 그로 인해 발생하는 여러 균열을 사유하게 한다. 그럼에도 무척, 불편한 일이 아닐 수 없다.

그런데 신기한 일이 있다. 객석을 떠나는 관객보다는 끝까지 남아 있는 관객들이 언제나 많고, 누군가는 연신 눈물을 훔친다. 고백하자면 나도 그중의 하나였다. 집에 돌아와 곱씹어보면 마음이 복잡해지곤 했을지라도, 객석에 앉은 순간만큼은 이상하게 따뜻했다. 분명 위로받았다. 내 안의 가장 어둡고 탁한 곳을 감싸는, 대신 질러주는 무참한 문장들이 좋았다. 모든 가려진 것들에 대한 완강한 편애가 좋았다. 언제고 가능하다면, 거기까지 닿게 해주는 것이 예술이었으면 싶었다. 지워진 것들, 지워진 것들에게로, 함께 진창을 기어 닿고 싶었다.

아버지는 군인이었고, 피구에라스의 산 페르난도 법원에서 근무했다. 그의 일은 군인들이 어머니와 연인, 여동생에게 쓴 편지를 가로채 훼손시키는 것이었다. 위험하다 판단되는 문장들을 지우

는 것이다. 그것들은 대부분 연애 편지였다. 당시 나는 끓는 냄비
의 증기로 우표를 떼어내는 일을 맡았다. 그들은 우표 뒤에도 편지
를 썼다. 어떤 편지들은 영영 목적지에 닿지 못했다. 그것들은 우
리 집에 남아 있다. 나는 그렇게 읽는 법을 배웠다. 나는 군인들의
연애 편지를 읽으면서 글을 깨쳤다. 아버지에 의해 가로채지고 훼
손된 그 편지들. 아빠, 나는 그 군인들처럼 연애 편지를 쓰던 한 소
년을 만났어요. 그의 편지들이 당신 손에 닿았다면 나는 영영 그것
을 받을 수 없었겠죠. 위험하다 여겨 모든 문장을 삭제하셨을 테니
까요. 아빠, 여기 당신이 훼손했을 편지들이 있어요. 여기 당신의
딸에게 쓰인 사랑의 편지들이 있어요.

근본적으로 리델의 연극은 억압하는 질서의 기만에 반하며,
삭제된 것들의 강력한 생존을 전한다. 테러라는 주제가 삶에
끼어들기 전 그녀가 주로 다룬 것은 억압하는 남성의 질서와
삭제된 여성의 몸, 그리고 특별히, 삭제된 여성의 사랑이었다.
아버지가 훼손시킨 연애 편지를 읽으며 글을 깨친 그녀는 태
생부터 자신의 사랑이 지워질 것을 알았다. 수영장에서 한 군
인이 어린 그녀의 몸을 만지고 그녀를 창녀라 소문냈을 때, 아
버지는 뺨을 때렸고 정숙한 여인들이 나오는 이야기책을 주
었다. 그때부터 그녀는 세상 속에서, 자신의 몸과 존재가 잊힐
것을 알았다.
　　리델의 연극 중 내게 가장 깊은 감명을 준 동시에 해소
될 수 없는 혼란을 준 작품은 뤼크레스의 강간이라는 역사적
사건을 다룬다. 뤼크레스는 고대 로마의 한 여인으로, 빼어난
아름다움과 고고한 정숙함으로 명성이 높았다. BC 509년, 그
녀의 정조를 시험하고자 벗들과 내기한 왕자 타르킨이 뤼크

레스를 강간했고, 그녀는 아버지와 남편을 불러 그 사실을 전한 뒤 그들의 눈앞에서 자결한다. 이로써 뤼크레스는 치욕을 당한 후 스스로 목숨을 버림으로써 명예를 지키는, 정숙한 여인의 모범 사례가 되었다.

특별히 르네상스 시기 이 사건은 많은 회화의 소재가 된다. 보티첼리가 그린 〈뤼크레스의 비극〉을 보면, 가슴에 단검을 꽂고 누운 시체를 뒤로한 채 반란을 도모하는 남성의 무리가 즐비하다. 실제로 역사 속에서 뤼크레스의 아버지와 남편, 그리고 마침 그 자리에 있던 브루투스가 그녀의 시신 앞에서 피의 맹세를 했다고 전해지며, 그들이 반역에 성공함으로써 로마는 군주제에서 공화제로 넘어가게 된다. 당시 만연했던 왕가에 대한 적대감에 불을 붙인 점에 있어, 뤼크레스의 강간과 죽음은 의미 있는 사건으로 기억된다.

그러나 정숙한 여인의 모범으로, 정치적 도약의 촉발제로 사용될 때, 뤼크레스의 존재는 어디서도 셈해지지 않는다. 몸부림쳤던, 비명을 지른, 가슴을 찔린, 피를 흘린, 식은 몸은 세상에 없다. 살아 있던, 웃었던, 마음을 전하던, 목소리를 가진, 고개를 끄덕이던, 눈물을 훔치던 몸은 없다. 오직 남성 중심적인 세계관 속에서, 그녀의 강간은 기회가 되고, 그녀의 죽음은 마땅한 일로 치부될 뿐. 아마도 그녀가 자결하지 않았더라면, 세상이 그녀를 죽였을 것이었다. 뤼크레스는 몸이 없다.

리델의 연극 〈유 아 마이 데스티니You are my destiny〉는 한 꿈의 이야기로 시작된다. 어느 밤 여자에게 한 남자가 다가와 동행을 청한다. 남자와 발맞춰 걸으며 여자는 그가 자신을 강간하고 죽일 것임을 직감한다. 그러면서도 마치 그것을 스스로 욕망하듯 그와 함께 걷는 일을 멈추지 못한다. 어느 순간 남

자는 그녀를 한 가게로 안내한다. 그곳은 정숙한 냄새를 풍기
는 여인들로 가득한 바느질 용품점이다. 여자는 문득 시야에
서 남자를 놓친다. 그리고 얼굴 없는 여성들로 둘러싸인 채,
비로소 두려움을 느낀다. 그들은 여자에게 자살하라고 말한
다. 정절을 잃은 어떤 여성도 살아남을 수 없다는, 사례가 되
라고 말이다.

　　어떤 의미에서, 꿈속의 여자는 진정 우리의 사례가 된다.
자신과 무관한 거짓된 가치를 위해 명예로워질 것을 강요받
는 사례. 그 명예를 빌미로 존재가 지워진 사례. 여자의 사례.
이 이야기 속에서 리델은 우리가 살고 있는 세계를 숨 막히는
바느질 용품점으로 환원시키는 데 성공했다. 헌데 그곳을 빠
져나가는 그녀의 방식은 우리의 기대를 벗어난다. 연극의 끝
에서, 여자는 남자에게 삽을 건넨다. 남자는 그녀의 품에 꽃을
안긴다. 폴 안카의 노래가 쩌렁쩌렁 무대를 울린다. "You are my
destiny." 리델의 연극 속에서, 뤼크레스는 타르킨을 사랑한다.

　　"이렇게 하여 한 강간범이 나의 연인이 되었다. 나를 둘
러싼 다른 모든 남자들, 나의 정절을 광신적으로 좇고 자기
야망의 노예로 사는, 그들의 단검 위에 아직 뜨거운 내 피를
묻히고 맹세하는 아버지, 남편, 그리고 벗들 가운데, 유일하
게 국가에 대해, 전쟁에 대해, 정치에 대해 말하지 않은 한 사
람, 유일하게, 사랑의 한순간을 대가로 모든 것을 잃기를 택
한 사람은 바로 그 강간범, 타르킨이었기 때문이다." 그리고
이 결말은 나의 감정을 환희로, 나의 이성을 절망으로 이끌어
간다. 강간범에 대한 사랑을 말함으로써 리델은 모든 질서를
격파하면서도, 또 다른 함정에 빠지고 있다. 이번에도, 어쩌
면 기꺼이.

　나는 이 연극을 강간이라는 남성 중심적 장치를 무화시키고 전복적인 사랑의 주체가 되는 여성의 이야기로 읽고 싶었으나, 감히 그렇게 하지 못한다. 강간은 억압 및 종속의 기제가 작동하는 물리적이고도 정신적인 폭력이므로, 피해자가 주장하는 사랑은 결코 주체적인 것으로 인정될 수 없다. 우리는 이것을 삶에서 배워 안다. 하여 그것이 진짜 사랑은 아닐 것이라고, 스스로 판단할 힘을 잃었으리라고, 다독이며 여자들이 말할 것이다. 혹은 반대로, 애초에 그것이 진짜 강간이 아니었을 것이라고, 무심하게 세상이 말하는지도. 강간당하고 죽임당할 것을 알면서 그를 따라 걸을 수는 없다고. 그러나 그럴 수도 있다는 것을, 또한 우리는 겪어서 안다.

　그리하여 이 연극은 내게 거대한 혼란을 준다. 나는 저 모순적인 것들을 이해하면서도, 그 모순 속에서 사랑이 잔존함을 부인한다. 내 마음은 그 사랑에서 모종의 자유를 느끼나, 머리로는 그것이 결코 자유일 수 없음을 생각한다. 나는 뤼크레스가 남성 중심적 이데올로기로부터 벗어나기를 바랐지만, 그녀는 동시에 페미니즘적 해방으로부터도 비껴 선다. 모든 혼란을 뒤로 하고, 무대 위의 뤼크레스가 미소 짓는다. 다만 분명한 것은 그녀가 지금 사랑을 한다는 것이다. 그 사실을 또 한 번 지우려는 우리의 눈앞에서. 그 사랑을 해석하고 우려하고 비판하는 것은 나일 뿐. 그녀는 사랑을 한다. 위험하고 비천한 바깥에 남아. 모든 해석을 배반하고. 그렇게, 지워지지 않고.

　그녀가 타르킨에게 삽을 건넨 것은 그가 묘혈을 파는 사람으로 그려지기 때문이다. 지구 반대편에서 땅을 파고 또 파다 마침내 관통한 긴 구멍으로 떨어지는 몸을 받아 끌어안는

연인들. 밑바닥에서, 수렁에서 나누는 사랑. 실로 리델의 모든 연극은 얼마간 사랑을 주제로 하며, 그 사랑은 질서의 회복에 무관심하다. 도리어 감정들의 혼탁한 무질서를, 혐오 속에서 도래하는 사랑을, 철저히 남용당하고 버림받은 후에 또다시 사랑받기를 갈망하는 우리 마음의 경악스런 밑바닥을 리델은 이야기한다. "가장 끔찍한 것은 말이야, 고독 속에서, 우리가 사랑받고자 하는 욕망을 궤멸시킬 수 없다는 거야."

그리고 나는 아주 조금씩만 더 그녀를 이해하며 늙어가는 기분이 든다. 그녀의 연극을 보며 울었던 나를 아주 조금씩만 더 이해하는 기분. 인간의 진창을 사랑하고 싶을 때나, 그 사랑에 두려움과 구역질과 무수한 의문을 느끼면서도 결코 돌아서지 못할 때, 스스로를 혐오하면서도 끝내 사랑받기를 욕망할 때, 나는 언제고 그녀를 생각할 것이다. 그리고 내 마음속에서, 그녀를 다룬 논문의 마지막 챕터는 영원한 미완성으로 남아 있다. 어쩌면 그렇게 한다는 데 그 예술의 힘이 놓이는지도 모르겠다고, 지금은 어렴풋이 생각한다. 내 몸에 새겨진, 그녀의 연극이 할퀴고 간 생채기를 만져보며.

테러 이후 나는 좀처럼 집을 나가지 않았다. 카페 테라스에서 사진을 찍어 올릴 용기도, 동력도 내게는 없었기 때문이다. 프랑스에서 나는 이방인이었고, 저들이 뽐내는 자유와 문명에 이입하지 못한 채, 다만 어느 날 갑자기 거리에서 총을 맞을 것이 두려웠다. 이는 정서적인 불안이기보다 몸에 서린 까마득한 긴장에 가까웠다. 그것을 안고 이전처럼 걸을 수는 없는 일이었다. 당시 나는 파리의 사정에 국한된 것으로 그 두려움을 축소시켰지만, 내가 체화했던 것이 얼마나 멀고 광활한 곳

으로부터 온 것인지를, 얼마나 많은 사람들이 전 생애를 그 두려움에 내어주는지를 이제는 안다.

다시 집을 나선 것은 역시 극장에 가기 위해서였다. 보고 싶은 공연의 표를 미처 구하지 못한 날이었다. 그런 때 극장 밖에 줄을 서 대기 명단에 들면 운이 좋은 경우 누군가 찾아가지 않은 초대권을 구할 수 있었다. 그러자면 적어도 두세 시간 전부터 광장에 서 있어야 했다. 나는 무서웠지만 절실했으므로 집을 나섰다. 여느 때와 달리 줄 서는 사람이 거의 없었다. 나는 맨 앞에 선 채, 그날 공연 중 테러가 일어날 가능성을 셈해보고, 혹 연출가를 죽이려 하면 대신 목숨을 내놓아야지 다짐하고, 아름다운 예술이 나보다 오래 남을 것을 꿈꾸고, 이내 나의 목숨 따위로 협상될 리 없는 현실을, 존재의 작음을 생각했다.

그날 본 연극은 로메오 카스텔루치가 연출한 〈오이디푸스 왕〉이었다. 고대 그리스의 소포클레스가 쓴 원작을 1804년 횔덜린이 번역한 버전이었다. 횔덜린은 오이디푸스의 비극이 근친상간을 저지른 것보다 이성적 사유에 얽매인 것에서 보다 기인했다고 여겨, 도시 국가의 질서 속으로 편입되기 이전, 술과 춤에 취한 농민들이 봄을 예찬하던 옛 축제의 광란과 야만의 정신을 번역 속에 되살렸다. 이에 더해 카스텔루치는 비극 이전의 세계가 모계 사회였음을 시사하며, 오직 여성들로 이루어진 공동체를 무대에 세운다. 장막 너머로 느리게 움직이는 우아한 몸들의 유영. 이성 바깥에 놓인, 혼란하고 야만적인 사랑과 고통.

연극은 무사히 끝이 났고, 나는 밤의 정거장에서 버스를 기다렸다. 그 극장 앞에서 나의 집까지, 가장 아름다운 길을

따라 돌아가게 해주는 버스가 있었다. 오래 서 있어도 지겹지 않도록 일렁이는 강물을 구경할 수 있던 정거장이 있었다. 거기서 버스를 기다리다가, 2014년 4월에 나는 혼자 운 적이 있다. 그 배가 가라앉은 지 나흘쯤 지나고, 이제 더 이상 그 어떤 무지한 희망으로도 그들이 버텨주기를 바랄 수 없던 날에. 그 아이들 한 사람도 구하지 못했어요. 누구를 향한 것인지 모를 원망과 탄식이 치밀어 올라. 어쩐지 그들의 몸을, 오직 그 몸들을 생각하면서.

> 사람들은 내가 몸을 갖지 못하도록 가르쳤다. 그렇게 나를 몰아갔다. 엉덩이를 걷어차면서. 사람들은 여성으로서의 내 몸을 증오하도록 내게 가르쳤다. 그들은 내가 여성인 것에 죄책감을 느끼도록 몰아세웠다.

리델이 말했듯 세계가 우리의 몸을 지울 때, 역설적으로 우리는 우리의 몸을 끝없이 감각한다. 여자로 살아가는 것은 너무나도 그 몸이 존재하는 일이다. 몸이 있다는 것을 잊을 수 없는 일. 더 아름답지 못한 것이 언제나 책망되는 몸을 데리고 걷는 일. 그 몸이 수치스럽게 만져지고 살덩이로, 또는 자궁으로 취급되는 일. 그즈음 나는 특히나 더 내 몸과 관련한 바닥 같은 자존감을 끌고 다녔고, 그날 버스 정류장에서 문득 수장된 아이들의 몸을 떠올렸다. 퉁퉁 불어버렸을. 형체가 일그러지고 손발이 녹아내린. 아직도 물속을 부유하는 그들을 찾아 안고 아름답다고 말하며 울고 싶었다. 눈물이 흐르고 흘러도 바닷물에 섞여 흔적 없을 수면 아래서.

11월을 넘기지 않고 두 번째 연극을 보러 나갔다. 카스텔루치의 〈파르테논의 메토프 Le Metope del Partenone〉라는 공연이었다. 메토프란 고대 건축물의 두 기둥 사이를 받치는 네모난 벽으로, 신화와 관련된 조각들이 거기 양각돼 있다. 마차를 타고 날아가는 태양의 신, 전투 중인 사람들, 반인반수. 대개 고통을 받고 있고, 세월에 닳아 머리가 잘린 모습들. 공연은 드넓은 강당에서 이루어지고, 아무 표식 없는 공간 속을 관중이 배회한다. 그들 사이로 뚜벅뚜벅 한 사람이 걸어 나와 바닥에 눕는다. 실험 가운을 입은 다른 몇몇이 그에게 액체를 들이붓는다. 피와 오물의 색이 바닥에 번진다. 혼자 남은 그가 비명을 지르기 시작한다. 백조의 울음 같은, 기나긴 단말마의 몸부림이 이어진다.

길을 걷다 돌연한 사고를 일별하듯, 사람들이 주춤주춤 비명 주위를 둘러싼다. 헐떡임이 잦아들 때쯤 소란하게 구급차가 들어온다. 실제 구급대원들이 차에서 내려 응급조치를 취한다. 그러나 끝내 쓰러진 자를 살리지 못한다. 죽은 자의 몸에 흰 천이 씌워진다. 구급차가 떠나고, 고요가 찾아온다. 강당의 벽에 짧은 수수께끼가 띄워진다. 죽은 자가 일어나 벽 앞으로 가 선다. 수수께끼의 답이 공개된다. 누군가 바닥의 천을 치운다. 다시 사람들이 걷기 시작한다. 한 사람이 쓰러진다. 이 모든 지난한 과정이 여섯 번 반복된다. 끝으로 청소차 두 대가 나와 묽은 액체를 닦고 지나간다. 관중이 떠난다.

공연이 시작되기 전 관객에게 전해진 카스텔루치의 편지는 이 같은 재현이 불과 얼마 전 이 도시에서 발생한 참상과 지극히 닮은 것은 자신의 의도 밖임을 고백한다. 연극은 이미 지난여름 만들어졌으며, 그 후 아무것도 수정된 바 없노라고.

그럼에도 절묘하게 구현된 저 거울 이미지를 우리가 감당하기에는 너무 짧은 시간이 흘렀음을 그는 인정하고 사과한다. 그리고 관객에게 선택을 맡긴다. 남아 있을 것인지, 떠날 것인지. 그러나 아마도 거기 남는 편이 보다 인간적인 일이 아닐지 그는 묻는다. "오늘 밤 여기 있는 것은 우리가 끝내 죽은 자들 앞에서 살아 있고, 현존해야 함을 의미합니다."

나는 고통 받는 몸을, 그 펄떡임과 뒤틀림을, 이내 그 몸의 서늘한 안식 위로 펄럭이며 덮이는 흰 천을 바라본다. 나는 구급차의 번호판을 속으로 외운다. 바닥에 흥건한 빨강 물 검정 물 누렁 물을 보며 그것을 피하는 자동차 바퀴와 사람들의 걸음을 응시한다. 인간의 몸에서 물이 쏟아진다는 것을, 저렇게도 많은 물이 나온다는 것을 인지한다. 그러면서도 되풀이되는 연극적 장치에 어느덧 익숙해진다. 낯익은 무감함이 차오른다. 다섯 번째 남자의 화상이 분장인지 실제인지 잠시 갸우뚱한다. 그러다 마침내 여섯 번째 여자를 맞닥뜨린다. 세계를 뒤흔들러 온, 모든 고통이 실제임을 폭로하는, 그 자체로 테러 같은 몸을.

짧은 반바지 차림의 여자는 한쪽 다리가 없다. 그것은 결코 분장일 수 없다. 그녀는 한때 친히 속했을 한 장면을 우리의 눈앞에서 되풀이한다. 잘려 나간 다리가 아직 있는 것처럼 손으로 붙들고 끔찍하게 괴로워한다. 연극과 실제 사이에서, 저 헐벗은 비명만이 가슴을 찌르고 지나간다. 연극 속에서 오늘 그녀는 죽는다. 수수께끼가 떠워진다. "나는 한 번도 존재한 적 없으며, 언제나 앞으로 존재하게 될 무엇입니다. 아무도 나를 보지 못했고, 영영 못 볼 것입니다. 그러나 나는 이 지구 위에서 모두를 숨 쉬고 살아가게 하는, 사람의 믿음입니다."

여자가 스스로 중심을 잡고 일어난다. 방금 재현한 과거 속에서 실제로 그녀는 죽지 않았고, 역설적이게도 한쪽 다리의 부재가 그 생존의 증거가 된다. 여자가 콩콩 한 발로 뛰어 벽 앞에 가 선다. 수수께끼의 답이 떠오른다. "내일." 머리 위에 띄워진 그 짧은 단어가 마치 그녀의 이름인 것만 같다.

2016년 봄, 나는 한 통의 메일을 받았다. 소니아라고 이름을 밝힌 발신인은 테러가 일어난 밤 극장에서 만난 바로 그 배우였다. 그녀는 까마득히 잊었노라고 연신 사과를 했다. 그땐 그럴 수밖에 없었던 것을, 우리는 모두 무서웠던 것을, 때늦은 위로처럼 이야기하는 동안 몇 통의 메일이 오고갔다. 나는 결국 리델을 인터뷰하는 대신 소니아를 인터뷰했다. 그녀는 가령 연습 과정에서 서로의 삭발을 지켜보는 동안 이미 훈련된 여성들의 연대가 무대 위에서 얼마나 자연히 그들의 몸에 입혀졌는지 이야기했다. 말하자면 그 대화가, 죽은 사람들이 만나지 못한, 오늘이 되어버린 나의 내일이었다.

연극을 끝까지 보기 위하여 [1]

프랑수아즈　　너는 클레르가 어떻게 죽었는지 그의 엄마에게 말할
　　　　　　　수 있을 것 같아?

렌　　　　　　난 할 거야, 그래야 하니까. 우리가 돌아가고자 하는
　　　　　　　건 진실이 알려져야 하기 때문이니까. 우리에게 그
　　　　　　　것을 살아낼 힘이 있었건대, 다른 이들에게 그걸 들
　　　　　　　을 힘이 없단 말이야?

프랑수아즈　　우리에게 과연 그걸 말할 힘이 있을까. 그들은 우릴
　　　　　　　믿지 않을 거야. 그들은 우리가 돌아왔기 때문에, 우
　　　　　　　리가 말하는 만큼 그것이 끔찍하지는 않았겠거니 생
　　　　　　　각하겠지. 돌아가게 될 이들은 스스로 자신의 증언
　　　　　　　에 대한 반증이 돼버릴 거야.[2]

샤를로트 델보가 아우슈비츠로 끌려갔을 때 그는 아직 작가
가 아니었지만, 그곳에서 그를 지탱해준 것 중에 특별히, 연극
이 있었다. 살과 피로 만들어지지 않은 인물, 그리하여 지치

1　독립예술웹진《인디언밥》한국 연극계 내 미투 이후 기획 연재
　　"극장은 불타고 있다"

2　Charlotte Delbo, «Qui rapportera ces paroles?», *Qui rapportera ces paroles? et autres écrits inédits*, Librairie Arthème Fayard, 2013, p.29.

거나 사그라지지 않는 존재, 후에 그가 '유령'이라 칭하며 추억하게 될 연극 속 인물들이 그와 밤마다 이야기했고, 그를 위로하여 다시 사람의 품으로, 세상의 품으로 돌아갈 힘을 주었다.[3] 그리고 살아 돌아와, 그는 많은 희곡을 썼다. 〈누가 이 말들을 가지고 돌아갈 것인가?〉(1974)에서 수용소의 인물들은 자신이 살아낸 아픔에 대해, 기어코 돌아간다 해도 끝내 믿어지지 않을 진실에 대해 이야기한다. 돌아가기 이전부터 이미 말을 박탈당한 그들 생의 조건에 대해 이야기한다. 아우슈비츠의 참극은 물론 특정 성별에 국한된 일이 아니다. 그러나 델보가 그린 여성 수용소, 그 안에서 서로를 살리고, 서로의 죽음을 기억하고, 끝내 진실의 말을 품고 살아 돌아가려 했던 여성들의 초상 속에서 나는 오늘날 우리의 아픔과 공명하는 심연을 읽어낼 수밖에 없다.

비르지니 데팡트에 따르면 여성성의 첫번째 조건을 이루는 것은 다름 아닌 트라우마다.[4] 요컨대 여성으로 사는 것은 말할 수 없는 것을 품고 사는 것과 같다. 여성으로서 나는 내 몸이 수치를 당했던 모든 순간을 기억한다. 값싼 욕망에 휘둘려 함부로 만져지던 때마다 내 몸에 찢기듯 새겨진 역겨움과 두려움을 기억한다. 그것으로부터 자유로운 여성은 아무도 없었시만, 세상은 우리의 비명을 듣지 못했다. 그것을 발설할 수 없도록, 발설한다 하더라도 경청될 수 없도록, 우리의 목소리를 말살하는 방식으로 세계가 이미 구조지어져 있었기 때문

3 Charlotte Delbo, *Spectres, mes compagnons,* Berg International Éditeurs, 1995, p.5.

4 Virginie Despentes, «Impossible de violer cette femme pleine de vices», *King Kong Théorie,* Éditions Grasset & Fasquelle, 2006, pp.40-41.

이다. 비르지니 데팡트는 이 같은 "여성의 조건"을 다음과 같이 묘사했다.

> 타인이 우리에게 범하는 일들에 대해 언제나 죄책감을 느끼는 것. 자신이 불러일으키는 욕망에 대해 책무를 지는 존재. 강간은 명확한 정치적 기획이다. 그것은 자본주의의 뼈대를 이루며, 권력이 행사되는 방식을 직접적이고 잔혹하게 대변한다. 그것은 지배자를 지목하고, 그로 하여금 제한 없이 자신의 권력을 부릴 수 있도록 놀이의 법칙을 설계한다. 절도, 탈취, 강탈, 강요, 그 무엇에 관해서든 지배자의 의지는 아무 족쇄 없이 행사될 수 있고, 그는 자기 폭력성에 취해 쾌락을 느끼며, 이때 지배당하는 자는 저항의 힘을 갖지 못한다. 타자의 존재를, 그의 언어를, 의지를, 총체성을 말살하는 쾌감. 강간은 일종의 내전guerre civile이자 정치적 책략이며, 그로부터 하나의 성sexe은 다른 성에게 다음과 같이 선언하는 것이 된다: 나는 너에 대한 모든 권리를 취할 것이고, 나는 네가 스스로를 열등하고 타락한, 비난받아 마땅한 존재로 느낄 것을 강요한다.[5]

여성혐오란 여성의 존재 가치에 대한 멸시를 의미한다. 가부장제는 여성혐오에 기반하며, 그 작동 과정에서 강간이라는 전략을 효과적으로 사용했다. 제 의지와 관계 없이 몸을 겁탈당할 가능성이 도처에 도사리고 있는 삶을 살 때, 우리는 남성과 동등한 인간이 아니었다. 우리는 사람으로 셈해지지 않았다. 무가치했다. 그리고 바디우에 따르면 한 존재를 무가치하

5 *Ibid.*, p.50.

게 여기는 생각과 그 존재를 말살해버리는 행위의 실천 사이
는 무섭도록 가깝다.[6] 그렇게 여성은 죽임당했다.

> 그들은 그녀를 안 죽이기로 할 수도 있었는데. 하지만 그들은 그녀
> 를 죽이기로 결정했지.[7]

앙헬리카 리델의 연극 〈힘의 집〉(2009)에 나오는 대사에서 볼
수 있듯이, 죽이지 않을 수도 있었지만 죽이기로 결정하는 것
은 언제나 남성들이었다. 그런데도 세상은 죽은 여성에 대해
서만 떠들었다. 마치 그녀가 죽임당해 마땅했다는듯이. 사실
상 세상은 죽은 여성에 대해 결국 아무 말도 하지 않는 것과
같다. 그의 존재 자체에 대해 세계는 무관심하다. 살아 돌아
온 여성들의 경우도 크게 다르지 않았다. 델보의 희곡 속에서
프랑수아즈가 예견했듯, 그들의 존재는 그들이 당한 치욕을
부정하는 방식으로만 소비되었다. 살아 돌아왔으므로 그것
은 충분히 끔찍하지 않았고, 심지어 강간도 아니었다고 세계
는 선고했다. 살아 돌아온 것이 잘못이라는 것이었다. 죽어야
했다는 말이다. 지금이라도 죽으라는 말이다. 영영 침묵하라
는 것이다. 죽어서도 살아서도 여자는 죽임당한다.

그 세계 속에서 우리는 무력했다. 열등의 조건을 스스로 체화
하며 살았다. 세계가 가르친대로 겁탈당한 내 몸을 치욕스러
워했다. 스스로를 미워하고 스스로의 자유를 결박했다. 그렇

6 Alain Badiou, *Notre mal vient de plus loin. Penser les tueries du 13 novembre*,
 Librairie Arthème Fayard, 2016, p.34.

7 Angélica Liddell, «La Maison de la force», *La Maison de la force*, Les Solitaires
 Intempestifs, 2012, p.113.

게 가부장제의 명예 남성이 되어 제 목을 조르고 있었음을 깨닫는 일은 그 자체로 또 한 번 트라우마가 된다.[8] 깨닫는 순간부터 눈에 보이는 것들, 귀에 들리는 말들이 너무도 뼈아프기때문이다. 한때 사랑이라 믿었던 많은 것들을 부인해야 하기 때문이다. 무지했기에 방관했고 무감했기에 동조했던 순간들 속에 나 자신이 또한 가해자였음을 인정해야 하기 때문이다. 그리하여 오늘날 많은 여성의 고발을 들을 때 우리가 느끼는 것은 슬픔이 아니다. 그것은 가슴 찢어지는 감정이라기보다, 몸의 기억이 되살아나는 물리적인 소스라침에 가깝다. 그 몸들의 비명으로 온 세계가 가득 차 있었다는 것을 알게 되는일. 그 환멸과 피로에 휘청이는 것.

그러므로 몹시 아프고 고단한 일이다. 그럼에도 불구하고 누군가는 끝까지 귀 기울인다. 왜냐하면 누군가 기어코 '그 말들을 가지고 돌아오는' 이들이 있기 때문이다. 2년 전, 세월호 유가족들이 파리에 와 '국가 테러 및 재해 희생자 연대 FENVAC' 대표와 만나는 자리에서 나는 아주 슬픈 이야기를 들었다. 그 연대가 현재 누리고 있는 상식적인 권리들이 불과 20여 년 전만 해도 유럽 땅에 전무했다고, 기차 사고로 딸을 잃은 한 사람의 싸움으로부터 모든 것이 시작됐다고, 그러므로 오직 유가족만이 끝내 할 수 있다고, 아마도 용기를 주기 위해 그들은 말했다. 유가족만이, 희생자만이, 피해자만이 할 수 있다는 말. 나는 그 말을 끌어안고 운다.

8 Peggy Phelan, «Survey», in Helena Reckitt (dir.), *Art and Feminism*, Phaidon Press Limited, 2001, p.44.

연극계 내 성폭력에 대한 대부분의 고발은 우리가 알고 있는 이야기였다. 나는 밀양연극제에 간 적이 있고, 거기서 안마에 대한 이야기를 들었다. 아마도 안마만 시키는 것은 아닐 거라고, 모두 어렵지 않게 짐작하고 있었다. 첫 번째 고발이 이루어졌을 때, 나는 내가 알고 있었다는 사실 때문에 아득히 자책했다. 알고 있었으면서 그토록 긴 시간 어째서 아무것도 하지 않았나. 그러다 차츰 다시 반문했다. 알고 있었다고 하여 무엇을 할 수 있었을 것인가. 진실에 대한 고발은, 슬프게도, 오직 피해자로부터밖에는 나올 수가 없다. 피해자만이 할 수 있다. 그 사실을 인지하며 또 한 번 깊이 아팠고, 고발자들의 세세하고 뼈아픈 진술을 읽다 결국 나는 실제로 아무것도 알지 못했음을 깨닫고 다시 무너졌다. 그들이 이야기하는 것, 그들이 기억하는 것, 그들이 살아낸 것. 그것이 내가 몰랐던, 진실이었다.

'말들을 가지고 돌아오는' 사람들은 어디로부터 와서 어디로 돌아가는가. 연극이 시작되기 전 프롤로그에서 프랑수아즈는 말한다. "나는 자명한 것밖에 몰라. 삶, 죽음, 진실. 나는 진실로부터 돌아온다. 그곳에서는 모든 것이 진짜였어."9 성폭력을 고발하는 사람들 또한, 진실로부터 먼 길을 돌아오는 중에 있다. 그렇다면 그들은 그 말을 가지고 어디로 가려 하는가. 아마도 우리가 잃었던 아니 처음부터 우리의 것인 적 없던 자유롭고 안전한 삶 속으로. 우리가 단지 남성으로 태어났을

9 Charlotte Delbo, «Qui rapportera ces paroles?», *Qui rapportera ces paroles? Op. Cit.*, p.12.

뿐인 그 어떤 천박한 이보다도 하등한 존재로 여겨지지 않는 곳, 우리의 존재가 지워지고 무시되지 않는 세계로. 더 엄밀히 말하자면 그 세계가 비로소 시작되는 곳으로. 우리가 우리의 연극을 할 수 있는 곳으로.

극작가이자 연출가인 앙헬리카 리델은 〈나는 예쁘지 않다〉(2005)라는 작품에서 세계가 그로 하여금 여성으로서의 자기 몸을 혐오하게 만든 것을 고발하며 "나는 예쁘지 않아 그리고 예쁘고 싶지 않아"[10]라고 외친다. 스페인의 한 노래에서 뱃사공이 말하길, 예쁘고 어린 여자들은 돈을 내지 않아도 된다 하였다. 여기서 아름다움과 젊음에 관한 가치 평가는 여성을 대상으로 전락시킨다. 그리하여 리델은 스스로 예쁘지 않을 것을 택했다. 이는 돈을 내는 주체가 되겠다는 뜻이기도 하고, 더 나아가 그 배에 아예 타지 않겠다는 결단이기도 하다. 배에 타지 않겠다는 말은 세계의 질서 바깥에 있겠다는 말. 그리하여 리델의 연극은 모든 배제된 아픔의 이야기를 잔혹하고 충동적인 방식으로 무대 위에 난입시킨다.

거리에서 총을 난사할 수 없기에, 나는 무대 위에서 복수한다.[11]

무대에서 그가 쏟아내는 말들은 난사되는 총탄처럼 강렬하다. 연극학자 엠마뉘엘 가르니에는 리델의 언어가 갖는 물질성에 주목하면서, 그 "넘칠 듯한 말의 홍수, 억누를 수 없는 다

10 Angélica Liddell, «Je ne suis pas jolie», *La Maison de la force*, Op. Cit., p.15.

11 Angélica Liddell, Interview at La Bâtie Festival de Genève 2011.

변"이 우리를 공격하는 것과, 이때 발화의 행위 자체가 "관객을 향해 자기 몸 전체를 내던지는 하나의 몸짓"이 되는 것을 분석한다.[12] 요컨대 발화는 그 자체로 고발이자 증언이 되며, 그런즉 수행적이다. 그리고 바로 여기에 성폭력 고발자들의 말이 갖는 힘이 놓여 있다. 그들은 단지 말을 하는 것이 아니라 세계를 파열시키는 것이며, 발화 행위 자체를 통해 이미 온몸을 던져 변혁의 씨앗을 심는 것이다. 이것은 물론, 듣는 이들을 불편하게 한다. 그리하여 리델이 세상의 더러움, 헤어날 수 없는 불행, 인간과 사랑에 대한 환멸, 강제된 모성에 대한 역겨움 등을 외칠 때에, 그 고발을 견딜 수 없었던, 혹은 인정할 수 없었던 많은 관객이 쿵쾅거리며 객석을 떠났다. 그리고 남아 있는 자들이 연극을 끝까지 보았다. 남아 있는 자들이 연극을 끝까지 보았다.

혹여 아직도 누군가는 세상이 그처럼 악하지는 않다고, 모든 남성이 그런 것은 아니라고 말할 것인가. (모든 남성이 그렇지 않다고 한들 위협 속의 우리에겐 무엇이 달라지는가.) 그래서 그들은 항변하듯, 저 고발의 언어로부터 귀를 막는가. 〈인간을 믿는 인간에게 저주 있으리〉(2011)라는 연극에서, 바로 그 같은 이들을 향해 리델은 말한다. "그것은 네가 아직 충분히 울지 않았기 때문이야. 너는 네가 충분히 울었다고 생각하겠지만, 너는 아직 충분히 울지 않았어. 너는 오물로 만들어진 거대한 산을 들어올릴 만큼 충분히 환멸을 쌓지 못했어.

12 Emmanuelle Garnier, «El año de Ricardo de Angélica Liddell : de la scène au texte, essai de 'logocentrisme à l'envers' », in Carole Egger, Isabelle Reck et Edgard Weber (dir.), *Textes dramatiques d'Orient et d'Occident : 1968-2008*, Presses Universitaires de Strasbourg, 2012, p.205.

세계가 아직 네 삶을 덜 부패시켰지. (⋯) 언젠가 네가 충분히 울게 되면, 그때 다시 나를 만나러 와."[13] 그리고 충분히 우는 것은 우리가 직접 어떤 사건을 당하지 않아도 가능한 일이다. 겪어 알지 못하는 것에 대한 공감. 애초에 인간은 그것이 가능하기에 연극을 시작한 것이 아닌가 한다. 그 연극의 첫 자리로, 비로소 제대로, 우리는 돌아갈 수 있게 된 것이 아닌가 한다.

프랑수아즈 이제 나는 여기에 있네. 모든 여자들이 나를 대신해 죽었지. 현실의 삶에서는, 누구도 누구를 대신해 죽지 않아.[14]

훗날 델보가 회고하기를, 아우슈비츠에서는, 날마다 목도하는 누군가의 죽음이 사실은 나의 죽음일 수 있었으리라는 공포가, 그 슬픔이 온몸을 지배했노라 했다. 저것이 나일 수도 있었지만 저 사람이 죽음으로써 나는 아직 살아 있는 일. 그런 의미에서 모든 죽음은 나를 대신한 죽음이었노라는 감각. 수용소 바깥의 세상에서는 그런 일은 일어나지 않는다고 프랑수아즈는 말했지만. 이곳, 우리의 현실 속에서, 모든 여자는 서로를 대신해 유린되고, 강간당하고, 살해당한다. 울고 있는 저 존재는 나의 얼굴이다. 이토록 뼈아픈 이입이 이루어지는, 현실은 연극보다 더 연극적이다. 우리는 서로가 서로의, 유가족이었다. 그러므로 우리는 할 수 있다. 이 연극을 끝까지 올리는 일을. 이 연극을 끝까지 보는 일을.

13 Angélica Liddell, «*Maudit soit l'homme qui se confie en l'homme*» : un projet d'alphabétisation, Les Solitaires Intempestifs, 2011, pp. 10-11.

14 Charlotte Delbo, «Qui rapportera ces paroles?», *Qui rapportera ces paroles? Op. Cit.*, p.57.

장 끌로드 아저씨

한 장르를 한 사람에게 빚질 수 있을까. 생각해보면 사는 동안 사람에게 빚지지 않은 것이 무엇이 있을까. 누군가 처음 맛보게 해준 과일을 철마다 찾아 먹고, 누군가 들려준 문장을 슬픔의 어귀마다 만져보는 일. 나를 이루는 것들은 모두, 한 시절 매우 고유한 방식으로 내 삶에 도래했다가 대개는 흔한 방식으로 멀어진, 구체적으로 아름다웠던 한 사람 한 사람으로부터 나온 것이다. 그리고 때로는 그들이 준 것이 하나의 장르 전체일 수도 있는 것이다. 말하자면 과일이나 시 자체일 수도. 이 사실을 잊고 살기는 쉽지만 특별히 잊히지 않는 몇 경우가 있는 법이다. 나는 장 끌로드 아저씨에게 오페라를 빚졌다.

2014년 2월, 집 근처 대학에서 음악에 관한 흥미로운 세미나가

있었다. 좁은 방, 열 명 남짓한 사람이 참여했고, 발표자는 알프레드 자리의 희곡 〈위비 왕〉에 끌로드 테라스가 입힌 음악을 소개하며 낡은 나무 건반을 경쾌하게 두드렸다.[1] 나는 여느 때처럼 수첩에 빼곡히 한글과 프랑스어가 섞인 메모를 하며 들었는데, 그것을 힐끔거리는 옆자리의 시선이 유독 느껴졌다. "〈펠레아스와 멜리장드〉 봤어요?" 시선의 주인이 쉬는 시간에 대뜸 말을 걸어왔다. 기실 누군가와 주고받은 첫 문장을 정확하게 기억할 수 있는 건 드문 일이다.[2] 그만큼 그 질문은 예측 바깥이었다.[3] 아름다운 이름 두 개로, 한 세계의 문을 열었던.

"〈펠레아스와 멜리장드〉 봤어요?" "아니요, 지금 공연하는 줄도 몰랐는데요." 그러자 그는 안주머니에서 두툼한 티켓 뭉치를 꺼냈다. 그중 한 장을 내밀며 오페라 코믹이라는, 훗날 내 가장 소중한 극장이 될, 처음 듣는 장소로 오라고 했다. 어느 계단으로 올라와 몇 번째 문을 열면 되는지 구구절절 설명했지만 그때는 그림이 그려지지 않았다. 다만 같은 줄에 친구들이 앉을 거라는 말이 나를 안심시켰다. 때마침 메테를링크의 그 희곡에 관심이 생긴 차였다. 모쪼록 책으로 읽는 것보

1 〈위비 왕〉은 1896년 발표된 화제작으로, 셰익스피어의 〈맥베스〉를 패러디했다. "똥"이라는 대사로 극을 여는 위비는 작품 전체에서 우스꽝스럽게 형상화된다. 그는 부인의 권유에 따라 왕을 암살하고 왕위에 올라 귀족 모두를 죽여 재산을 몰수하려 한다. 미래의 반역을 우려하는 목소리에 대해서는 돈을 다 빼앗은 뒤 자신도 죽어버리면 그뿐이라 응수하고, 세금을 걷으러 친히 시골길을 가기도 한다. 전왕의 아들에게 쫓겨 쪽배를 타고 도망가는 마지막 장면에서 바다로 똥으로 물결친다. 잠시 정박한 덴마크에서는 해골을 든 햄릿이 덧없이 고뇌한다. 의미 없고 재간 없는 말들로 가득 찬 이 연극은 초연 당시 큰 스캔들을 일으켰다. 이후 1898년 끌로드 테라스가 음악을 덧붙인 인형극 버전이 공연되었고, 현실성의 더께를 덜어냈을 때 보다 용인되는 것들이 있다는 듯, 관객들은 도리어 그 오페레타를 환대했다.

2 이 사실을 내게 알려준 것은 최규하라는 배우

다는 무대로 만나는 편이 간편한 일이다. 여전히 경계하면서도 티켓을 받아 들었다.

티켓은 6유로였고, 한쪽 귀퉁이에 이렇게 쓰여 있었다. "가시성 없음." 우리말로는 '시야제한석' 정도였을 것이 그토록 극단적으로 표현된 것에 웃음이 났다. 뇌려 솔직함이 좋으면서도, 그렇다면 왜 파는가 싶기도 했던 그 좌석. 그 발코니석. 무대 바로 옆, 오케스트라 피트에 면한 층층의 방. 무대의 3분의 2가 가려져 체념과 상상을 북돋우던. 거기서만 볼 수 있는 것들이 볼 수 없는 것보다 많던. 티켓이 풀리는 날 아침 일찍부터 줄을 서 장 끌로드 아저씨가 미리 사두신. 가장 싼 좌석 중에 가장 좋은 자리. 그곳을 얼마나 사랑하게 될지 그때는 알지 못했다.

극장에 도착해 안내원의 도움으로 방을 찾아 들어가자, 아저씨는 돌아보며 "왔구나!" 하고 나를 반겼다. 지금 생각해보면 그의 반가움은 언제나, 무언가를 오래 기다린 사람만이 지을 수 있는 표정을 하고 있었다. 발코니 창 앞에는 네 개의 의자가 나란히 놓여 있었는데, 그중 내 의자는 원

였다. 2010년 여름, 이오네스코의 〈코뿔소〉를 공연하러 그는 아비뇽에 와 있었고, 어느 저녁 극장 마당의 간이 객석에서 몰리에르의 〈상상병 환자〉를 보고 있었다. 〈상상병 환자〉는 17세기 의학의 근본 없는 권위를 풍자하는 작품으로, 주인공은 건강에 대한 강박증을 앓으며 제 편의를 위해 의사를 사위로 맞으려 한다. 하루는 딸의 연인인 음악가와 예비 사위인 의사가 집에서 마주치고, 누가 더 아름다운 청혼의 말로 딸을 감동시킬지 경쟁이 시작된다. 그날 우리가 본 공연은 네 명의 배우가 인물의 이름이 적힌 티셔츠를 바꿔 입으며 고군분투하는 소규모 연극이었는데, 이 장면에 이르러 몇 등장인물이 더 필요해지자 그들은 관객에게 도움을 요청한다. 그렇게 나와 규하 오빠는 각각 무대로 불려 나갔다. 나는 딸을, 그는 음악가를 맡아 덩그러니 조명을 받게 된 것이다. 먼저는 의사 역을 맡은 배우가 내게 무릎을 꿇고 사랑을 고백했다. 실은 그 연기가 어찌나 탁월했던지 절절한 눈빛에 가슴이 두근거렸다. 다음은 규하 오빠의 차례였다. 아버지 역의 배우가 그에게 사

랑을 증명할 노래를 요청했는데, 아마도 그들은 우리가 프랑스어를 못 알아들을 것을 계산에 넣은 듯했다. 규하 오빠는 침묵했고, 그것이 그 희극의 순간에 필요한 웃음을 유발했기에, 나는 통역을 해주어야 하는 것일지 한참을 고민했다. 후에 들어보니 그때 그는 옆에 앉은 내가 어느 국적의 사람일지 그저 궁금해하고 있었다고 한다. 마침내 나는 저 웃음의 매개로 그가 이용되는 것을 멈추고 싶어졌다. "저, 노래하시라는 거예요." 하고 말을 건넸다. 그는 내가 한국 사람인 것을 확인했다. 잠시 망설이는 사이 무대의 시간은 끝이 났고, 우리는 박수를 받으며 객석으로 돌아왔다. 그날 밤 광장에서 함께 맥주를 마실 때 그가 말했다. 누군가와 나눈 첫 문장을 기억하는 일은 흔치 않다고. 결국 그것이 인연이 되어, 그 후 2년 동안 나는 〈코뿔소〉팀의 드라마터그로 일하게 됐다. 애석하게도 규하 오빠와 나는 그가 맡은 인물의 해석과 그의 연기를 두고 갈등을 빚곤 했다. 투어가 끝난 뒤, 나는 그의 연기를 보러 다른 공연장을 찾지 않았다. 마지막으로 그를 본 것은 우리 아버지의 장례식장

래 뒷줄에 있던 것을 그가 양해를 구하고 앞줄로 밀어둔 거였다. 한 중년 여인과 내 또래의 친구가 함께였고, 나는 무심히도 가족인가 생각했지만 알고 보니 모두 나처럼 만난, 모르는 사람들이었다. 극장 앞에 줄을 서다가, 학회에 갔다가 웬 오지랖 넓은 아저씨를 만나 그의 수첩에 이름이 오른 사람들.

장 끌로드 아저씨는 휴대폰이 없다. 그래서 집 전화로 연락하는데 그 시각이 그의 생활 패턴을 따라 대개 이른 아침이거나 늦은 밤이었다. 그는 매우 분주하고 산만한 사람으로, 말투마저 그 성격을 닮아, 나는 수화기 너머 그의 프랑스어가 얼마나 들리는지에 따라 그날의 청해력을 가늠하곤 했다. 전화로 그는 그즈음의 공연 리스트를 읊어주고 좌석이 보유된 날짜들을 공유한다. 나는 마음에 끌리는 몇 가지를 고른다. 공연 날이 다가오면 그가 또 한 번 연락해 일정을 확인한다. 이 모든 것을 수첩에 이름이 적힌 열댓 명을 상대로 수차례 반복한다. 그 선의와 수고의 깊이에 나는 고개를 젓고 만다.

공연 자체의 감상을 위해서라면,

어떠한 경우에도 나는 혼자 보는 편을 선호한다. 공연이란 그날 저녁 단 한 번 발생하는 사건이기에, 그 좋고 나쁨을 미리 가늠하기가 힘든 일이다. 관객은 무방비로 객석에 앉아 생의 몇 시간을 오롯이 내어준다. 그러므로 좋지 않은 공연을 함께 볼 경우 나는 내도록 옆자리에 마음이 쓰이는 것을 멈출 수 없다. 반대로 좋은 공연일 경우 보다 많은 것을 멋대로 느끼고 싶어, 객석의 어둠 속 완전한 고립을 바라게 된다. 하여 누군가에게 선뜻 내 쪽에서 함께 극장에 가자고 말하는 일은 거의 없다.

물론 관극 이외의 체험 전체를 셈에 넣는다면 상황은 달라진다. 사실상 공연이라는 사건은 그것의 앞뒤로 이어진 시공과 결코 무관할 수 없다. 일례로, 지금은 우리가 음악을 음원의 형태로 인식하지만, 축음기가 발명되기 전까지 음악은 공연의 형태로만 존재했다. 청자를 앞에 두고 연주자가 연주하는 형태로, 서로가 단 하나의 시공을 공유하는 방식으로만. 그때에는 음악이라는 개념 자체가 그 시공을 포함했다. 곡의 앞뒤를 감싸는, 장소에 스민 냄새, 서로의 거리, 빛의 색감, 고요한 소음. 그리고 모든 종류의 공연예술은 아직도 얼마간 그러하다. 공연 보러 갈까, 라는 말 속에는 풍경이 밀려든다.

에서였다. 식어가는 음식을 앞에 둔 채 눈을 내리 깔고 조용히 웃던 얼굴이 선명히도 기억이 난다. 몇 해 뒤 그가 갑자기 쓰러졌다는 소식을 들었다. 나는 그의 장례식에는 가지 못했다. 때마침 아비뇽에서, 오래도록 그를 생각하며 뜨거운 골목골목을 걸어 다녔을 뿐. 규하 오빠는 요리를 잘했고, 분장실에서 나를 울리고 말았던 어느 날 사과의 의미로 깍두기를 담가주기도 한 사람이었다. 신기하게도 하루 만에 적절히 발효된 달큰한 맛이 났다. 그해 여름 아비뇽에서, 깍두기를 만들 만한 중국식 무를 그가 어디서 혼자 구했을지를 나는 영원히 궁금해한다.

3 말하자면 "니하오"도 아니고, "북한에서 왔니 남한에서 왔니"도 아니었다.

그 풍경을 함께 나누는 사람이 그리운 때가 내게도 있다. 약속을 하고, 기다리고, 만나고, 함께 표를 찾아 나누고, 어쩌면 극장에 가기 전 맛있는 밥을 먹기도 하고, 서로의 근황을 이야기하고, 객석에 나란히 앉아 불이 꺼지는 순간 "봉 스펙따끌르"라고 말하는 것.[4] 먼 세계로 떠나기 전 현실의 끄트머리에서 인사하는 것. 돌아오면 제일 먼저 눈을 마주치는 것. 함께 극장을 나서는 것. 기분 좋은 날에는 술이나 차를 마시기도 하며, 작품이 건드린 내밀한 이야기를 슬며시 고백하는 것. 다음에 만나자, 손을 흔들고 뒤돌아 걷는 것.

그러나 장 끌로드 아저씨는 이런 것들을 위해 공연을 보자고 하는 것이 아니다. 수첩 속 친구들과 그는 오직 관극을 위해서만 만난다. 함께 음식을 먹는 일도, 사적인 이야기를 깊이 나누는 일도 없다. 그날그날 극장 로비에는 네댓 명의 느슨한 공동체가 형성된다. 우리는 서로에 대해 거의 모르는 채로 나란히 앉아 공연을 보고 쉬는 시간의 지리함을 간단한 대화로 함께 견딘다. 공연이 끝나면 아저씨는 다음 일정을 재차 확인해준 뒤 잽싼 걸음으로 쌩하니 전철을 타러 떠난다. 아, 그것이 내게 얼마나 홀가분한 기쁨을 주었는지.

그렇다면 아저씨는 왜 사람들과 같이 공연을 볼까. 실은 그도 옆 사람을 전혀 신경 쓰지 않고 작품에만 몰입할 수 있는 성격의 사람이 아니다. 공연이 취향에 맞는지, 자리가 불편하진 않은지 연신 살피느라 바쁘다. 물론 그는 대체로 같은 공연

을 수차례 관람하기에 매회 집중할 필요가 없을지도 모른다. 그러나 애초에 여러 회차의 티켓을 끊는 것 자체가 다른 이들과 작품을 공유하기 위함 아닌가. 그중 단 한 번이라도 자신만을 위한 관극이 존재할지는 의문이다.

내가 가장 놀랐던 것은 그가 스트레스를 받는다는 점이었다. 로비에서 기다리는 동안, 누군가 급한 일이 생겨 오지 못하는 건 아닐지, 너무 늦어 객석에 못 들어오는 건 아닐지 매번 전전긍긍히며 발을 동동 구르는 그가 나는 침으로 의아했다. 그 정도로 초조하고 고통스러운 일을 무엇 때문에 자처해 견디는가. 아저씨에게 표를 건네받는 이들은 대개 다정히 그의 헌신에 감사해하지만, 때로 누군가는 맡겨둔 것을 찾는 이처럼 무례하기도 했다. 그럴 때면 또 나는 눈을 동그랗게 뜨고 마음속에 물음표를 띄우는 것이다.

그러나 그에게 도대체 왜, 라고 묻는 일은 내가 지키고 싶던 예의 바깥의 일이었다. 우리는 아무것도 묻지 않음으로써 친구가 됐다. 그의 선의에 응답하기 위해 나는 다만 언제나 아주 일찍 극장에 도착하려 애썼다. 심신이 매우 지쳐 있을 때도 반드시 나갔다.[5] 하릴없는 말동무가 되어 그와 함께 로비에 서서, 때로는 늦는 이들에게 대신 전화해 어디쯤 오고 있나 확인하는 일도 내 몫이었다. 그가 슬픔으로 표를 버리지 않도록. 그날 아름다운 것이 발생하고 있는 세상에 빈자리 하나를 남기지 않도록. 왜냐하면 그는 오직 좋은 것을 나누기 위해 모든 것을 무릅쓰는 드물고

[5]　이 두 가지는 개인적으로 내게 아주 큰 노력을 요하는 일이었다. 직업적인 이유로 관극 자체가 가장 주요한 대개의 경우 나는 로비의 소란마저 겪고 싶지 않아 공연 시작 5분 전쯤 도착해 표를 찾자마자 객석에 앉아 어둠을 맞는 일을 선호한다. 또 한편 몸이 아프거나 마음이 추락한 날에는 미리 사둔 표를 버리는 일도

허다한데, 공연이라는 사건의 유일무이함을 누구보다 절실히 여기면서도 그 발생의 목도를 포기할 수 있던 많은 선택을 나 또한 기이하게 생각한다. 이는 사실 내가 속한 장르의 태생적 슬픔을 견디기 위해 다른 한편으로 일종의 무딤을 훈련한 결과이리라. 만나지 못하는 것을 만나지 못하는 것으로 두는 일에 너무 마음 아파하지 않는 법을 습득하는 것. 흘러가 사라지는 삶 속에서 어쩌면 모두에게 훈련되었을 그것.

귀한 사람이니까.

우리는 오로지 관극을 위해서 만날 뿐이었지만, 그렇다고 그 만남이 무대를 제외한 다른 풍경을 품지 못하는 것은 아니었다. 적어도 우리에겐 극장이라는 배경이 있었고, 그곳은 아무리 헤엄쳐도 끝에 다다를 수 없는, 한 광활한 세계가 되기에 충분했다. 모퉁이를 돌면 다른 장소가 펼쳐지고, 자리를 옮기면 시선이 바뀌고, 때로는 객석에서 유령이 출몰하고, 꼭대기 층 복도에는 스러져간 역사가 진열돼 있는. 프랑스어로는 장르의 이름과 같이 '오페라'라 불리는 그 오페라 극장들. 오래전 음악이라는 말이 그랬듯 허다한 시공을 품는 그 많은 오페라들. 오페라에서 만나자, 하는 신비로운 약속을 머리맡에 두고 잠들던 날들.

처음 오페라 코믹에서 보기로 한 날에 나를 발코니석까지 오게 한 것은 아마도 내가 오지 않을 수 있는 가능성을 그가 염두에 두었기 때문이리라. 그는 내게 티켓을 미리 주었고, 말하자면 선택권을 넘겼으며, 낯선 이의 갑작스런 호의에 응답하지 않을 수 있는 누군가를 전전긍긍 기다리지 않기로 했던 것이다. 그럼에도 그는 물론 기다렸고, 다행히도 나는 그곳에 갔으며, 그렇게 그의 수첩에 이름을 올리게 됐다. 그러자 두 번째로 만나는 날에는 다른 지령이 내려졌다. 오페라 코믹 로비에는 그곳에서 초연한 두 유명 작품의 주인공 조각상이

있는데, 그중 카르멘이 아닌 마농의 석상 앞에서 보자고.

무언가를 오래 좋아해온 사람이 지닌 자신만의 역사와 그 섬세한 애정의 방식. 그것만큼 내게 부러움과 경외를 불러일으키는 것은 없다. 이 부러움은 순전한 것인데, 왜냐하면 그에게 있고 내게 없는 것이 다름 아닌 세월이기 때문이다. 나는 끝내 따라잡을 수 없을 아저씨의 세월을 따라 극장별로 정해진 만남의 장소로 나가는 일이 즐거웠다. 오페라 바스티유나 파리 필하모니 같은 현대식 공연장에서는 프로그램 판매대 앞. 로비가 좁은 샹젤리제 극장은 출입문 앞. 오페라 코믹은 마농 앞. 오페라 가르니에는 헨델 앞. 헨델 앞에서 보자, 라고 말하는 일.

그는 극장이라는 공간에서 자신만의 자리를 찾는 일에 능숙했고, 그 능력은 무엇보다 티켓을 구매하는 과정에서 우선적으로 발휘됐다. 아저씨는 모든 극장의 세세한 구조를 머릿속에 꿰고 있으며, 가장 저렴한 자리가 어디 있는지, 그중 어떤 종류의 공연을 위해서는 발코니석이 좋고 또 어떤 종류의 공연을 위해서는 천국의 자리가 좋은지,[6] 각각의 자리에서 시야가 어느 정도로 방해되는지, 몇 유로 더 지불하면서도 객석 중앙 쪽으로 이동해야 하는 때는 언제인지 등을 전부 안다.

선호하는 자리를 찾아 이동하는 습관은 사람의 본성에 내재하는 것인지. 강의실에서, 카페에서, 버스에서, 우리는 대개 두어 번의 경험만으로 자연스레 자리를 골라 이후로도 망설임

6 르네상스식 극장이 건축된 이래 오랫동안 발코니석을 포함한 원형 객석은 대개 귀족의 차지였으며, 극장 전체는 하나의 커다란 사교장으로 기능했다. 거기서 배제된 이들이 유일하게 앉을 수 있던 자리가 바로 꼭대기 층 정중앙인데, 무대로부터 가장 먼 그곳에 역설적이게도 '천국'이라는 이름이 붙여졌다. 이 명칭은 오늘날에도 남아 있어, 때때로 나는 벽에 그려진 화살표를

따라 천국으로 가는 계단을 하염없이 오르기도 했다. 1945년 개봉된 영화 〈천국의 아이들〉의 제목 속 천국 역시 그곳을 지시한다.

없이 그쪽을 향해 간다. 아마도 그곳이 우리 몸에게 즐겁고 안온한 질서를 주었을 것이기에. 한편 극장에서 제자리를 찾는 일에는 또 하나의 의미가 더해지는데, 이는 극장이라는 말의 어원이 객석에 있고, 객석은 문자 그대로 '보는 곳'을 의미했던 까닭이다. 장 끌로드 아저씨는 말하자면 어디에서 봐야 할지를 아는 사람이었다. 관망할 자리를 알고 날아가 앉는 새처럼 단단하고 자유롭던 그의 발걸음.

사람들이 모이면 티켓을 나눠준 뒤 그는 선두에서 재빠르게 걷는다. 대개는 붐비는 계단을 피해 비상 통로를 이용해서. 숨을 몰아쉬며 겨우 따라잡으면 어느덧 문이 열리고 그의 어깨 너머로 펼쳐지던 까마득한 객석과 무대. 나는 그 높다란 시선에 대체로 만족했지만, 아저씨의 판단에 더 좋은 자리를 점할 가능성이 있던 날에는 이따금 모험을 감행하기도 했다. 관객 입장이 끝나는 순간까지 아래층 복도에 서 있다가 안내원의 허가를 따라 빈자리에 앉거나, 1막이 진행될 때 눈여겨본 공석을 쉬는 시간에 달려가 맡는 것이다.

때로는 서로 떨어져 앉을 때도 있었는데, 가령 무대 오른쪽 발코니 티켓 몇 장, 왼쪽 발코니 티켓 몇 장이 확보된 경우가 그러했다. 하루는 나 혼자 꼭대기 층에 있고, 아저씨 일행이 그 아래층 맞은편에 앉아 있었다. 그런데 쉬는 시간 다급히 달려온 그가 내게 2층으로 내려가라 하는 것이다. 알고 보니 미리 봐둔 빈자리를 먼저 가 맡아놓고 나를 데리러 온 것이었다. 여기가 공석이 맞느냐고, 그럼 여자아이 하나가 와 앉을 텐데 자리를 맡아줄 수 있냐고, 옆 사람에게 부탁하고 달려온 일을 생각하

면 마음이 아려왔다. 할 수 있는 한 더 좋은 시선을 내게 주려고, 시선을 주려고 한 일이기 때문이다.[7]

그가 준 시선으로 나는 무대뿐 아니라 다른 많은 것을 보았다. 특별히 하늘을 본 적도 많았는데, 쉬는 시간마다 그가 나를 데리고 극장의 은밀한 곳으로 가 파리의 지붕들을 내려다보게 해준 덕이었다. 운이 좋으면 해 지는 하늘을 만날 수도 있고, 멀리 에펠탑에 불빛이 반짝거리는 순간을 목도할 수도 있었다. 그렇게 풍경을 바라보는 동안 시간이 흘러갔다. 그리고 어느덧 내게도 세월이 생겨났다. 누군가 열어주었지만 누구도 침범할 수 없는, 나만의 시선, 나만의 이야기가.

나는 점차 "가시성 없음"이라는 말의 또 다른 의미를 발견해갔다. 그 작은 발코니석에서, 바라보고 싶은 것이 너무도 많아 내 좁은 시야가 갈피를 잃는 일이 숱했으므로. 어두운 난간에 기대 몸을 내밀고 받아먹던 장면들, 음악들. 노래가 멈추고 대화가 진행되는 동안 무대 위의 가수보다는 의자에 앉아 쉬던 늙은 지휘자에게 자꾸만 눈이 가던 순간들. 그가 일어나 쉬잇 하며 그러모으던 음악들. 모든 음악에 앞선 침묵들. 반짝이는 은빛 안경. 어둠을 수

[7] 파리 오페라 홈페이지에는 각 공연의 프레스 리허설 날짜가 명기된다. 이미 초대권을 받은 소수의 사람만이 들어갈 수 있는 날인데, 두 장씩 발행되는 초대권을 다 쓰지 않는 이들이 더러 남는 한 장을 나눠주기도 했으므로, 아저씨와 나는 극장 앞에서 '자리 하나 찾습니다'라고 쓴 종이를 들고 서성이는 일을 좋아했다. 지정석으로 진행되지 않는 날이라 운이 좋으면 아주 값비싼 좌석도 점할 수 있었고, 아저씨는 물론 그에 대해서도 빠삭한 지식을 갖고 있었다. 주로 내가 티켓을 먼저 얻었고, 아저씨는 미리 일러준 자리들 중 하나에 얼른 달려가 앉으라며 손을 흔들어주곤 했다. 잘 가라고. 잘 보라고. 그 헤어짐은 굉장히 애틋했는데, 왜냐하면 결국 허탕을 치고 집으로 돌아가는 아저씨를 나는 계속 상상할 수밖에 없었기 때문이다. 이 좋은 것을. 나 혼자. 그러다 이내 공연이 시작되고 값비싼 자리의 시야를 만끽하다 보면, 쉬는 시간 어김없이 나를 찾아와 인사하던 익숙한 음성. 그 반가운 얼굴.

놓던 손짓. 정갈하게 박을 셈하는. 그러나 조금씩 다르게, 간지럽게. 보이지 않는 소리들을 달래듯. 무대 위의 철없는 사랑을 어르듯.

그렇듯 내가 즐거이 훔쳐본 것은 주로 무대 밖의 가려진 단편들이었다. 견고하게 쌓아올린 허구의 세계보다는 그 세계의 가상성을 뜻하지 않게 폭로하는 작은 것들의 침입이 나는 좋았다. 그것들을 구경하느라 무대를 외면하는 동안, 무대 위의 세계는 내게 실로 '가시성 없는' 곳이 되곤 했다. 고백하자면 나는 저 가상의 장면들에 좀처럼 몰입할 수 없었으므로 현실의 단편들로 눈을 돌린 것이었다. 나는 오페라라는 장르와 오래 불화했다. 그러면서도 오페라에 가는 것은 언제나 좋았다. 이 모순에 대해 오래도록 생각하는 것이 나의 세월이었다.

오페라는 아름답고 화려하다. 장르뿐 아니라 극장 자체가 그러하다. 로비에 들어서면 펼쳐지는 웅장한 계단. 까만 정장을 입고 티켓을 확인하며 재빠른 단어 몇 개로 굽이굽이 갈 길을 일러주는 안내원. 때로는 열쇠로 열어줘야만 들어갈 수 있는 방. 붉은 융단과 볼록한 의자. 코트 걸이와 거울. 발코니로 몸을 내밀면 바라다보이는 천장화. 그 모든 사적이고 은밀한 위치에서 한때는 오페라글라스를 들고 무대가 아닌 서로를 염탐했던 옛 귀족들의 사교. 쾨쾨한 냄새 속에 남아 있는 시절의 기운 탓으로, 부르주아적인 취미의 공간에 들어서는 기분을 지울 수 없던.

그곳 무대에서 펼쳐지는 장면들은 또 얼마나 웅장하고 진지한지. 머리끝부터 발끝까지 조악한 나뭇잎으로 치장한 채 노래하는 사람이나 드라이아이스 연기를 여러 개의 팔로

휘젓고 지나가는 합판 보트를 보면서도 관객은 어떻게 웃지 않는지. 저 비장한 세계 속에 몰입하는 일이 그처럼 쉬운지. 국가를 지키는 영웅, 목숨을 바치는 사랑, 급작스런 선악의 화해, 모든 것이 맞아떨어지는 결말을 목도하는 일이 진정 아무렇지 않은지. 그것이 너무 멀지는 않은지. 우리의 지금, 여기로부터.[8]

바로크 오페라의 걸작 헨델의 〈리날도〉에서는 십자군 전쟁 당시 기독교 세계와 이슬람 세계 간의 대치 속에서 사랑을 꽃피우는 연인이 등장한다. 리날도는 십자군 사령관의 딸 알미레나를 사랑하고, 둘은 승리를 담보로 결혼을 약속받는다. 사랑의 이중창이 울리는 정원에 이슬람 마법사 아르미다가 나타나 알미레나를 납치한다. 리날도는 공주를 찾아 먼 모험을 떠난다. 그 모험에 시련이 따르고, 사랑의 화살이 어긋나고, 마법이 마법에 맞서는 일로 작품은 채워진다. 끝내 전쟁은 기독교 세력의 승리로 마무리되며, 이슬람 마법사가 기독교 신의 능력을 인정하고 급작스레 개종하는 황당한 결말이 이어진다.

극의 중반, 이슬람 궁정에서 아르미다의 연인인 아르간테 왕이 알미레나에게 반해 사랑을 고백하는 장면

[8] 물론 우리에게 보다 가까운 종류의 오페라도 존재한다. 예컨대 아저씨가 준 표로 처음 보았던 〈펠레아스와 멜리장드〉가 내게 그러했다. 원작은 상징주의 희곡의 대표작인데, 상징이라는 말은 본디 둘로 쪼개어져 제 짝을 찾아야 하는 도자기 조각을 의미한다. 상징주의에 따르면 세계는 해독해야 할 신비로 가득 차 있다. 한 조각을 보면 그 배후에 또 다른 조각의 그림자가 드리운다. 그리하여 영영 짝을 찾지 못할 거울을 들고 떠도는 것이 인간의 삶. 〈펠레아스와 멜리장드〉는 뒤얽히는 사랑과 죽음에 대한 보편적인 이야기를 다루지만, 인물들은 사랑을 하면서도 사랑이 무언지 모르고, 죽어가면서도 자신이 죽는 줄 모른다. 숲과 동굴, 깊은 호수. 그 꿈같은 풍경 속에 피어나는 고뇌와 번민은 사실적이지는 않을지라도 지극히 현실적인 것이다.

이 나오는데, 이때 알미레나가 부르는 곡이 저 유명한 '울게 하소서'다. 피차 구원을 줄 수 없다면 잔혹한 운명을 마음껏 탄식하게 내버려두라는, 오직 슬픔과 비탄을 통과해 고통의 속박을 스스로 끊고 말겠다는 노래. 그 웅장한 선율이 허공을 찌를 때 관객은 어김없이 환호하지만. 애당초 마법사에게 납치된 공주에게 좀처럼 몰입할 수 없는 나는 저 노래의 자명한 아름다움으로부터 몇 발짝 떨어져 앉아 있다.

따지고 보면 이미, 그가 노래를 한다는 사실 자체가 이상한 일이다. 한 친구가 내게 자신은 도저히 뮤지컬을 볼 수 없다고 고백한 적이 있다. 슬플 때 갑자기 노래하는 것을 견딜 수 없다고. 그래, 그것은 이상한 일이다. 그 노래들은 너무 고고하다. 그 순간 노래할 수 있다는 사실 자체가 그러하다. 가슴 떨리는 대화가 이어지다 문득 오케스트라 반주가 깔리고, 마음 깊은 곳에선 채 말이 되지 못한 슬픔을 우아한 가사와 화려한 음률로 표현할 수 있는 일은 비현실적이다. 이 같은 장르적 특성은 오페라를 언제나 지극히 연극적인 것으로 만들었다.

그 때문인지 유럽에서는 종종 능력을 인정받은 연극 연출가에게 오페라 무대가 맡겨진다. 그는 얼마든지 자유롭게 가상의 시공을 꾸밀 수 있다. 오로지 그림자와 빛의 효과만으로 나비 부인의 슬픔을 수놓을 수 있고, 겹겹의 영상을 통해 극장 전체를 오필리어가 빠져 죽은 물속으로 바꿀 수 있다. 카인과 아벨의 살인을 다루는 무대 위에 잔디가 깔리고 아이들이 자전거를 타며 공놀이를 할 수 있다. 이렇듯 오늘날 많은 연출은 그 탁월함으로 음악을 감싸며, 때론 넘어선다. 그러나 그 시도들이 언제나 환영받는 것은 아니었다.

2018년 9월, 로메오 카스텔루치가 모차르트의 〈마술피

리〉를 연출했다. 원작의 줄거리는 다음과 같다. 떠돌이 왕자 타미노가 밤의 여왕의 딸 파미나의 초상화를 보고 사랑에 빠진다. 밤의 여왕은 마왕 자라스트로에게 납치된 딸을 구해올 것을 부탁하며 그에게 마술피리를 건넨다. 아름다운 종을 연주하는 파파게노가 타미노와 동행한다. 그러다 파파게노가 먼저 파미나를 만나 소식을 전하게 되고, 공주는 얼굴도 모르는 왕자의 사랑을 믿고 그를 사랑하며 기다린다. 마침내 만난 둘은 자라스트로에 의해 다시 헤어지게 된다.

2막에서 밝혀지는바, 자라스트로는 도리어 지혜와 이성의 세계를 대표하는 현자였으며, 악한 여왕의 마수로부터 그 딸을 구해낸 것이었다. 본색을 드러낸 밤의 여왕은 몰래 파미나를 찾아와 저 유명한 아리아를 부르며 현자를 죽일 것을 명한다. 한편 타미노는 자라스트로적 세계의 질서에 편입하기 위해 불의 시험을 통과한다. 그런 그의 곁에서 파미나가 마술 피리로 힘을 불어넣는다. 마침내 연인은 빛의 세계로 입성하고, 홀로 떠돌던 파파게노도 사랑하는 파파게나를 만나 행복한 결말을 맞는다.

이 듬성한 줄거리에서 엉성한 부분은 한둘이 아니지만. 돌연하고도 확고한 사랑, 어둠을 통과해 빛으로 가는 여정, 지혜와 이성의 승리 같은 주제란 내가 몰입하기에는 너무도 찬란한 이야기. 팔짱을 끼고 보게 되는 먼 이야기였다. 그 세계 속의 선악은 지나치게 선명했고, 이는 완전한 해피엔딩을 위한 궁색한 전제였다. 그리고 그 구도 속에서 밤의 여왕은 악역으로 전락했다. 딸을 잃은 어미의 노래 속에 울려나는 고통은 외면됐다. 그러나 카스텔루치는 그 고통만큼 진짜인 것은 없다고 단언한다. 승리의 노래와 슬픔의 노래가 있다면 귀 기울이

게 되는 것은 늘 후자라고.

그가 연출한 〈마술피리〉 1막은 무대에 드리운 얇은 장막 너머 동굴 같기도 성 같기도 한 거룩하고 새하얀 세계 속에 아스라이 진행된다. 그리고 2막에 이르면 돌연 장소는 노란 벽지가 발린 창고 같은 실내로 바뀐다. 음악이 그치고, 현실이 난입한다. 카스텔루치에 따르면 빛이란 마냥 좋고 선한 것이 아니다. 때로 너무 강력한 빛은 고통을 준다. 그는 빛이 할퀸 상흔을 제 몸에 새기고 사는 현실의 사람들을 무대에 올린다. 브뤼셀에서 송출된 공연 실황을 파리의 침대에 누워 보던 나는 허리를 곧추세워 바로 앉았다.

한 무리의 여자들이 무대에 서 자신의 실명失明에 대해 이야기한다. 누군가는 태어났을 때부터, 누군가는 18살 때 비행기를 타고 가다가 문득 앞을 볼 수 없게 되었다. "나는 시간의 흐름을 인지하지 못합니다. 낮과 밤을 구분할 수 없어요. 나의 아들을 위해 불을 밝혀야 할 때가 언제인지 모릅니다. 나는 내 얼굴을 기억하지 못합니다. 사물들을 형상화해 현실 속으로 데려오는 것은 내 마음의 일입니다. 실명은 물리적인 문제가 아닙니다. 깊은 곳에서, 나는 봅니다."

"나는 낮과 밤을 구분할 수 있습니다. 나는 빛의 줄기를 감지할 수 있습니다. 사물의 실루엣에 대해서는 희미한 인상만을 갖고 있습니다. 빛과 어둠의 대조에 따라 그건 달라집니다. (극장을 둘러보며) 이곳에는 콘트라스트가 충분치 않네요." "나는 빛과 어둠의 차이만을 지각합니다. 사물의 형태나 색은 인지하지 못해요. 눈이 멀었다는 것은 아무것도 보지 못함을 의미합니다. 그러나 만일 당신이 어둠을 보고 있다면 당신은 이미 무언가를 보고 있는 것입니다. 밤을 보고 있는 것이

지요. 나의 우주는 그림자로 이루어진 세계입니다."

　　그리고 한 무리의 남자들이 무대 반대편에서 등장한다. 머리칼이 자라지 않고 손가락이 뭉개진 몸으로 그들이 증언하는 것은 또 다른 불의 시험. 자다가 눈을 떴는데 집이 온통 새하얀 연기로 가득 차 그곳이 현실임을 깨닫는 데 한참이 걸린 이야기. 쓰레기통을 밟고 올라가 기름이 끓는 냄비를 뒤집어쓴 어린 날, 아빠가 찬물을 끼얹고 옷을 벗겼을 때 피부가 함께 벗겨진 이야기. 병원에서 눈을 떠 자신의 얼굴을 마주한 이야기. 사람들의 시선을 감당한 이야기. 이제는 이 화상을 자신의 일부로 인정하노라는 이야기. 그러지 않으면 살 수 없었던 사람들의 이야기.

　　그리고 나는 직업이 관객인 사람. 보는 사람. 보고 나서 돌아와 무언가를 말하는 사람. 그래서 언젠가 어떤 연유로 더 이상 보지 못하게 될까 봐 늘 두려웠고. 혼자 있는 집에 불이 날 것에 대한 공포 역시 오래된 것이었다. 그리나 두려워한다는 것은 아직 그 일을 만나지 않았음의 반증이므로. 감히 두려워하고 있다는 것에 대한 죄책감을 저 몸들 앞에서 또한 느끼며. 너무 가까워서 불편한 이야기를 새겨들으며. 나의 얄팍한 공포 너머에서 그들은 실재한다는 것을 실감할 때. 이제 더 이상 오페라는 누구로부터도 멀지 않다.

　　2막의 끝, 사랑의 연을 찾아 헤매며 파파게노가 노래한다. 2막의 주요 아리아들은 현실의 이야기가 흘러 고백되는 저 세계의 묵직한 침묵을 간헐적으로 뚫고서만 울려난다. 노래의 중턱에서 연주가 중단되고, 파파게노가 가발을 벗는다. 노란 무대 조명이 꺼지자 파리한 형광등이 위태롭게 깜박이며 창고를 밝힌다. 나의 친구들은 어디로 갔지, 파파게노가

묻는다. 타미노, 파미나, 파파게나. 그러나 이제는 그들이 그립지 않네. 빛과 불을 이긴 당신만이 나의 벗, 세계의 진실. 사랑이란 언제나 만질 수 있는 몸을 갖고 있는 것. 그것은 당신. 당신의 몸이 나를 위로하네.

　앞서 여자들이 말한바, 그들은 빛으로부터 버려졌지만 밤의 손에 길러졌다. 빛은 언제나 방금 지나가버린 것으로서만 존재한다. 빛은 다시 떠나기 위해서만 우리를 향해 온다. 빛은 우리를 반드시 버린다. 그러나 그 버려짐을 서러워 말자. 우리는 방금 지나간 빛으로 인해 지금 빛나고 있다. 이 빛남이 시간의 흐름을 증명한다. 그리하여 그곳에 다시 안식의 밤이 깃든다. 이로써 카스텔루치는 원작의 구도를 뒤집는다. 어둠을 통과해 빛으로 가는 것이 승리가 아니다. 빛의 시험을 받는 자들에게 밤의 노래가 함께함이 아름다울 뿐.

　간과하지 말아야 할 것은 마술피리가 밤의 여왕이 건네준 선물이라는 사실이다. 음악은 빛과 이성 너머, 어둠으로부터 왔다. 오직 고통을 아는 그 노래들이 우리를 위무한다. 통상적인 믿음과 반대로, 밤이 낮을 이길 힘을 주는 것이다. 빛의 시험, 그 아득한 현실을 통과하기 위해 우리에게 음악이 필요하다. 우리의 아픈 낮들을 위해 오페라가 필요하다. 카스텔루치의 〈마술피리〉를 보며 나는 처음으로 오페라를 이해했다. 도무지 불화하면서도 다시 또다시 오페라를 찾던 나와 마침내 화해했다.

　"두려움의 골짜기에 당신이 있어도 내가 함께할게요. 장미로 덮인 길은 가시가 많겠지만 마술피리를 연주해요. 마술피리가 우리를 인도할 거예요. 음악의 힘으로 어둠을 건너가요." 타미노와 파미나가 사랑의 이중창을 부른다. 현실의 사

람들이 한 쌍씩 손을 잡고 무대로 걸어 나온다. 남자가 상의를 벗고 여자의 손을 제 몸으로 가져간다. 눈먼 여자가 불탄 남자의 몸을 더듬는다. 나는 그것만큼 온전한 사랑을 본 적이 없다. 공허하게만 들리던 아리아가 무릎을 꿇고 삶으로 다가온다. 그 사랑만큼 현실적이고, 또 여전히 비현실적인 것은 없다. 그러나 이번에는 그것을 믿고 싶어진다. 아름다운 피안으로 사랑의 손을 잡고 떠나고 싶어진다.

　　이 공연은 수많은 오페라 관객의 분노를 샀다. 그들이 볼 때 카스텔루치는 모차르트의 음악을 전혀 존중하지 않은 것이다.[9] 그러나 음악이라는 것은 무엇인가. 1막에서 파파게노가 종을 연주해 적을 물리친 뒤 이런 노랫말로 음악을 예찬한 적이 있다. "음악은 수고 없이 적을 물리치고 완벽한 조화 속에 살도록 하네. 우정만이 고통을 가라앉히며 이 땅에 공감이 없다면 행복은 없네." 나는 공감이라는 단어를 가만히 만져 본다. 내가 가질 수 없어 아득했던 것. 이 공연으로 인해 느끼게 된 것. 멀고 가까운 많은 것들에 인간이 건넬 수 있는 귀한 사랑. 음악 속에 잠긴 커다란 힘.

　　공감이라는 주제는 사실 오묘한 것이다. 인간이 허구에 대해 정서적 반응을 한다는 역설적인 사실은 미학에서 오랜 논쟁거리가 되어왔다. 바로 다음의 삼단논법이 모순을 이루는 까

페라의 큰 매력으로 여겨진다. 때로 자유롭게 치우친 불공정한 사랑이야말로 귀하고 벅찬 것이 아니겠는가. 서사는 피차 도처에, 언제나 있으므로.

닮이다. 첫째, 우리는 허구적 인물에 대해 어떤 정서를 갖는다. 둘째, 어떤 대상이 존재하지 않는다고 믿는다면, 우리는 그 대상에 대해 정서를 가질 수 없다. 예컨대 나는 동생이 없으므로, 동생을 떠올릴 때면 슬퍼진다고 말할 수 없다. 셋째, 우리는 허구적 인물이 존재하지 않는다는 믿음을 갖고 있다.

이 모순을 극복하기 위해서는 세 명제 중 하나가 틀렸음을 입증하면 된다. 그리하여 수많은 학자들이 저마다 복잡한 논증을 내밀었는데, 그중 가장 흥미로운 가설은 '믿는 체하기 게임'이라는 것이다. 이 가설은 첫 번째 명제를 부정하는 것으로, 우리가 허구적 인물에 대해 갖는 감정은 실제의 감정과 현상적으로는 동일하나 현실적으로는 행동을 일으키지 못하는 유사 감정이라고 이야기한다. 우리는 죽어가는 인물을 보며 눈물을 흘리면서도 그를 살리기 위해 무대로 난입하지 않는다. 어린 날 모래로 하는 소꿉놀이처럼, 허구인 것을 알고 있는 세계에 다만 상상적으로 동참할 뿐. 믿지 않지만 믿는 척을 하며 놀 뿐.

그러므로 이것은 진정 게임의 문제다. 오페라 관객으로서 나는 그 게임에 참여하기를 오래도록 부인해왔던 것이다. 반면 수많은 이들은 자발적으로 거기 참여하기 위해 그토록 긴 세월 극장을 찾아왔다. 이 생각을 하면 코끝이 찡해지는데, 왜냐하면 누군가 '믿는 체 하려는 것'은 결국 그가 '믿고 싶은 것'을 반영하기 때문이다. 우리는 무엇을 믿고 싶은가. 아마도 나로부터 먼 것. 멀어서 찬란한 것. 그것을 꿈꾸게 해주는 데 본디 예술의 임무가 놓여 있던 것은 아닌지. 애초에 그

래서 인간은 허구를 필요로 했던 것이 아닌지.

오페라 아리아 중 내가 가장 좋아하는 것은 도니제티의 〈사랑의 묘약〉에 나오는 '남 몰래 흘리는 눈물'이다. 한 시골 마을, 아름답고 도도한 아디나를 짝사랑하는 네모리노라는 청년이 있다. 하루는 아디나가 읽던 책에 사랑의 묘약에 관한 이야기가 나오고, 그걸 엿들은 네모리노가 떠돌이 약장수에게 약을 구한다. 약장수는 순진한 주인공을 속여 값싼 포도주를 비싸게 팔고, 그가 그것을 마시면 모두가 그를 사랑하게 될 거라 말한다. 네모리노는 그 약을 마신다.

그즈음 마을에 한 소식이 전해지는데, 네모리노의 먼 친척이 막대한 유산을 그에게 남기고 죽었다는 것이다. 두 주인공만 모르는 사이 삽시간에 소문이 퍼지고, 온 마을의 여인들이 네모리노를 둘러싼다. 그는 사랑의 묘약이 효험을 나타냄에 철없이 기뻐한다. 이때 무리에서 소외된 아디나는 여느 때처럼 네모리노가 자신만을 봐주지 않는 것을 슬퍼하며 홀로 눈물을 훔친다. 이를 보게 된 네모리노가 감격에 겨워 부르는 노래가 바로 '남 몰래 흘리는 눈물'이다.

이 맥락을 알기 전 어디선가 노래만 들었을 때는 그것이 분명 슬픔의 아리아일 거라 생각했었다. 곡조가 비장하고 가수는 애절했으므로, 눈물을 흘린 이가 노래의 주인일 거라 여긴 것이다. 그러나 극 중 네모리노는 한없는 기쁨으로 이 노래를 불렀다. "남 몰래 흘리는 눈물 한 방울이 눈에 맺혀 있으니. 이 이상 무엇을 더 알 필요 있을까. 사랑하고 있어, 그녀가 나를. 알 수 있지, 나는. 그녀의 두근거림이 들리고 내 한숨과 그녀의 한숨이 섞이는 것을. 죽어도 좋으리, 사랑으로 죽을 수 있다면."

때는 낭만주의 오페라의 낭만성에 대해 이야기하던 한 수업 시간이었다. 나는 캄캄한 강의실에서 커다란 화면으로 이 노래의 영상을 학생들과 함께 보았다. 그러다 문득 깨달았다. 네모리노의 사랑이 낭만적인 것은 그것이 현실로부터 멀어서임을. 오랜 짝사랑의 상대가 자신을 사랑함을 알게 된 순간 마냥 좋아하는 것이 아니라 그 사랑이 귀해 애절해지는 것. 함께 울 것만 같아지는 것. 그런 사랑이 세상에 있다면 얼마나 좋을까, 하는 아득한 마음으로 나는 그 노래의 정조를 사랑했던 것이다.

대학에서 공연에 관한 수업을 진행할 때면 연극과 무용, 오페라를 전부 다루지만 나는 오페라에 대한 강의를 할 때 가장 신난다. 오페라가 단연코 내게서 가장 멀기 때문이다. 특별히 '남 몰래 흘리는 눈물'을 트는 날이면 학생들과 함께 그 곡을 들을 것에 아침부터 가슴이 두근거린다. 해맑게 기쁘고, 많이 행복하다. 그때, 어쩌면 나는 장 끌로드 아저씨와 비슷한 마음이 되는 것 같다.[10]

10 객석에 앉아 함께 공연을 보다가 이제 막 시작될 저 곡, 아름다운 것이라 내게 귀띔해주던 이들이 아저씨 외에도 더러 있었다. 특별히 나이가 지긋하신, 아저씨의 오랜 벗들이 그랬다. 지그프리드의 죽음을 알리는 선율이 곧 너무도 처연하게 울릴 거라 일러준 사람. 지금 나올 아리아가 이 오페라에서 가장 유명한 거라 속삭여준 사람. 비올레타의 마지막 노래에 꼭 눈물이 난다고 말하던 사람. 그들이 내게 먼

2016년 3월부터 2017년 11월까지 아저씨와 나는 연락이 닿지 않았다. 이 시기를 내가 정확히 기억하는 것은 아저씨가 그것을 정확히 기억하기 때문이다. 아저씨는 그때 내가 어쩐지 한국으로 돌아간 줄로만 알았고, 그래서 나를 극장에 초대하지 않았다. 그러다 나의 논문 발표 소식을 접하게 되어, 어느 날 다시 전화를 걸어온 것이

다. 그 공백이 그의 마음에 죄책감을 주었던 것을 나는 뒤늦게 알게 되었다. 2016년 3월부터 2017년 11월까지 저 아름답다 말해주었기에 아름답게 들을 수 있던 수 많은 음악들.

많이 바빴느냐고, 혹 연락이 닿았다면 오페라를 많이 보았겠느냐고 어느 날 극장에서 한 번, 집으로 돌아가는 전철에서 또 한 번, 그가 키를 낮춰 눈을 맞추고 내게 물었기 때문이다.

그렇지 않았을 거라고, 나는 오직 나의 현실에 가라앉아 문장들을 껴안고 골몰했으므로, 논문과 연관되지 않은 그 어떤 공연도 볼 여유가 없었노라고 그에게 두 번 답했다. 두 번째로 질문을 들어 그 마음을 눈치 챘을 때는 가슴이 무너져 그의 손을 꽉 쥔 채로. 그 시절에 아저씨가 나를 잊었기 때문에 내가 아름다운 것들을 놓친 게 아니라고. 그때는 그저 그런 때였다고. 흘러간 것들이 하나도 슬프지 않다고.

그 후로 나는 어떤 시절도 아깝지 않을 만큼 더욱 많은 오페라를 그와 보았다. 나는 그가 말을 놓는 몇 안 되는 친구가 됐고, 그의 덕으로 중세 음악에 관한 학회에 가 옛 노래를 듣거나, 루브르 궁의 멋진 지하 공간을 발견하기도 했다. 인터넷 예매만이 가능해진 필하모니의 티켓을 대신 구매하고, 시골에 계신 어머니를 뵈러 그가 자리를 비운 한 달간 사람들에게 티켓을 나눠주는 일을 맡은 적도 있다. 이후 귀국을 앞둔 내게 그는 수많은 고서적을 선물했는데, 그 두껍고 무거운 책들은 배를 타고 도착해 지금도 나와 함께 있다. 여전히 얼마간, 무용하므로 아름다운 채.

마지막 날, 오페라의 주인공이 아닌 현실 속 사람에 불과한 우리는 조금도 애틋하지 않게 헤어졌다. 언제나처럼 논쟁에 가까운 수다를 떨다가. 극장 앞에서 휘리릭. 나는 곧 다시

만나자 했으나 아저씨는 손을 내저으며 돌아섰다. 인천으로 다녀오는 왕복 티켓을 파리에서 끊었으므로 1년 안에 올 거라는 내 말을 믿지 않았다. 살다 보면 그게 쉽지 않다고, 나를 영영 못 볼 것으로 그는 여겼다. 그리고 나는 정말로 가지 못했다. 그런 것이 삶인 것을 그는 이미 아는 사람이었을까. 그래서 그토록 오페라로 그도 도피했던 것인지.

아저씨가 내게 한없이 권한 먼 아름다움. 그것이 단순한 선의 이상의 것이었음을 이제는 안다. 차가운 새벽이나 뜨거운 한낮, 나를 위해 몇 시간씩 줄을 서준 사람. 그는 내게 아프지 않은 세계를 주었다. 고통을 다루더라도 화해가 이루어지는 세계. 때로 비참한 결말일지라도 죽음 직전엔 반드시 고결한 노래가 흐르는 세계. 연극에서와 달리 오필리어가 물에 빠지는 장면이 직접 다뤄지는. 우리가 몰랐던 말, 현실에 없었던 말, 영영 못 들을 말이 전해지는 세계. 나는 떠나지만 당신을 영원히 사랑했을 것이라는, 그녀의 노래를 들을 수 있는 곳. 나는 장 끌로드 아저씨에게 오페라를 빚졌다.

춤을 나눠드립니다

프랑스 극장들의 시즌은 가을에 시작된다. 긴 바캉스를 끝으로 동네의 상점들이 문을 열고, 반가운 얼굴들이 돌아오고, 개강을 맞은 학생들이 무리 지어 거리를 점령하고, 여름 끝 무렵의 눅진한 볕을 맞으며 사람들은 카페 테라스에 앉고, 청명한 바람이 섞여들고, 잎은 초록을 내려놓는 계절. 일상이 돌아온 그 자리에 여름 내 닫혀 있던 극장의 문도 열려, 미리 예매해둔 새 시즌의 티켓을 하나씩 꺼내들고 집을 나서는 날들. 시즌 첫 공연의 왁자한 로비. 객석의 불이 꺼질 때 익숙한 두근거림을 되찾던 가슴.

 초등학생 시절, 방학이 끝나고 학교에 가는 첫날이면 나는 매번 마음의 동요를 숨길 수 없었다. 방학 전 교실에서 마지막으로 앉았던 자리가 기억나지 않았기 때문이다. 어쩌면

그토록 감쪽같이 까맣게 잊을 수 있었는지. 자포자기의 심정으로 교실 문을 드르륵 열면. 미리 와 있던 몇 친구들이 듬성히 고개를 들고. 한 번도 잊은 적 없는 것처럼 몸은 저 홀로 자리를 찾아 앉았던. 안녕 잘 지냈어, 옛날처럼 인사하는 그 각도 그 시선이 주었던 안정. 그 안정으로부터 비로소 다시 시작할 힘이 솟던 기억.

요컨대 어떤 것이 되돌아오는 자리에는 언제나 몸이 있었다. 몸이 먼저 마중 나가 제 호흡을 되찾는 일. 그것이 필요한 까닭에 우리는 매번 다시 물에 뛰어들기 전 몸을 적시고 다시 춤을 추기 전 몸을 푸는 것일까. 그런데 혹 다시 춤을 보기 전에도 몸을 풀어야 한다면. 단지 본다는 행위만을 위해서도 몸속의 춤을 깨워야 한다는 듯. 왜냐하면 우리가 보는 것들은 우리의 몸 안에서 공명하므로. 오직 공명함으로써만 우리를 건드리므로.

'몸 풀기'를 뜻하는 프랑스어 échauffement은 직역하자면 '데우기'를 의미한다. 여기 '다시'를 뜻하는 re를 붙이면 '따뜻한 계절이 돌아옴'이라는 말도 된다. 영화 〈쥘 앤 짐〉에서 잔 모로가 불렀던 '인생의 소용돌이'라는 노래에도 동사 réchauffer가 나온다. 우리는 서로를 알게 됐고, 다시 알아봤고, 서로를 잃었고, 다시 떠나갔고, 서로를 되찾았고, 다시 데워졌네. 여기서 다시 데워짐은 다시 사랑함의 또 다른 표현. 한때는 각자의 소용돌이 속을 떠돌았으나, 이제는 다시 사랑하여, 서로를 끌어안은 채 영원히 회전하네.

그리고 어쩌면 다시 관객이 되기 위해서도 우리에게 몸 풀기가, 다시 사랑하는 일이 필요할는지 모른다. 무언가를 응시하기 전에 그것을 먼저 사랑하는 일. 사랑하는 만큼 보기 위

해서. 이때 사랑은 단연코 육체적이다. 말하자면 몸을 풀면서 우리는 제 몸 속에 기입될 또 다른 몸을 맞을 준비를 한다. 이 것이 사랑이다. 당신의 몸에게 가까이 가기. 당신이 감각하는 대로 세계를 만나보기. 나의 몸을 가지고 당신의 고통 속으로 거주하러 들어가기.

만일 당신이 춤을 춘다면 나는 가만히 앉은 몸으로도 그 춤을 따라 추고 있을 것이다. 그것이 사랑이다. 무대 위의 도약 하는 몸이 저토록 가볍기 위해 얼마나 무겁게 근육을 조이는 지, 저 한없는 회전이 얼마나 아찔하게 어지러움을 비껴가는 지, 바닥을 기는 무릎은 어떤 저릿함으로 납작해지는지. 오직 몸을 통해 상상할 수 있는 한에서 우리는 그만큼 더 춤을 볼 수 있고, 알 수 있고, 감각할 수 있다.

무대 바깥에서도 이는 마찬가지다. 우리는 몸으로써 서 로를 이해한다. 근본적으로 인간이 몸을 가진 존재이기에 타 인에게 공감할 수 있다는 사실은 1990년대 초 이탈리아 파르 마의 한 뇌과학 연구소에서 발견되었다. 누군가 원숭이 앞을 지나다 우연히 집어 올린 바나나에 원숭이의 뇌가 반응했는 데, 그 자극된 뉴런은 본디 원숭이가 직접 바나나를 들어 올릴 때 반응하는 부분이었다. 요컨대 어떤 행위를 수행할 때와 그 행위가 이루어지는 것을 바라볼 때 뇌는 동일한 자극을 받는다.

과학자들은 저 뉴런을 '거울 뉴런'이라 이름 붙였다. 타 인의 체험을 감각할 때 우리 뇌의 거울 뉴런은 마치 우리가 직 접 동일한 체험을 하듯 반응한다. 누군가의 몸 위를 천천히 기 어가는 거미를 볼 때 내 몸이 대신 소스라치는 것은 저 반응의 덕이다. 재미있는 것은 그토록 자연스런 반응을 컴퓨터는 할 수 없다는 사실이다. 컴퓨터는 체험을 대입하여 대신 그려볼

몸을 갖고 있지 않기 때문이다. 반면 몸을 가진 인간의 뇌는 타인의 체험을 자신의 운동 언어로 번역해 공감할 수 있는 방식으로 설계되었다. 인간은 공감하는 동물이다.

그리고 다행스럽게도 공감 능력은 훈련을 통해 강화될 수 있다. 과학자들은 공감을 잘 하는 사람일수록 더 강한 거울 체계를 지니는 것을, 나아가 그 체계가 후천적으로 보다 견고해질 수 있음을 발견했다. 여기서 다시 나는 몸 풀기의 다정한 힘을 생각한다. 나는 몸을 갖고 사는 동안 당신의 몸을 더 많이 내 안의 거울 위로 비춰보기 위해, 따라 움직여보기 위해, 이해하기 위해, 끊임없이 나를 훈련한다. 아름다운 당신의 생 앞에서, 공감하는 관객이 되기 위하여.

어쩌면 그런 맥락에서일까. 프랑스 국립무용원은 매년 동일한 방식으로 시즌을 여는데, 흥미롭게도 그 첫 프로그램은 공연이 아니다. 본격적으로 공연을 올리기 전, 그곳은 먼저 관객을 초청해 '춤을 나누어준다.' 보게 될 것은 이미 당신 안에 다 있습니다. 당신이 그 춤을 출 수 있습니다. 그 사랑을 함께 준비할까요. 어떤 모습이어도 괜찮습니다. 춤을 나눠드립니다.[1]

1 내가 국립무용원에 처음 간 것은 이스라엘 안무가 오하드 나하린의 공개 강연을 듣기 위해서였다. 그는 '가가'라는 이름의 고유한 움직임 언어를 만들어 그것으로 훈련하고 안무한다. 나는 그 무용단의 춤을 영원히 보고 있을 수 있다. 강연에서 그는 '가가'의 근본이 몸에 귀를 기울이는 것에 있다고 말했다. 그리고 에

때는 여전히 가을, 어느 주말. 파리 외곽의 운하 옆에 위치한 현대식 건물, 그 층층의 연습실에 운동복을 챙겨든 사람들이 모여든다. 저마다의 몸을 가지고. 말하자면 생을 가지고. 카바레, 브레이크, 라틴, 바로크, 소울, 힙합, 재즈, 탱고, 왈츠, 발레, 서커스. 해마다 제안되는 십여 개의 장르 중 자신이 추고

싶은 춤을 찾아서. 출 수 있는 춤이 아니라, 추고 싶은 춤. 아름답기 위해서가 아니라, 몸과 더불어 정답기 위해서.

한국에서 발레를 배우던 시절, 어느 날 바를 잡고 동작을 하는데 가만히 바라보던 선생님이 말씀하셨다. 한 명 한 명 춤에 성격이 다 보인다고. 신기한 일이라고. 판단 없는 문장이었지만 나는 경악스러웠다. 몸이 진실을 드러낸다는 것은 나 또한 믿고 있었다. 그렇기에 더욱 무서웠다. 몸은 내가 열심히 가장해온 선함이 아닌, 밑바닥의 저열을 비출 것이기 때문이다. 나는 숨고 싶었지만 내 몸 밖으로 숨을 데가 하나 없었다.

처음이자 마지막으로 말을 타본 날, 몽골의 초원에서 말의 주인이 내게 말했다. 겁먹지 말라고. 몸이 겁을 먹으면 말이 눈치 채고 나를 우습게 여겨 마구 뛴다고. 그래서 나는 겁을 먹었다. 그것이 몸의 문제인 이상 속절없었다. 겁을 먹어놓고 겁먹지 않은 척하는 것조차 몸은 숨길 수 없을 테니. 나는 말에게 모든 위선을 들킬 테니. 생일 선물로 소라게를 받았을 때나, 때로 식물을 키울 때도 마찬가지였다. 저들

시를 들어 제안했다. 뼈와 살 사이를 느껴볼 것. 뼈가 살을 빠져나온다고 생각해볼 것. 두 귀 사이의 공간을 감각할 것. 옷에 대적하는 피부를 생각할 것. 잠시 애써보는 것만으로 몸이 저릿해졌다. 내 몸에 내가 모르는 공간이 얼마나 많은지 알 수 있었다. 그 공간을 깨울 가능성은 무궁무진했다. 단지 넓어서가 아니라, 모든 구석의 팽창이 무한한 까닭에 몸은 우주가 된다. 춤을 추든 그저 살든, 이라고 그가 표현한 것이 나는 좋았다. 춤을 추든 그저 살든, 감각의 시야를 넓히는 일만큼 우리에게 섬세한 기쁨을, 또 힘을 주는 것은 없다. 이때 감각이란 선명함의 문제다. 형태의 선명, 감정의 선명, 관계의 선명. 그것을 해치지 않은 채 우리 몸이 얼마나 멀리 갈 수 있는가를 고민해야 한다고 그는 말했다. 특이한 것은 그 무용단이 거울을 보지 않고 작업한다는 점이었다. 그러나 거울 없이 어떻게 형태의 선명을 재단하나요, 한 관객이 물었다. 거울이 없으니까 할 수 있습니다, 나하린이 답했다. 형태가 완성되는 바로 그 순간을 오직 감각으로 알아보는 일은 거울이 없어야만 가능해진다.

사실상 우리의 사유와 우리의 실제는 멀리 떨어져 있다. 그 간격을 줄이는 일을 거울은 돕지 않는다. 거울은 세계 자체가 아닌 이미지에 불과하므로. 세계를 만지기 위해서는 보는 게 아니라 느껴야 한다. 그러면 혹 완벽하지 못할지라도, 완벽하지 않고도 훌륭한 무언가를 해낼 수 있다. 그렇지만 단지 자연스럽기 위해 거울을 없애는 것은 아님을 그는 덧붙였다. 자연스러움 역시 그에게는 일종의 상태로, 게으른 단어로 들린다고. 도리어 보다 깊게 우리 자신이 되는 일과 '가가'는 연관된다. 아름답게 보이기보다 주어진 행위를 다하는 데 몰두하기. 단지 그렇게 함으로써 언제나 아름다운 동물들처럼. 보는 일이 아닌 움직이는 일의 즐거움을 느끼기. 떠나보내고, 들여놓기. 말하자면 항복하기. 우주와 닿아 있기. 종국에는 당신에 대해서는 보다 덜, 다른 무언가에 대해서는 보다 많이, 감각하도록, 아파하도록.

은 다 알 텐데. 그러면 몸처럼 마음이 작아졌다.

그렇게 작아지던 나를 데리고 나는 프랑스에 갔던 것이다. 그리고 첫해 가을 국립무용원에서 바로크 무용을 배우다가 따끔한 지적을 들었다. 충분히 잘 하고 있는데 표정이 뭔가를 계속 경계하고 걱정한다고. 입술을 안으로 말아 물지 않아도 된다고. 눈을 굴려 살피지 말고 그저 앞을 응시해도 된다고. 그제서야 나는 바로크 무용의 기원을 생각했고, 사방이 어두웠기에 춤으로 태양을 흉내 냈던 어린 왕처럼, 두렵기에 춤을 췄던 역사 속의 작은 사람들처럼, 턱을 들어 멀리 시선을 보내보았다.

이후 프랑스에 사는 동안 나는 조금씩 달라져갔다. 말하자면 나는 조금씩 더 내가 되었다. 이는 물론 내게 주어진 특수한 상황의 덕이었다. 나는 이방인이었고 임시 체류자였으므로 실은 어디에도 속하지 않았다. 또 만년 학생으로서 학교라는 세계가 허락해준 안전한 유예 속에 자유로웠다. 그때는 삶이 참 소박했다. 몇 년 동안 써야 하는 것이 논문 한 권이었고, 다른 일이 일상에 간섭하지 않았다. 만나야 하는 사람, 지켜야 하는 도리, 거절해야 하는 부탁, 거절

할 수 없는 임무가 내게 없었다.

　　요컨대 나는 혼자였다. 생애 처음으로 나는 나 혼자만을 생각하며 살 수 있었던 것이다. 관계로부터 오는 짐들이 사라졌고, 보이는 모습을 신경 쓰지 않게 되었다. 그러다 보니 내게 가장 자연히 공명하는 아름다움들을 발견해 취하며 살게 되었다. 계절에 따라 식재료를 맛보았고, 한 꽃이 지고 다른 꽃이 피는 것을 보았으며, 많은 다리 중의 한 곳에 올라 흘러가는 강물을 오래 바라보았다. 그 느린 리듬 속에서 안전을 느꼈다. 세계는 한 발짝 떨어져 있었다. 그러자 도리어 세계의 아픔이 더 잘 보였다.

　　마지막 해 가을, 춤을 나눠주는 행사에 갔을 때, 나는 춤과 노래를 접목시키는 달릴라 카티르의 수업을 들었다. 참여한 사람들이 동그랗게 선 채 서로 호흡을, 목소리를, 멜로디와 리듬을 몸으로 구현해 주고받는 시간이었다. 수업 초반, 입술을 부딪쳐 입을 푸는 행위를 하며 우리는 몸을 풀었다. 이어 한 사람이 옆 사람에게 입 푸는 소리를 내며 몸을 움직여 에너지를 전달하고, 마주 함께 움직이며 그것을 받은 사람이 또 옆 사람에게 돌아서서 에너지를 전달하는 훈련을 했다.

　　그런데 나는 도무지 그 입 풀기 자체를 해내기가 어려웠다. 물리적으로 내 입술이 그것을 수행하지 못했다. 그럼에도 오른쪽 사람에게서 무언가를 전해 받았다. 그리고 그것은 내게로 와 보다 작은 무언가가 되었다. 나는 왼쪽 사람에게 그 작은 것을 주었다. 그가 그것을 받아들고 나를 떠났다. 그러자 카티르가 그에게 너무 빨리 등을 돌렸다고 지적했다. 그는 머쓱하게, 내가 제발 빨리 거두어달라 말하는 것 같았다고 답했다. 정확했다. 이번에는 그것이 부끄럽지 않았다. 나는 기

뺐다. 그게 내 몸이 전한 정확한 에너지였다.

말하자면 첫해 바로크 수업에서 작아진 나를 가다듬고 다시 고개를 들어 보였던 것도, 마지막 해 노래 수업에서 도리어 작은 나를 당당히 여긴 것도, 모두 보다 내가 되어가는 나만의 길 위로 수렴되는 일이었다. 춤을 나눠주는 행사에서는 실제로 여타의 수업 전 몸 풀기 수업이 진행되는데, 첫해에는 발레 스트레칭으로 몸을 풀었고, 마지막 해엔 펑크로 풀어야 했다. 펑크라니. 나는 숨이 가빴으므로 종종 무리에서 빠져나와 다른 이들을 구경했다. 그들의 신나는 몸짓을. 부러움 없이. 좋아하면서.

춤을 나눠받는 그곳에서는 모두가 당당하게 자기 몸의 생김대로 춤춘다. 그렇게 자신만이 전할 수 있는 에너지를 발한다. 춤추는 동안 그들은 자기 자신인 것에 조금도 겁먹지 않는다. 자기 자신인 채로 반드시 아름답다. 춤을 잘 추는 것은 중요하지 않다. 춤을 추고 있다는 사실이 중요하다. 춤추기 위해 우리 모두가 무용수일 필요는 없다. 어떤 몸을 가질 필요도 없다. 우리는 춤추는 관객이다. 나는 그것이 경이로웠다. 춤을 보는 관객이 저마다 춤추어본 경험을 가진 세계. 예술과 이토록 가까운 삶.

저 프로그램의 정확한 제목은 "나누어진 춤들danses partagées"이다. 그리고 나눈다는 말은 분배의 의미뿐 아니라 분할의 의미 또한 지닌다. 예컨대 당신과 사과를 나눠 먹기 위해서는 당신의 몫과 나의 몫을 나누어야 한다. 철학자 랑시에르는 이 세계의 많은 것, 특별히 감성적인 것이 그처럼 분할되어 있다고 이야기한다. 세계 속에서, 누군가에게는 말의 권리가 주어져 있고,

다른 누군가의 말은 의미 없는 웅얼거림으로 취급된다. 누군가의 아픔은 눈에 보이며, 다른 누군가의 고통은 보이지 않는다.

그러나 모든 인간은 세계 속에 자신의 몫을 갖고 태어난다. 그럼에도 몫을 빼앗긴 누군가가 그에게 미처 분할되지 않았던 감성을 되찾는 일은 새로운 감성의 판을 짤 때 가능해진다. 보이지 않던 죽음을 보이게 하고, 들리지 않던 신음을 들리게 하기 위해 우리는 매순간 새로운 '감성의 분할partage du sensible'을 행해야 한다. 그것이 바로 랑시에르가 말하는 정치이자 미학이며, 모든 지워진 고통을 증언하고자 하는 수많은 예술이 예로부터 행해온 아름다운 싸움이다.

이 같은 맥락에서 '분할된 춤'이라는 말을 생각해보면 가슴이 저릿해진다. 물론 단순히 공연을 보는 방식으로도 우리는 춤을 나눠받는다. 관객이란 무언가를 나눠받는 존재이기에. 나눠받은 아름다움은 그의 몸과 가슴에 새겨져 영영 그만의 것이 된다. 그러나 우리가 간과하는바, 그 아름다움은 본디 그의 안에 있었다. 본래적으로 몫이 있는데도 그 몫이 없다고 상정된 이들에게 다시 몫을 주는 일을 분할이라 한다면. 춤을 나누어주는 것은 춤을 되돌려주는 일. 춤출 수 없던 몸이 춤추는 몸이 되도록. 당신의 몸이 보이고 들리게.

프랑스에서 나는 분명 자유를 느꼈고, 나 자신과 제법 화해했고, 작은 행복들을 지킬 힘을 얻었다. 나는 춤을 추었다. 그러나 한편으로 그것은 운이 좋았기 때문이고, 다른 한편으로는 얼마간 무심했기 때문이었다. 나처럼 무심할 수 없었던 많은 이방인들이 그곳에서 자유 대신 끔찍함을 얻었던 것을 오래도록 나는 알지 못했다. 웹상으로 인사만 나누다 어느 극장에

서 처음 만난 날, 수줍고도 절박하게 질문을 쏟아낸 한 친구를 만나기 전까지는. 차별받은 경험이 없나요. 거리에서 니하오를 듣지 않나요. 그때 기분이 나쁘지 않나요. 그때 어떻게 하나요.

그것은 환멸의 동지를 찾기 위한 질문이었으나, 그 순간 그의 손을 맞잡기에는 내가 너무 긴 시간 니하오를 대수롭지 않게 흘리며 지내왔었다. 그러나 다행스럽게도, 나는 잘 지내고 있으며 그다지 무엇도 불편하지 않다 말하는 내 마음이 그날 부끄러움으로 물들었다. 그리고 다행스럽게도, 나는 생각했다. 니하오가 대수롭지 않은 나와 그것을 못 견디는 다른 누군가가 있다면 언제고 그 사람이 옳다는 것을. 언젠가는 반드시 그가 옳다는 것을 나도 알게 되리라는 것을.

그렇게 미리 인정하고 나면 그 언젠가는 축복처럼 더 빨리 도래하곤 했다. 숨죽인 대상화의 폭력이 눈에 보이는 날. 기이한 기울기가 기이해지는 날. 그러면 세상은 조금 더 끔찍해지지만 나는 세계의 진실에 그만큼 다가갈 수 있다. 보지 못하고 듣지 못했던 그 모든 것은 나의 무지 바깥에서 늘 존재해 왔으므로. 살아갈수록 고통에 대한 감수성이 더욱 깊어지는 것만큼 다행인 일이 또 있을까. 나는 아픈 쪽이 훨씬 좋았다. 나는 모르는 사람이 아니라 아는 사람이 되고 싶었다.

내가 프랑스에 가 처음 경험한 일은 전철에서 휴대폰을 빼앗긴 것이었다. 한 여자의 가방을 훔쳐 달려오던 남자가 여자의 비명을 뒤로 하고 도망치던 와중에 내 손에서 그것을 낚아챈 것이다. 겪을 수 있는 위험 중 가장 작은 종류의 것이었다. 그럼에도 부지불식간에 무자비한 힘에 제압당하던 감각은 오래도록 몸에 새겨져 있었다. 1년쯤 지날 때까지 누군가

급히 달리는 발소리만 들려도 공포가 되살아났고, 그 공포로써 내가 파리에 살고 있음을 실감했다. 니하오도 얼마간 그런 것이었다. 길을 걷다 니하오를 듣는 몸. 순간 삭제되는 존재. 그 불쾌감이 입증하는 우리가 발 딛은 세계.

그 겨울 소매치기를 당하고 봄에 한 일은 기타를 산 일이었다. 몽마르트에 즐비한 악기 상점으로 한 벗이 동행하여 기타를 골라준 것이다. 기타를 산 뒤 그의 제안으로 노천 카페에 앉아 볕을 쬐던 동안 내가 새 기타를 잃을까 봐 내도록 가방에 팔을 끼우고 있었던 것을 그는 몰랐을 것이다. 그날 그는 노트에다 기본적인 코드 몇 개를 그려주었고 그 후 나는 어렵지 않은 곡들을 골라 조금씩 연주해보기 시작했다. 전혀 치지 않는 세월도 길었지만 그래도 기타가 있다는 것은 언제나 좋았다. 이따금 홀로 깬 새벽에도 안심할 수 있었다.

돌이켜보면 내가 노래하는 것을 좋아하는 사람들이 곁에 있었을 때에 나는 노래를 더 많이 불렀다. 노래는 스스로 부르는 것이지만 혼자서만 부를 수 있는 것은 아니기 때문이다. 노래는 몇 사람만 마음을 찌푸려도 금세 주눅 들어 부를 수 없게 된다. 노래하는 내 목소리를 아름답지 않다고 여기게 된다. 노래는 하지 않기로 선택하는 편이 훨씬 쉽다. 우리는 자신을 초라하게 여기기가 훨씬 더 쉽다.

"내가 노래할 줄 알면 나를 구원할 텐데"

후안 마요르가의 희곡 〈비평가〉는 나이든 비평가 볼로디아와 젊은 극작가 스카르파의 대화로 이루어진다. 때는 10년 만에 신작을 발표한 스카르파의 초연 당일. 연극을 보고 집에 돌

아온 볼로디아는 여느 때처럼 자정이면 걸려올 신문사의 전화에 몇 줄 문장을 전하기 위해 준비 중이다. 그때 갑자기 스카르파가 문을 두드린다. 사적인 공간에서 그 같은 만남을 갖는 일은 볼로디아를 당혹시키고, 스카르파는 한 발 더 나아가 그가 비평 쓰는 모습을 지켜보게 해달라고 부탁한다.

　일찍이 스카르파가 첫 작품으로 성공을 거두었을 때, 모두가 그를 칭송했지만 단 한 사람 볼로디아만이 날카로운 비평을 썼고, 그로써 그는 스카르파의 보이지 않는 스승이 되었다. 스카르파는 그가 남기는 모든 문장으로부터 배웠고, 10년의 공백기 동안에도 오직 그를 만족시킬 작품을 쓰기 위해 노력했다. 볼로디아는 그날 밤 그 작품에 대해 짧게 쓴다. 비평을 읽은 스카르파는 분개한다. 특별히 2막에 나오는 여성 인물의 거짓됨을 지적하는 부분에 있어, 그는 볼로디아가 작품의 진실을 보지 못했다고 비난한다. 볼로디아는 항변한다. 저 비난은 비평가의 자질 자체에 대한 근원적인 공격이기 때문이다.

　그러나 스카르파는 폭로한다. 볼로디아가 거짓됨을 지적한 그 인물은 실제 현실의 인물이며, 자신은 그녀의 모든 말을 받아 적어 대사로 만들었을 뿐이라고. 그 여인, 노래로 스스로를 구하고자 했던 맨발의 여인은 볼로디아의 연인이었다. 글이 도무지 써지지 않아 볼로디아의 주위만 맴돌던 스카르파가 어느 밤 우연히 창문 너머로 목격한 여인. 볼로디아에게 입 맞추려다 거절당하는. 그가 잠든 동안에만 집을 돌아다니며 춤추는. 맨발로 숲속에 들어가는. 도시의 지붕 위에서 다른 여자들을 만나 밤새도록 함께 걷는.

　그 여인은 마침 사라진 차였고, 볼로디아는 그녀를 찾아

헤매고 있었다. 그녀가 스카르파의 연극 속으로 들어간 줄 미처 모르고. 망연해진 그에게 스카르파는 자신의 집에 그녀가 있음을 암시한다. 진짜인 몸으로. 마침내 노래를 불러 스스로를 구원하고 관객에게 환호 받았던 연극의 끝에서처럼 평화롭게. 주소를 받아든 볼로디아는 황망히 집을 나선다. 자정의 전화벨이 울리고, 스카르파가 수화기를 들어 비평을 읊는다. 제 작품에 대해 스스로 쓴. 칭찬과 비난, 독려가 뒤섞인. 그리고 마침내 빈집에서 새 희곡을 써 내려가기 시작한다.

이 극을 생각할 때면 나는 그래도 언제나 볼로디아에게 이입한다. 작품의 진실을 보는 것에 생을 걸었던 비평가. 그가 가진 비평적 태도는 내가 평소 지키고자 하는 그것과 유사하다. 모든 의도와 편견을 지운 채로 객석에 앉기. 공연을 보는 동안 생각으로 미리 앞서 많은 것을 정리하려 들지 않기. 그 재단된 사유를 빠져나갈 수밖에 없는, 살아 있는 모든 모순 앞에 감각을 열어젖히기. 그러다 한 장면, 한 문장, 한 몸짓에 기어코 걸려 넘어지기. 그렇게 건드려지기. 건드려진 가슴을 꼭 안고 나와 그 지점으로부터 글을 써 내려가기. 그것이 진실과 교류하는 나의 비법.

볼로디아의 절망은 그 많은 노력에도 불구하고 자신이 진실을 보지 못했다는 사실에 기인한다. 그리고 나는 무엇보다 그 절망에 이입한다. 세상에 그런 것은 없다고 말하는 사람, 그것은 잘못 쓰였다고 말하는 사람, 그건 진실이 아니라고 말하는 사람. 우리는 그런 사람만은 되고 싶지 않은 사람. 당신의 노래가 세상에 있다면 그것을 듣는 사람이고 싶은 사람. "도시의 지붕 위에 여자들이 있다. 동이 틀 때까지. 어떤 이는 떨어진다. 오직 노래하는 이만 자신을 구한다."

슬픈 이야기를 해도 돼요

나는 슬픈 이야기를 아주 잘 들어요

슬픈 이야기를 들으면서

슬픈 사람의 마음속으로 들어가

아주 오래 살다 나올 수 있어요

슬픈 사람의 그림자를

몰래 쓰다듬어주다가

잠드는 것을 보고

돌아올게요

슬픈 이야기를 해도 돼요

이 세상이 슬프다는 걸 우린 알아요

슬픈 세상 속에서

슬픈 사람의 마음속으로 들어가

바닥에 글씨를 쓸 수 있어요

슬픈 사람의 눈물 자국을

몰래 닦아주다가

눈 뜨는 것을 보고

돌아올게요

언젠가 한 오페라 극장에서, 홀로 앉아 있는 내게 옆자리의 할머니가 음악을 하느냐고 물어오셨다. 그렇지 않다 하니 당신은 음악을 하신단다. 무엇을 하시냐 하니 어릴 때 피아노를 조금 배우셨다고. 정확히 기억나진 않지만 그런 작은 이야기를 했던 것 같다. 그것으로 음악을 한다 할 수 있다면 나도 음악

을 한다 답했을 것을. 묘한 기분이 들었지만 조금은 아름다웠다. "당신은 음악을 하나요. 나는 음악을 합니다." 객석에 앉아 그리 말하는 관객의 얼굴이.

그 후 살면서 종종 마주친 프랑스 사람들 특유의 자아도취는 대체로 내게 피로감을 주었지만. 저 대화만은 오래도록 좋은 그림으로 남아 있다. 왜냐하면 그것이 모든 인간에게 주어진 음악의 빛을 암시하기 때문이다. 할머니의 피아노 연주가 제아무리 서툴지라도 그 또한 음악임을 부인할 자는 없다. 음악가가 되지 않고도 우리는 음악을 한다. 무용수가 되지 않고도 춤을 추듯이. 살아가는 동안 때로 당신이 노래했다는 사실은 세상 어디에서도 지워지지 않을 것이다.

그리고 나는 정말로 음악을 하는 사람이 되었다. 몇 년 뒤, 일전에 기타를 골라주었던 벗과 '기타와 바보'라는 이름의 포크 듀오를 결성한 것이다. 기타를 사서 돌아온 날 벗이 내게 물었다. 기타의 이름을 무엇으로 할 거냐고. 기타에게 이름 붙일 생각을 전혀 못한 나는 잠시 망설이다 답했다. 기타. 내 기타의 이름은 기타로 할래요. 몽골의 초원, 흰 가죽으로 덮인 전통 가옥의 이름이 게르이고, 몽골어로 게르는 집인 것처럼. 그냥 집. 기타. 얼마 후 벗도 새 기타를 장만했고, 그 기타의 이름은 바보가 되었다. 그렇게 우리는 기타와 바보가 되었다.

처음으로 사람늘 앞에 노래한 것은 2017년 6월, 음악 축제의 날이었다. 저녁 6시에도 38도를 웃도는, 무더운 여름이었다. 우리는 루브르 궁전의 건물 통로, 아치형 문 사이 서늘한 돌벽이 울림을 만들어주던 한 장소에 자리 잡았다. 문 너머 중정에는 피라미드가 있고, 그 너머 하늘이 물들고 있었다. 벗이 능숙하게 기타 가방을 열어 발 앞에 두었다. 나는 그것을

168

그저 장식으로 여겼다. 노래를 부르기 시작했다. 지나가던 사람들이 때로 멈춰 서 노래 속에 함께 머물렀다. 누군가 떠나며 가방에 동전을 내려놓았다.

그때, 떨어지던 동전과 눈이 맞은 나는 노래를 부르면서 실실 웃었다. 돈을 번 게 좋아서가 아니라, 그 상황이 정말로 웃겨서. 루브르 궁륭 아래서 노래로 돈을 버는 날이 내 생에 있다니. 웃기고도 이상한 일이었다. 기타와 바보에서 내가 담당하는 것은 노랫말을 쓰는 일이다. 그리고 그 일은 내게 그다지 큰 일탈은 아니다. 일종의 또 다른 글쓰기일 뿐. 당시 나를 한없이 가라앉히던 논문 쓰기에 비한다면 마냥 무해하고 즐거운. 요컨대 나는 스스로를 음악가로 여긴 적이 없다.

역설적으로 그래서 나는 언제 어디서나 우리의 음악을 정말 좋아한다고, 우리의 음악이 아름답다고 확신에 차 말할 수 있다. 음악의 몫은 전적으로 작곡을 맡은 벗에게 있기 때문이다. 문득 떠오르는 말들을 스르르 엮어 문자로 전송하면 그것은 금세 노래가 되어 밤의 베개맡에 도착했다. 나와 나의 문장들은 벗이 지어준 집이 꼭 마음에 들었다. 몇 달 만에 우리는 수십여 곡의 노래를 쏟아냈다. 때마침 그런 시절이었다. 저마다의 이유로 도피가 필요했던. 그 열렬한 도피가 달콤했던.

그러나 이 음악이 정말로 지속될 것을 직감한 것은 '슬픈 이야기를 해도 돼요'를 쓴 날이었다. 독일에 있는 한 지인이 아버지의 임종을 지키지 못하고 장례를 치르러 한국에 갔다는 소식을 들은 때였다. 그들 가족이 파리에 왔을 때 나는 자발적으로 택한 우리의 고립이 언제고 가져올 갑작스런 이별의 가능성에 대해 그와 이야기를 나눈 적이 있다. 그때를 회상하며 몇 마디 위로의 말을 적어 보냈다. 그의 고통이 내게

너무도 가까웠으므로, 나는 도리어 그를 위해 담담했다. 나는 강한 사람이 된 것 같았다. 그래서 저 가사를 썼다.

벗은 곧바로 노래를 지어 보냈다. 곧바로 우리는 그 노래가 기타와 바보의 고향이 될 것을 알아보았다. 그때부터 지금까지, 언제든 두 대의 기타로 그 전주를 연주하기 시작하면 음악은 가만히 우리를 감싼다. 시공이 둥글게 내려앉는다. 그 쓸쓸한 아늑함이 참으로 집 같다. 가수는 노랫말을 따라 산다는 오랜 풍문을 핑계로 이따금 짓궂게 부디 슬픈 이야기를 하지 말라 흥얼기리기도 히지만. 진실은 농담보다 노래에 가까운 것. 슬픈 이야기를 해도 된다. 나는 슬픈 이야기를 아주 잘 듣는다.

기타와 바보의 노래에는 죽음, 구멍, 슬픔, 여자, 세월, 망각, 비, 설경, 사막, 유성, 낙화 등이 그림자를 드리운다. 그래서인지 노래를 들은 많은 이들은 내가 슬픈 사람이라고 생각했다. 그러나 나는 슬픈 사람이기보다 슬픔을 알아보는 사람. 아주 어렸을 때부터. 슬픔이 너무 많이 보이는 사람. 당신이 죽을까 봐 겁났던 사람. 목도한 슬픔에 대해 증언하는 모든 예술과 때때로 나는 동지 같다. 그들은 사물이고 나는 사람일지라도. 그들은 시간이고 나는 사람일지라도.

나는 슬픈 사람의 마음속으로 들어가 바닥에 글씨를 쓴다. 간음하다 현장에서 잡힌 여인을 율법대로 돌로 쳐 죽일지 사람들이 물었을 때 그리스도가 답을 유예하고 조용히 앉아 바닥에 글씨를 썼듯. 성경은 그가 어떤 말을 썼는지 전하지 않는다. 다만 글씨를 썼다고 전한다. 잠시 후 그는 답했다. 너희 중에 죄 없는 자가 이 여인을 돌로 치라. 사람들은 돌을 던지지 못하고 물러났다. 글씨를 쓰는 동안, 그리스도는 저들이

판 모든 함정과 판단 너머에 다녀왔다. 세상 너머에 다녀왔다. 그 유예의 감각이 나는 좋다.

얼마 전 집에 놀러온 첫째 조카가 식탁에 앉아 다기를 구경하고 있을 때였다. 유달리 깔끔한 것을 좋아하는 그의 눈에는 흰 찻잔 내벽에 물든 다갈색 찻물 자국이 지저분해 보였을 것이다. 그런데도 아이는 싫은 표정을 숨기고 살며시 물었다. 이건 왜 이런 건가요. 찻물이 드는 건 내게 자연스럽고 아름다운 일이라 답하다 코끝이 찡해졌다. 아이는 나를 사랑했기 때문에 나를 이해하려고 그 질문을 했다. 바닥에 글씨를 쓰듯이. 춤을 나눠주듯이. 어쩌면 그건 사람이 할 수 있는 가장 큰 사랑. 사람을 울리고, 끝내 살리는.

생각하고 있어요
안아보고 싶어요
죽지 않았으면 좋겠어요

많이 소중해요
깊이 고마워요
아프지 않았으면 좋겠어요

눈을 감으시기 전
당신은 잘 것이라 하시고
아빠가 말했어요
잘 자라고

세상에 남아

사는 동안에

우리도 잘 자라고

생각하고 있어요

안아보고 싶어요

죽지 않았으면 좋겠어요

많이 소중해요

깊이 고마워요

죽지 않았으면 좋겠어요

어린 날, 내가 세상에서 가장 사랑한 사람은 우리 외할아버지였다. 계단 많은 집이라 불리던 그 낡은 집에 나는 죽어서 꼭 가고만 싶다. 나는 그를 온 세상이 알도록 쩌렁쩌렁 사랑했다. 그리고 홀로 조용히 두려워했다. 도래할 죽음을. 언제 문턱까지 와 있을지 모를 안녕 없는 이별을. 아주 어렸을 때부터, 매일매일. 사랑하는 사람들은 종종 서로에게 미안하다고 말한다. 마지막으로 외할아버지를 본 날에도 그의 인사는 미안해, 였다. 나는 늘 그랬듯 돌아서 울었다. 외할아버지는 내가 대학교 4학년이던 해 겨울, 심장마비로 돌아가셨다.

　　기타와 바보의 첫 노래들이 한창 쏟아지던 그 봄, 깊은 밤에, 나는 문득 노래가 편지인 것을 깨달았다. 나는 세상에 편지를 남기고 있었던 것이다. 언제일지 모를 우리의 죽음 앞에, 끝내 살아남을 말들을. 나는 펑펑 울며 이전까지 써둔 가사를 넘겨보았다. 그리고 확인했다. 노래가 편지라면 가장 전하고 싶던 말, 그 말을 아직 쓰지 못한 것을. 그래서 저 가사를

썼다. 노래의 힘을 빌리지 않고는 입 밖으로 뱉기 무색한 이야기. 그래도 언제나 하고 싶던 말. 제발, 죽지 말라는 말.

가만히 있으라 해놓고 구하러 가지 않았어요
기다리시는 걸 알아 물 밖에서 울었어요
세월이 흐른다는 말을 우리 쉽게 하지 못해요
그래도 세월이 흘러갔어요
맑은 날 엷은 구름이 연기처럼 흩날려가요
하늘 아래 있는 것들 바닷속에도 다 있던가요
쓱 한번 문지르면 입이 없어지면 좋겠어요
그 없는 입으로 한 줌 뼈에 입맞추고 싶어요

스스로가 초라할 때 노래를 멈출 수 있는 것은 나만 생각하던 시절에나 가능한 일이었다. 그러나 노래는 나의 비천과 무관하게 흘러, 흘러가는 것을 이제는 안다. 이따금 공연을 할 때면 나는 다른 무엇보다 관객에게 경외감을 느낀다. 그들이 존재하기에, 듣고 있기에, 노래가 그 순간 존재한다. 우리를 둘러싼 풍경 속에서. 나무와 구름, 바람 속에서. 흔들리는 잎새와 눈물 속에서. 노래가, 완전하게.

　나는 당신에게 노래를 나누어준다. 당신은 또 다른 곳으로 가 노래의 일부를 나눠줄 것이다. 목도한 슬픔을 당신의 몸에 기입하며. 당신의 호흡대로 춤추며. 다시 사랑하며. 그렇게 우리는 비로소 우리 자신이 되었다가, 마침내 우리가 아닌 것들로 흩어진다. 죽음 이후에는 정말로 영혼만 남게 될까. 그때도 서로를 사랑할 수 있을까. 서로를 비춰볼 몸이 없어도. 모든 계절을 춤으로 시작할 수 있을까. 춤을 추듯 객석에

앉을 수 있을까. 당신을, 볼 수 있을까.

꽃그늘 아래 계절이 바뀌는 것이
서럽지 않은 적이 있었던가요

함께 노래했던 봄
푸르게 절망한 여름
고요했던 가을과
잔란한 고립의 겨울

그리고 다시 이 꽃이 피었습니다
라고 편지할 때
마음속에 차오르는 슬픔은 우리만 아는 것
기어 통과한 세월의 이름은
우리만 아는 것입니다

모국어는 차라리 침묵

오래된 전화번호부보다도 두꺼운 내 논문은 총 열 권 인쇄되었다. 심사를 두 달 남짓 앞둔, 늦은 가을이었다. 그중 두 권은 대학 도서관에 비치되었고, 여섯은 심사위원들에게 보내졌으며, 한 권은 그때부터 지금까지 나와 함께다. 인쇄소 아저씨의 배려로 추가된 마지막 한 권은 오랫동안 행방이 묘연했다가, 심사가 끝나고도 한참 지난 어느 날 파리의 아파트로 배송되었다. 봄이었던 것 같다. 그 한 권. 시절이 저문 뒤 덤으로 남겨진 무상한 얼굴 같은 것. 나는 그 부끄럽고 소중한 두꺼운 책을 내 사랑하는 연출가에게 주고 싶었다. 로메오 카스텔루치에게.

하여 프랑스에 온 첫해처럼 그가 만든 작은 축제가 여전히 열리거든 또 한 번 열세 시간 기차를 타고 체제나로 가

고 싶었다. 이탈리아 볼로냐 근교의 작은 마을. 자주 옅은 지진이 일어나는 곳. 아직까지 큰 위험은 닥친 적 없다 해도, 그런 문제에 관해서라면 누구도 안심할 수 없는 일이기에. 여진이 가라앉을 때까지 사랑하는 사람들끼리 오래 통화하는 관습이 자리한 마을. 그해 가을 나는 몇 개의 공연을 보고, 어디서나 걸터앉아 진한 커피를 마시고, 냇가를 걸으며 노래를 흥얼거리다, 이탈리아 최고最古의 도서관을 찾아 수도승들이 필사하던 홀의 문에 새겨진 코끼리를 한참 바라보았다.

그 코끼리 부조에 관해서라면, 오디오 가이드에선 '코끼리가 모기에게 강했기 때문'이라는 짧은 정보만이 흘러나올 뿐이었는데, 나는 그 의미를 아직도 종종 궁금해한다. 실제로 모기가 많아 수도승들의 필사를 방해했는지, 아니면 필사와 관련된 어떤 상징을 모기가 맡은 것인지. 코끼리는 모기를 잘 쫓는다는 의미에서 강한지, 혹은 모기에게 물려도 끄떡없다는 것인지. 말하자면 실제와 은유 사이에서, 우리는 어디에 속해 있는지. 우리의 강함과 나약은 어디에 속해 있는지.

그러나 그사이 축제는 사라졌고, 그가 과연 아직 그의 태생지를 떠나지 않았는지조차 알 수 없게 되었다. 나는 책을 들고 떠날 수도, 책더러 혼자 떠나라 할 수도 없어진 것이다. 한동안 신작을 쏟아내던 카스텔루치는 몇 년 전 '파리에서 그간 너무 많은 공연을 올린 것 같다'고 쓴 편지를 남긴 채 그 도시와 멀어졌다. 나는 브뤼셀에서 그가 올린 〈마술피리〉 실황을 보며 파리의 침대 위에서 혼자 울었다. 그렇게 기약 없이 한 해가 지나고 있었다.

겨울비가 주룩주룩 내리는 토요일이었다. 부자들의 대통령

에게 퇴진을 요구하는 거센 시위가 프랑스 전역에서 열렸다. 몇 개의 전철역이 닫혀 있었고, 나는 안전한 길만을 밟아 퐁피두에 도착했다. 지하에서 카스텔루치의 마스터클래스가 있는 날이었다. 며칠 뒤 오페라 가르니에에서 그는 스카를라티의 〈일 프리모 오미치디오Il Primo Omicidio〉를 올릴 예정이었다. 첫 번째 인간 살해. 카인과 아벨의 이야기를 그는 어린아이들의 몸을 빌려 구현할 것이었다. 무대 위에 펼쳐진 푸른 들판을 아이들이 달릴 것이었다. 처음 발생한 인류의 참극이 겨우 유년의 기억에 불과하다는 듯. 그것을 품고 살아갈 날이 모두에게 까마득하다는 듯이.

처음 카스텔루치를 만난 것은 그해 체제나에서였다. 마을 체육관에서 그의 작품을 보고 나오는 길에 인사를 건넸더랬다. 그때 그는 허리가 아파, 축제 프로그램 중 하나로 예정돼 있던 클럽 디제잉을 취소한 차였다. 나는 그에게 방금 본 공연의 극장 버전에 대해 써두었던 글 하나를 전해주었다. 극장에서와 달리 체육관 마룻바닥에서, 여자들이 잘라 떨구어둔 혓바닥을 큰 개가 나와 먹어 삼켰을 때 어쩐지 신호를 놓친 개가 곧바로 들어가지 않고 잠시 매트 위에 앉은 내 눈을 내려다보며 서 있었던 것, 그때 내가 남몰래 혀를 숨겼던 것은 전하지 못했다.

몇 년 뒤 아몬드나무 극장의 컨퍼런스에서 두 번째로 그를 만났다. 당연히도 나를 기억하지 못하는 그에게 그때 허리가 아프셨잖아요, 라고 인사를 건넸다. 아 허리, 그때 허리가 아팠지. 오래전에 지나간 통증이 생각난 듯 웃으며 그는 이제 괜찮다고 했다. 그때, 내 말이 그의 몸속 깊이 잠들어 있던 아픔 하나를 깨웠다. 그것은 말하자면 그의 연극이 나에게 언제

나 해주는 일이었다.

역사상, 사람이 몸을 움직인다는 일의 기막힌 사건성을 모두가 체감했던 한 시절이 있었다. 독특하게도 그것은 한 언어학자의 발견으로 이루어졌다. 1962년, 존 오스틴은 『어떻게 말로써 행할 것인가 How to do Things with Words』를 출간한다. 거기서 그는 인간의 발화가 확증적 발화와 수행적 발화로 나뉨을 밝힌다. 전자가 사실을 전달한다면, 후자는 행동을 구현한다. 맹세합니다, 라고 말할 때 나는 그저 말함과 동시에 맹세를 행한다. 더욱이, 맹세를 하기 위해서는 그렇게 말하는 것 외에는 다른 방도가 없다. 세상에는 그런 종류의 말들이 있다.

그 말들은 실제 사실과는 무관하다. 내 기타의 이름은 기타로 할게요, 라고 내가 말하기 전에 미리 정해진 사실 같은 것은 없다. 그 사실에 비추어 저 문장의 참과 거짓을 따질 수 없다. 오직 저 말이 새로운 사실을 세상에 기입한다. 나의 발화와 더불어, 내 기타의 이름은 기타가 된다. 당신을 사랑한다고 내가 말할 때도 어쩌면 비슷한 일이 일어난다. 어떤 발화들은 세계를 변화시킨다. 우리는 우리의 말들이 물들인 세계로 손을 잡고 걸어 들어간다.

테드 창의 소설 「네 인생의 이야기」에서 화자인 언어학자는 지구를 찾은 외계인들로부터 그들의 언어를 배운다. 지구에 온 이유를 묻기 위해 미 정부 측의 번역가로 고용된 것이다. 정부의 관심은 무엇도 빼앗기지 않는 선에서 저들의 최첨단 기술을 빼돌리는 데 있다. 그러나 저들은 그저 '바라보기 위해' 지구에 왔다고 말한다. 그리고 누구도 모르는 사이 화자에게 아름다운 기술 하나를 주고 떠난다. 그것은 다름 아닌

그들의 언어술이자, 생각하고 살아가는 기술이었다.

일곱 개의 다리를 가져 '헵타포드'라 불리게 된 그들과 서서히 대화를 시작했을 때, 화자는 그들의 음성언어와 문자언어 사이에 괴리가 있음을 발견한다. 헵타포드의 음성언어는 통상적으로 시간의 흐름 속에 펼쳐지는 여타의 음성언어와 다르지 않은 반면, 문자언어는 선형적으로 나열되는 기호들의 결합이 아닌, 한꺼번에 쏟아지는 거대한 도형을 닮은 것이다. 그것은 마치 문장의 끝을 미리 알고서 단번에 뿜어내는 그림 같았다. 아니, 이야기의 끝을 미리 알아야만 그런 문자를 쓸 수 있었다.

언어를 통해 사유하는 대부분의 인간은 선형적인 방식으로 세상을 대한다. 우리가 생각할 때, 머릿속에 문장이 줄지어 흘러간다. 우리가 살아갈 때, 눈앞에 세계가 지나간다. 그 가없는 흐름 속에서, 과거와 미래를 잇는, 한 치 앞을 알 수 없는, 현재라는 찰나 속에 우리는 산다. 일몰의 시간, 사라지는 빛이 물들이는 하늘을 보며 옆에 선 이에게 아름답지, 말하는 순간 그 아름다움은 이미 지나가고 없다. 그것이 우리의 언어가 우리에게 허락한 생의 방식이다.

한편 헵타포드의 문자언어를 습득하면서 화자는 자신의 사고가 줄글의 형태가 아닌 도형의 형태로 퍼짐을 경험한다. 창문에 스미는 성에처럼, 마음속 눈앞에 이미지가 번진다. 그 이미지 속에는 문장의 처음과 끝이 포함돼 있다. 그 사유 속에는 모든 일의 과거와 미래가 포함돼 있다. 헵타포드의 문자언어는 선형적이지 않은 방식으로 사고하고 살아가는 일을 전제한다. 헵타포드는 미래를 알고 있다.

이제 화자는 이미 일어난 일을 기억하듯 미래를 기억한

다. 자신과 한 팀인 물리학자와 훗날 가족을 이룰 것을 기억한다. 딸을 낳게 될 것과, 그 딸이 스물다섯에 산에서 추락해 죽게 될 것을 기억한다. 그날 시신을 확인하러 가는 그 길을 기억한다. 그는 미래를 아는 언어의 세계로 건너왔다. 그 세계 속에서 주체의 자유의지란 더 이상 기능하지 못하는 것인가, 자유의지를 가진 이상 미래는 언제고 바꿀 수 있는 것이 아닌가, 그렇다면 미래가 정해져 있다는 것의 의미는 무언가, 자문하면서.

그는 어느 날 식료품점을 무심코 구경하다 나무로 된 샐러드 볼을 발견한다. 그리고 세 살 때 딸이 그 볼에 맞아 이마가 찢어질 것을 기억한다. 다급히 손을 뻗어도 막을 수 없을 것을. 그는 손을 뻗어 그것을 집어 든다. 정해진 미래가 강요해서라기에는 그 동작이 너무도 평온하다. 어쩌면 딸의 머리 위로 떨어지는 그릇을 잡듯 절박한 몸짓이었다고도 그는 생각한다. 미래를 안다는 것은 그저 정해진 대로 따라 살아야 하는, 자유의지의 박탈 상태와는 다른 것이다. 미래를 아는 이는 살아감으로써 그 앎을 실제로 만든다. 적극적으로, 다정하게.

헵타포드의 모든 언어는 수행문과 같다. 예컨대 어떤 대화가 진행될지 미리 알면서도 그들은 충실히 대화에 임한다. 그래야만 그 대화가 실제로 발생해 세계 속에 파문을 일으키기 때문이다. 화자의 어린 딸은 달달 외울 만큼 좋아하는 그림책을 매번 읽어달라고 조른다. 그가 짓궂게 문장을 바꾸면 원래대로 읽으라며 제지한다. "벌써 무슨 얘긴지 알고 있는데 왜 나더러 읽어달라는 거야?" 그러자 딸이 답한다. "얘기를 듣고 싶으니까!"

모든 것을 알아도 문장을 말하는 이유는 그 말의 발설 자

체가 필요하기 때문이다. 모든 것을 알아도 생을 사는 이유는 살아야지만 삶이 존재하기 때문이다. 살아야지만 당신을 보기 때문이다. 당신의 말을 당신의 입으로부터 듣고 싶기 때문이다. 그 모든 것이 삶을 바꾸기 때문이다. 그리하여 내가 달라지기 때문이다. 수행이 일어나기 전과 후의 두 세계는 완전히 다르다. 그러므로 화자는 딸을 낳기로 결정한다. 소설의 끝에서, 아이를 갖고 싶냐는 남편의 질문에 응, 이라고 답한 뒤 그의 손을 잡고 집으로 들어간다.

　　존 오스틴이 수행적 발화에 대해 논한 이후 학문과 예술을 불문한 다양한 분야에서 '수행적 전환'이 일어난 것은 세계를 열어젖히는 수행의 힘이 경이로웠기 때문이다. 헵타포드의 언어만큼은 아닐지라도, 우리 언어의 큰 부분은 수행적 발화로 이루어지며, 많은 순간 우리는 수행적으로 살아간다. 우리가 발걸음을 내딛을 때나 눈을 마주칠 때마다 세계는 우리가 발걸음을 내딛고 눈을 마주친 세계로 변한다. 어쩌면 생의 빛나는 순간들은 그런 질감으로 이루어진 것인지 모른다.

　　특별히 학자들의 이목을 끈 것은 우리의 행위가 우리의 정체마저 구성한다는 사실이었다. 일찍이 현대철학은 눈에 보이는 세계 이면에 그 어떤 본질적인 세계가 있으리라는 오랜 믿음을 내려놓았고, 이에 따르면 나라는 존재의 본질적인 정체성도 없는 것이었다. 그리고 이제 수행적 전환을 맞아, 가령 젠더 이론은 여성이란 태어나는 것이 아니라 각종 관습적 행위를 반복한 결과로써 만들어지는 것임을 확인했다.

　　존재가 수행을 통해 구성된다는 사실은 슬픔과 희망을 동시에 주었다. 슬픔은 우리의 태생적인 휘청거림에 기인했으며, 희망은 그 휘어짐을 보다 바람직한 변화 쪽으로 기울일

수 있는 사람의 강함에 기인했다. 내가 반복해온 행위들이 지금의 나를 만들었다면, 앞으로 발생할 또 다른 행위가 나를 바꿀 것이다. 우리는 수행을 통해 새로운 주체가 되고, 어쩌면 세상을 조금 바꿀 수도 있을 것이다. 이 변혁의 가능성이 뭇 예술가의 마음을 흔들었을 것은 자명하다.

이제 음악, 미술, 문학, 연극은 모두 일종의 퍼포먼스로 구현되기 시작한다. 가령 연극 무대는 기지의 드라마를 옮겨 놓는 가상의 장소가 되기를 거부한다. 공연은 거리에서, 지하실에서, 주차장에서 이루어진다. 퍼포머들은 인물을 입지 않고 자기 자신으로서 행동한다. 한 무리의 나신이 이유도 의미도 없이 엉켜든다. 한 퍼포머가 다른 퍼포머의 어깨에 올라 확성기로 소리를 내지른다. 관객과 퍼포머가 섞여 행진한다. 날 것의 무언가가 사건처럼 발생하고, 이내 사라진다. 세계에 파문을 남겨둔 채.

세기말까지 이어진 극단적인 실험은 오늘날 다소 사그라졌고, 새로운 이야기들이 무대로 귀환했다. 그럼에도 퍼포먼스적인 것은 많은 연극에서 여전히 주요한 몫을 차지한다. 우리는 다만 이야기를 들으러 극장에 가는 것이 아니기 때문이다. 예기치 못한 고통과 아름다움으로, 눈앞에서 명멸하는 몸짓과 물질로, 몸은 건드려지기를 희망하고, 생은 휘청거리기를 원한다. 연극만이 펼쳐줄 수 있는, 다른 세계에 가기를 나는 원한다.

카스텔루치의 연극에서, 여자들은 가위를 꺼내 자신의 혀를 자르고, 노인은 하염없이 물똥을 싸고, 아들은 한없이 그 똥을 치우다 마침내 울고, 아이들이 배낭을 메고 걸어 나와 신의 얼굴을 향해 수류탄을 던지고, 객석은 굉음으로 진동하

고, 장막 너머 검은 가루가 폭풍처럼 휘날리고, 피아노가 불에 타고, 낡은 텔레비전이 깨지고, 몸들이 스러져 바닥에 깔리고, 서로를 껴안을 때마다 차가 충돌하는 괴음이 나고, 누군가 교황청 벽을 맨손으로 타고 올라가 까마득한 지붕 너머로 홀연히 사라진다.

객석에 앉은 이는 그 장면들을 단지 함께 겪을 수밖에 없다. 소리를 겪고, 배설을 겪고, 두려움을 겪는 것이다. 나의 주체성은 그의 관객이 되는 체험만으로 조금씩 변한다. 발생하고 사그라지는 온갖 감각들의 신음 속에서, 나는 매번 조금씩 아프고 다시 나았다. 그리고 나는 감히 그의 작품들을 온전히 이해했다. 그 아름다움이 완전한 것을, 거기 불필요한 형식의 찌꺼기가 하나도 없는 것을 알아보았다. 이때 사건이나 발생이라는 말과, 완전함, 이해라는 말은 모순을 이룬다. 그리고 모순적인 것들을 껴안고 사랑이 이루어진다.

퐁피두에 도착했을 때, 강연은 이미 막바지에 접어들어 있었다. 예고된 시간보다 훨씬 앞서 다다랐음에도, 애당초 홈페이지에 정보가 잘못 기입되었던 것이다. 그 정도에 놀라거나 슬퍼하기에는 나는 프랑스에서 충분히 오래 살았다. 그리고 카스텔루치를 충분히 사랑했다. 오랜 감기 끝의 몸을 뒷자리에 기댄 채 몇 개의 질문에 대한 마지막 답변들을 들었다. 이탈리아식 억양이 섞인 그의 프랑스어 발음을 언제 또다시 들을 수 있을까 생각하면서.

누군가 그에게, 어째서 살아 있는 작가나 작곡가의 작품으로는 공연을 만들지 않는지 물었다. 그들은 너무 가까우니까, 라고 그가 답했다. 동시대 작가의 작업, 하다못해 베케트

의 작품도 차마 올릴 수가 없다고. 그들은 너무 가까우며, 우리와 너무 닮은 문제들을 품고 있다고. 똑같은 이야기를 굳이 반복할 필요가 있는가, 그가 되물었을 때, 나는 진은영의「그 머나먼」이라는 시를 생각했다. 나로부터, 우리의 진창으로부터, 멀리 있기 때문에 사랑할 수 있는 것들.

그리고 이 지점에서 그는 나와 다른 영혼이었다. 언젠가 파리의 사냥박물관을 구경하다가 한 유리 진열장 앞에서 나는 오래 슬펐다. 18세기 프랑스 사냥총의 자개무늬연구 같은 것을 왜 논문의 주제로 삼지 못했나. 명백하게 발생했고 아름답게 가두어진 한 시절에 대해 쓸 수 있다면 좋았을 것을. 카스텔루치와 달리, 나는 동시대적인 것만을 다룬다. 그토록 가까운 것들로부터 나는 도망할 수 없다. 굳이 반복할 필요 없는 닮은 아픔에 대해 언제나 썼다. 그 책을 그에게 주고 싶었다.

두꺼운 논문 사이에 편지를 끼웠다. 허나 너무 명백한 사랑 앞에서는 할 말을 잃기가 쉬우므로. 마음속으로 몇 편의 이야기를 썼다 지웠다. 끝내 고른 문장들도 카드에 옮기며 한 뭉치를 덜어냈다. 쓰고 보니 그 정도의 담담함이 가장 적절한 절절함 같았다. 선물이라기엔 너무 무겁고 쓸모없어 보였지만 예상 외로 그는 매우 기뻐했다. 정말로 자신에게 주는 것이냐, 묻기에 나는 환하게 끄덕였다. 깊은 악수를 나누었다. 너무 완벽해서 뒤돌아보지 않고 집으로 걸어왔다. 다시 보니 기어이 한 단어의 철자를 틀린, 그 짧은 편지를 여기 옮긴다.

안녕하세요.

6년간의 유배를 끝으로 저는 오는 2월 한국에 돌아갑니다. 떠나기 전에 당신을 볼 수 있음에 기뻐하면서, 이번이 마지막은 아니기를

빌어요. 생의 모든 소중했던 굴곡들을 기어 통과할 때에, 저는 당신의 예술을 많이 의지하였습니다. 슬픔을 아는 아름다움만큼 가치 있는 것은 없으니까요.

제 논문에 관해서라면 물론 부끄럽게 생각합니다. 모국어로 쓰는 것과 결코 같을 수 없는, 이방의 언어로 쓰인 문장들에 대해 특별히 더 그러해요. 그렇지만 저는 그것을 썼고, 쓰는 동안 고통 받았으며, 그럼에도 당신께 질문을 하고픈 적은 한 번도 없었습니다. 왜냐하면 저는 감히, 당신을 전부 이해한다고 생각했기 때문입니다. 언젠가 책장을 넘겨 봐주신다면 무척 행복할 것입니다. 그때에 혹 이해해주신다면. 우리들의 모국어는 차라리 침묵인 것을. 제가 당신의 작품들 앞에서 그것을 이해했던 것처럼.

행복하세요. 그리고 오래 남아 있어주세요.

친애하는 마음을 담아,

정원

표지	사진. 2017년 가을, 아르카숑의 모래언덕
공간에서	사진. 2018년 겨울, 조지아 카즈베기 산
봄의 제전	사진. 2017년 봄, 파리 뤽상부르 공원
솔렌	나희덕, 「수화手話」, 『뿌리에게』, 창비, 1991. 사진. 2017년 여름, 피레네
관객 학교	배삼식, 「먼 데서 오는 여자」, 『배삼식 희곡집』, 민음사, 2015. 사진. 2019년 겨울, 세뜨 어부의 묘지
비극의 기원	사진. 2016년 겨울, 에스토니아 라헤마 국립공원
꽁떠뉴에	사진. 2019년 겨울, 파리 마욜 미술관
테러와 극장	Angélica Liddell *«Maudit soit l'homme qui se confie en l'homme»* : *un projet d'alphabétisation,* trad. Christilla Vasserot, Les Solitaires Intempestifs, 2011. *La Maison de la force : Tétralogie du sang,* trad. Christilla Vasserot, Les Solitaires Intempestifs, 2012. *Ping Pang Qiu,* trad. Christilla Vasserot, Les Solitaires Intempestifs, 2013. *Tout le ciel au-dessus de la terre (Le Syndrome de Wendy),* trad. Christilla Vasserot, Les Solitaires Intempestifs, 2013. *Le Cycle des résurrections,* trad. Christilla Vasserot, Les Solitaires Intempestifs, 2014. *Que ferai-je, moi, de cette épée?,* trad. Christilla Vasserot, Les Solitaires Intempestifs, 2016. 사진. 2019년 겨울, 아제르리도 성

장 끌로드 아저씨 사진. 2018년 가을, 파리 오페라

춤을 나눠드립니다 후안 마요르가, 〈비평가-내가 노래할 줄 알면
 나를 구원할 텐데〉, 극단 신작로 2019년 공연 대본
 기타와 바보의 노래들 (작사 목정원, 작곡 최정우)
 '슬픈 이야기를 해도 돼요', '생각합니다',
 '입 없는 입맞춤-세월', '사계'
 사진. 2017년 봄, 파리 식물원

모국어는 차라리 침묵 테드 창, 김상훈 역, 「네 인생의 이야기」,
 『당신 인생의 이야기』, 엘리, 2016.
 사진. 2018년 가을, 생말로 해변

모국어는 차라리 침묵

1판 1쇄 펴냄 2021년 10월 15일
1판 11쇄 펴냄 2025년 1월 15일

지은이 목정원
펴낸이 손문경
펴낸곳 아침달

편집 송승언, 서윤후, 정채영, 이기리
디자인 정유경, 한유미
사진 목정원

출판등록 제2013-000289호
주소 04029 서울시 마포구 양화로7길 83, 5층
전화 02-3446-5238
팩스 02-3446-5208
전자우편 achimdalbooks@gmail.com

ⓒ 목정원, 2021
ISBN 979-11-89467-30-2 03600

이 도서는 한국출판문화산업진흥원의
'2021년 출판콘텐츠 창작 지원 사업'의 일환으로
국민체육진흥기금을 지원받아 제작되었습니다.

* 책값은 뒤표지에 있습니다.